# 用動態線來掌握！

## 栩栩如生的人物角色插畫

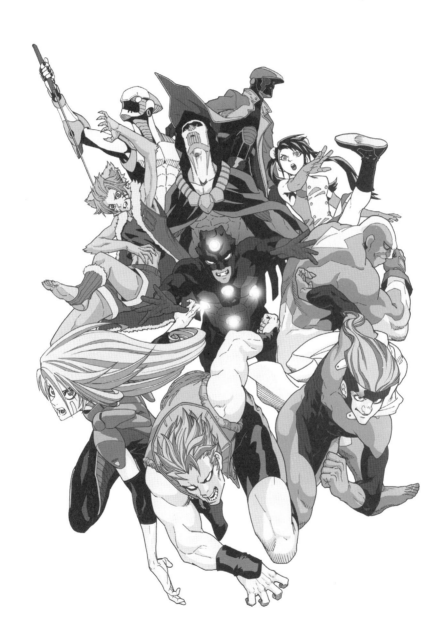

中塚 真 著／Universal Publishing 編

# 序言（本書的主題）

　　開始學習描繪漫畫與插畫的人，幾乎都會從臉部開始描繪。而當臉部可以描繪到某種程度後，會開始去描繪人物插畫及漫畫的定格畫。接著就會前進到下一個階段，讓自己能夠描繪出全身畫及更具有震撼力的畫作。

　　而大多數的人相信都會採取「看照片描繪」、「透過素描人偶來記住人體的體態」這類方法，來作為下個階段的學習手段吧！可是，照片不過是一張將那一瞬間截取下來的靜止圖，而素描人偶則無法追尋肌肉、骨頭、脂肪及衣服所帶來的變化等細節。這時，就需要再進入下一個階段了。

　　在人物插畫及漫畫定格畫，一幅可以獲得好評的畫作其特徵為何呢？

　　那就是一幅「帶有動態感的畫作」。一幅畫不管如何，都是不會「動起來」的，但是卻能夠施加一些可以讓觀看者感覺到「動態」的小技巧。

　　「帶有動態感的畫作」，是透過在無意識間讓觀看者從人的記憶當中去預測接下來應該會進入下一個動作並讓腦部引發錯覺，來讓觀看者感受到「動態」。

　　那麼，用來描繪「帶有動態感的畫作」的具體方法，究竟是什麼樣的方法呢？

　　簡單舉例來說，有三種方法。這就是本書的主題了。

## 《用來描繪「帶有動態感的畫作」的方法》

### ❶ 用動態線來思考構圖

➡ 這是以身體的動作與走向線條為核心，建構出畫作的一種方法。這個方法可以讓觀看者感受到動作的走向，並產生一股看起來好像在動的錯覺。在本書當中，是將這些線條當作輔助線，並加上一些漫畫方面的延伸變化後，再定義為「動態線」。

### ❷ 扭轉或傾斜人體，故意打破平衡感

➡ 步行這一個動作，會抬起一隻腳讓重心往前面移動。若是不採取任何動作，人就會倒下去，因此會將抬起來的腳落到前方。步行這一個動作就是透過這個連續動作而成立的。也就是說，喪失平衡後的身體，在下一個動作一定會去維持住平衡。而知道這個情況的腦部就會去預測下一個動作，並產生好像有在動的錯覺。因此，一幅畫要不斷地營造出不平衡的部分，並加上演出效果。

### ❸ 利用遠近法的錯覺

➡ 這是將近的東西描繪得很大，遠的東西描繪得很小，利用遠近法錯覺的一種方法。這個方法可以感覺到動作是從遠方急速接近。

　　只要掌握住重點，就能夠描繪出一幅具有魅力且「帶有動態感的畫作」。相信您的畫作也會因此而有很劇烈的變化。希望本書可以在這方面助您一臂之力。

一幅明明是描繪在平面上，卻可以感受到彷彿「好像要動起來」的畫裡會有一些小技巧，讓腦部產生一種「正在動」的錯覺。而本書是透過輔助線來表現這些小技巧，並將其稱之為「動態線」。描繪一幅畫時，要從動態線的立場去思考，替畫作增加躍動感並呈現得更加具有魅力。

這裡將以具體地範例作品來說明。請大家看看下方這二張範例作品。

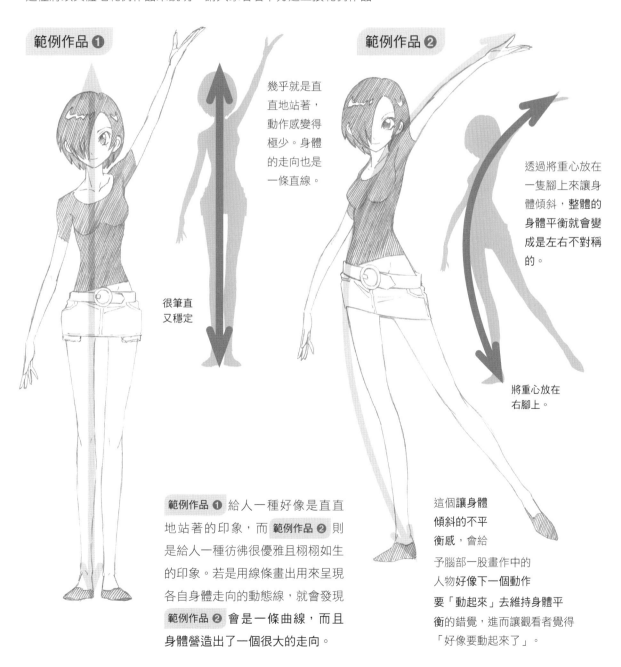

**範例作品❶**

幾乎就是直直地站著，動作感變得極少。身體的走向也是一條直線。

很筆直又穩定

**範例作品❷**

透過將重心放在一隻腳上來讓身體傾斜，整體的身體平衡就會變成是左右不對稱的。

將重心放在右腳上。

範例作品❶ 給人一種好像是直直地站著的印象，而 範例作品❷ 則是給人一種彷彿很優雅且栩栩如生的印象。若是用線條畫出用來呈現各自身體走向的動態線，就會發現 範例作品❷ 會是一條曲線，而且身體營造出了一個很大的走向。

這個讓身體傾斜的不平衡感，會給予腦部一股畫作中的人物好像下一個動作要「動起來」去維持身體平衡的錯覺，進而讓觀看者覺得「好像要動起來了」。

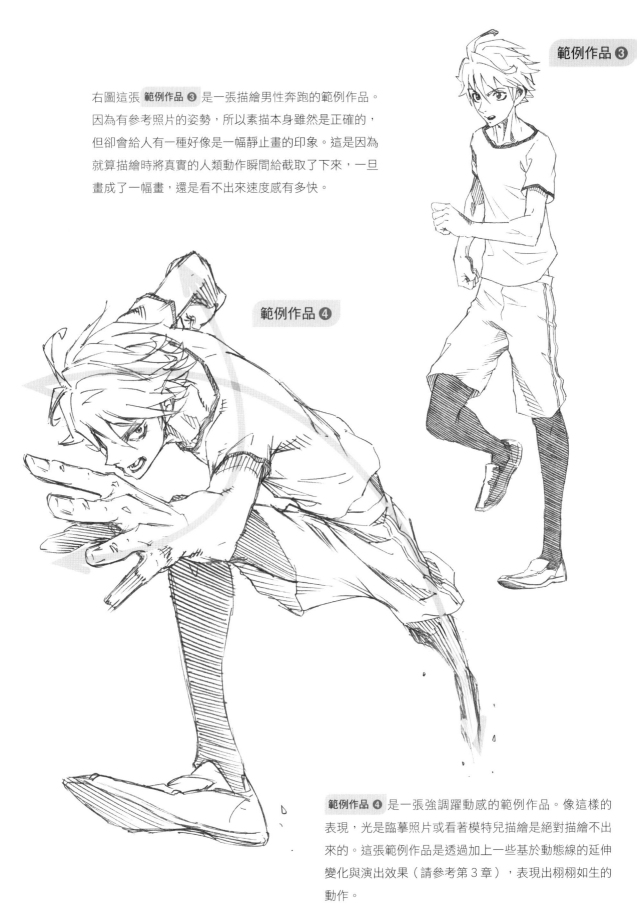

右圖這張 範例作品 ❸ 是一張描繪男性奔跑的範例作品。
因為有參考照片的姿勢，所以素描本身雖然是正確的，
但卻會給人有一種好像是一幅靜止畫的印象。這是因為
就算描繪時將真實的人類動作瞬間給截取了下來，一旦
畫成了一幅畫，還是看不出來速度感有多快。

範例作品 ❹

範例作品 ❹ 是一張強調躍動感的範例作品。像這樣的
表現，光是臨摹照片或看著模特兒描繪是絕對描繪不出
來的。這張範例作品是透過加上一些基於動態線的延伸
變化與演出效果（請參考第 3 章），表現出栩栩如生的
動作。

# 活用動態線！

　藉由活用動態線，就能夠讓你設計出一幅具有躍動感的畫作。在本書中，將會逐一解說從動態線的基本要領，一直到應用及呈現的訣竅。

## ● 第1章的重點

解說如何靈活運用**動態線**的基本固定模式，並描繪出好像下一秒就要動起來的畫作描繪方法。

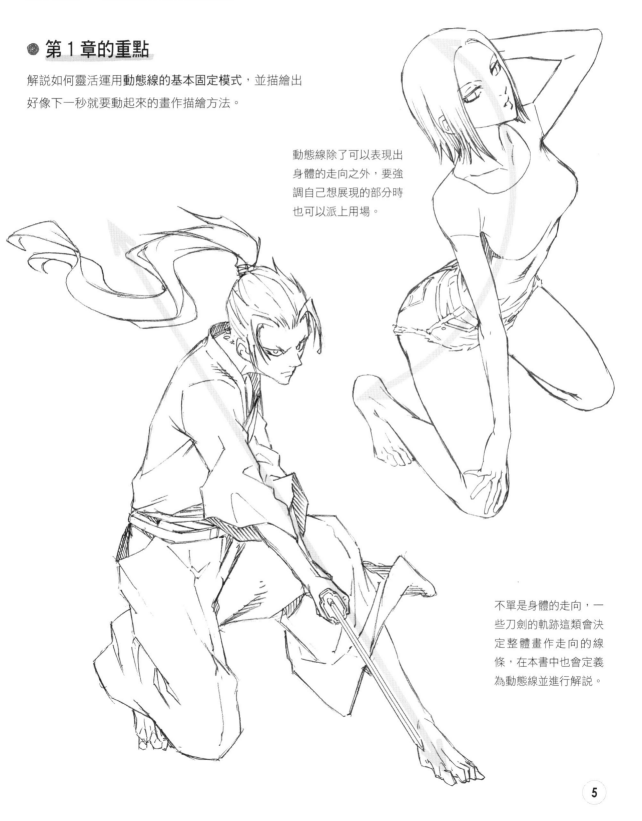

動態線除了可以表現出身體的走向之外，要強調自己想展現的部分時也可以派上用場。

不單是身體的走向，一些刀劍的軌跡這類會決定整體畫作走向的線條，在本書中也會定義為動態線並進行解說。

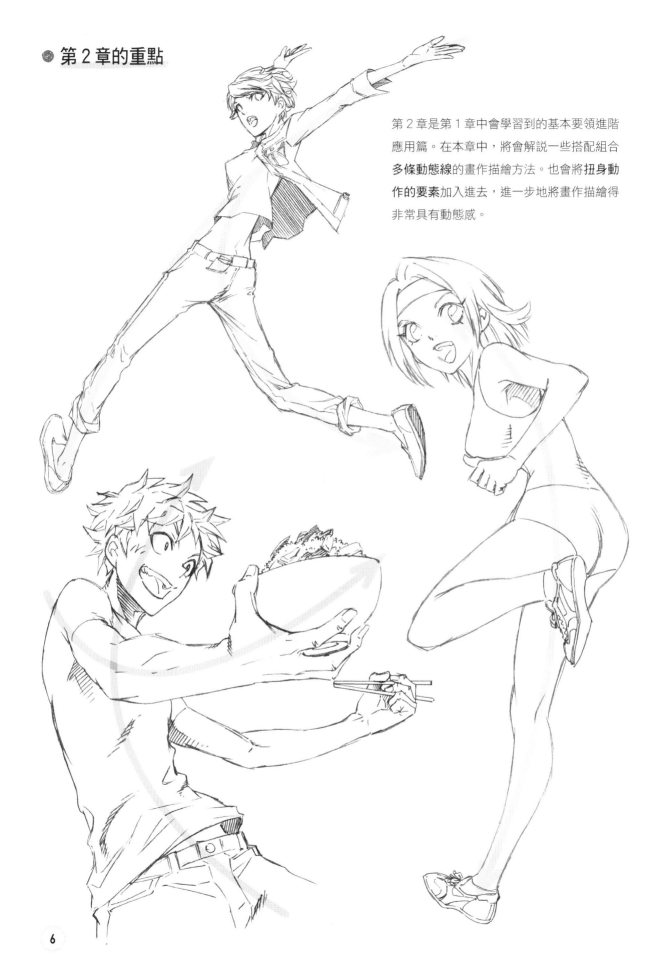

## ● 第 2 章的重點

第 2 章是第 1 章中會學習到的基本要領進階
應用篇。在本章中，將會解說一些搭配組合
**多條動態線**的畫作描繪方法。也會將**扭身動
作的要素**加入進去，進一步地將畫作描繪得
非常具有動態感。

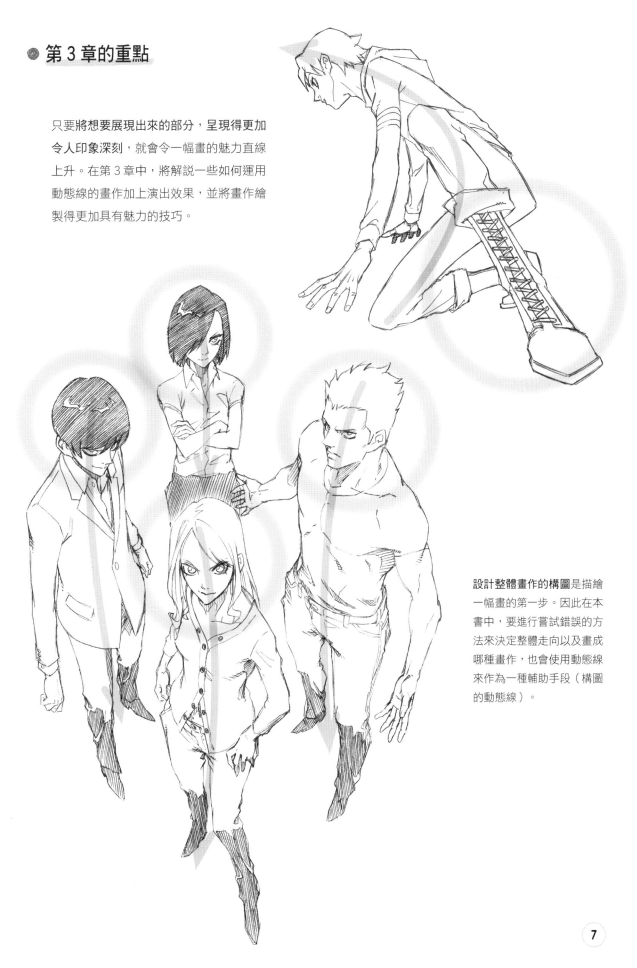

## ● 第 3 章的重點

只要將想要展現出來的部分，呈現得更加
令人印象深刻，就會令一幅畫的魅力直線
上升。在第 3 章中，將解說一些如何運用
動態線的畫作加上演出效果，並將畫作繪
製得更加具有魅力的技巧。

設計整體畫作的構圖是描繪
一幅畫的第一步。因此在本
書中，要進行嘗試錯誤的方
法來決定整體走向以及畫成
哪種畫作，也會使用動態線
來作為一種輔助手段（構圖
的動態線）。

# 用動態線來描繪！

## 栩栩如生的人物角色插畫

**目次**

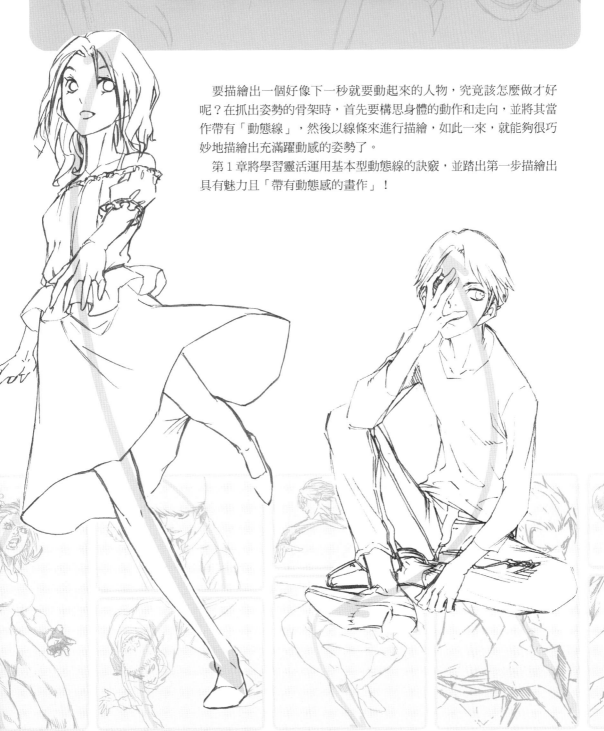

# 基本的動態線

　　要描繪出一個好像下一秒就要動起來的人物，究竟該怎麼做才好呢？在抓出姿勢的骨架時，首先要構思身體的動作和走向，並將其當作帶有「動態線」，然後以線條來進行描繪，如此一來，就能夠很巧妙地描繪出充滿躍動感的姿勢了。

　　第1章將學習靈活運用基本型動態線的訣竅，並踏出第一步描繪出具有魅力且「帶有動態感的畫作」！

# *01* 基本的動態線種類

## 5 種類型的動態線

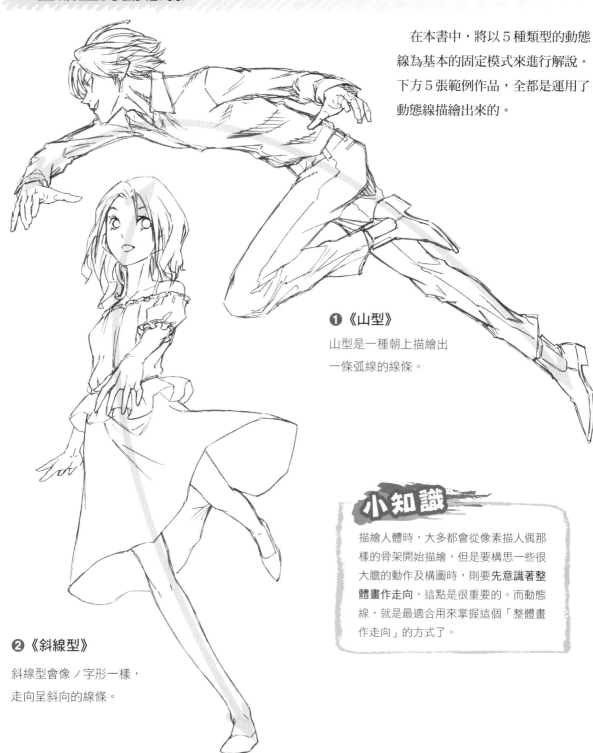

在本書中，將以 5 種類型的動態線為基本的固定模式來進行解說。下方 5 張範例作品，全都是運用了動態線描繪出來的。

❶《山型》
山型是一種朝上描繪出一條弧線的線條。

### 小知識

描繪人體時，大多都會從像素描人偶那樣的骨架開始描繪，但是要構思一些很大膽的動作及構圖時，則要先意識著整體畫作走向，這點是很重要的。而動態線，就是最適合用來掌握這個「整體畫作走向」的方式了。

❷《斜線型》
斜線型會像ノ字形一樣，走向呈斜向的線條。

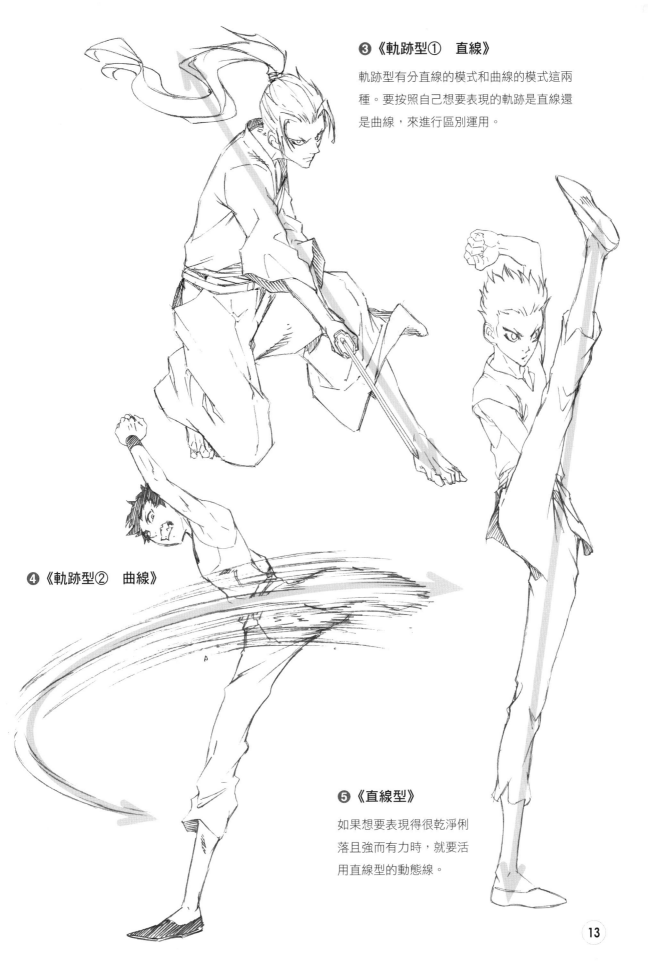

❸《軌跡型① 直線》

軌跡型有分直線的模式和曲線的模式這兩
種。要按照自己想要表現的軌跡是直線還
是曲線,來進行區別運用。

❹《軌跡型② 曲線》

❺《直線型》

如果想要表現得很乾淨俐
落且強而有力時,就要活
用直線型的動態線。

山型動態線，會給人一種身體是前傾的，或是動作走向是呈橫向的印象。這裡將以一個正在奔跑的人為構想來進行描繪。

## 試著以山型動態線為原型來描繪吧！

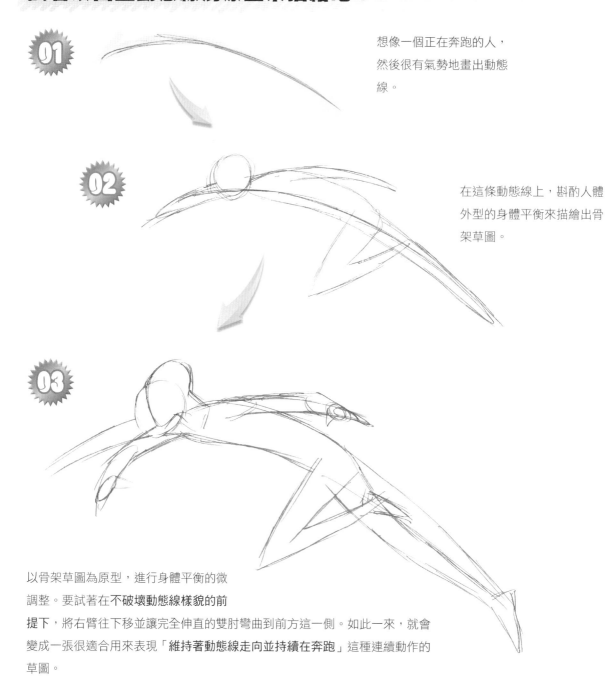

**01** 想像一個正在奔跑的人，然後很有氣勢地畫出動態線。

**02** 在這條動態線上，斟酌人體外型的身體平衡來描繪出骨架草圖。

**03** 以骨架草圖為原型，進行身體平衡的微調整。要試著在**不破壞動態線樣貌的前提**下，將右臂往下移並讓完全伸直的雙肘彎曲到前方這一側。如此一來，就會變成一張很適合用來表現「**維持著動態線走向並持續在奔跑**」這種連續動作的草圖。

## ● 草圖的思考方向

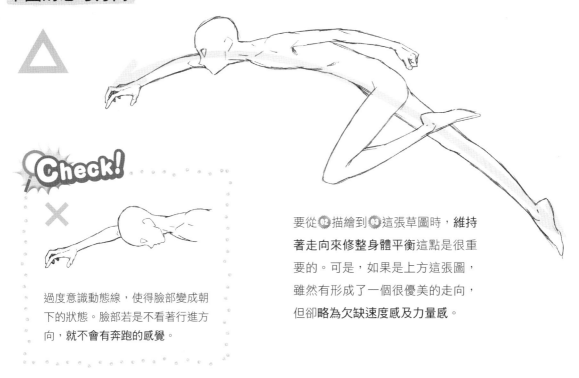

Check!

×

過度意識動態線，使得臉部變成朝下的狀態。臉部若是不看著行進方向，就不會有奔跑的感覺。

要從⑫描繪到⑬這張草圖時，**維持著走向來修整身體平衡**這點是很重要的。可是，如果是上方這張圖，雖然有形成了一個很優美的走向，**但卻略為欠缺速度感及力量感**。

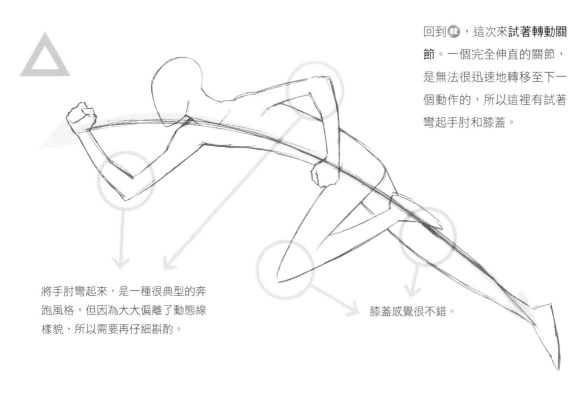

回到⑫，這次來試**著轉動關節**。一個完全伸直的關節，是無法很迅速地轉移至下一個動作的，所以這裡有試著彎起手肘和膝蓋。

將手肘彎起來，是一種很典型的奔跑風格，但因為大大偏離了動態線樣貌，所以需要再仔細斟酌。

膝蓋感覺很不錯。

記得要像這樣，一面意識著動態線，一面去斟酌草圖，
以便完整表現出動作來。

**04** 斟酌肉體的外型，並對整體進行整形。

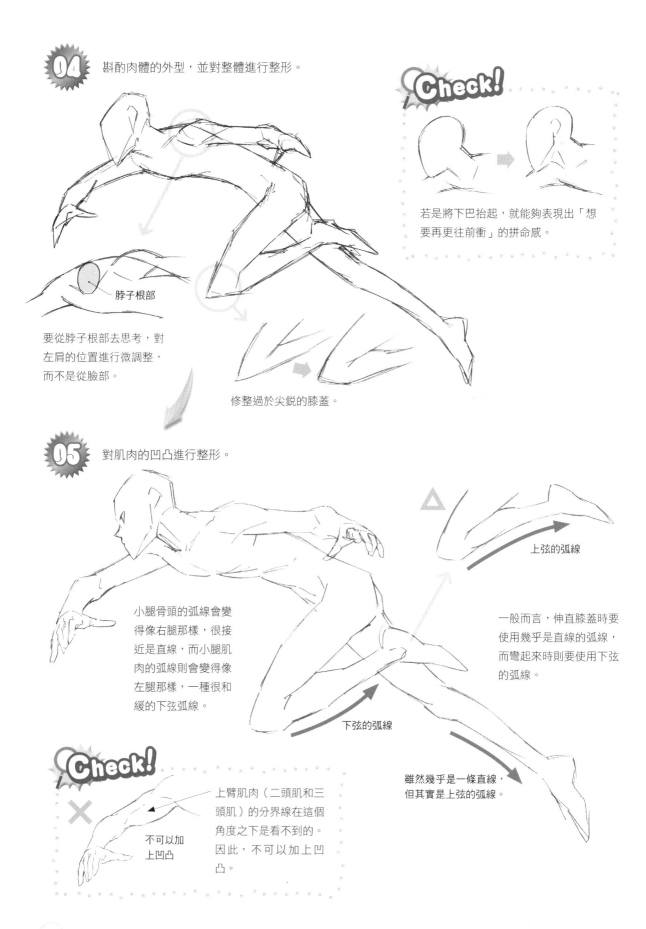

脖子根部

要從脖子根部去思考，對左肩的位置進行微調整，而不是從臉部。

修整過於尖銳的膝蓋。

**Check!**

若是將下巴抬起，就能夠表現出「想要再更往前衝」的拼命感。

**05** 對肌肉的凹凸進行整形。

小腿骨頭的弧線會變得像右腿那樣，很接近是直線，而小腿肌肉的弧線則會變得像左腿那樣，一種很和緩的下弦弧線。

上弦的弧線

一般而言，伸直膝蓋時要使用幾乎是直線的弧線，而彎起來時則要使用下弦的弧線。

下弦的弧線

雖然幾乎是一條直線，但其實是上弦的弧線。

**Check!**

×

不可以加上凹凸

上臂肌肉（二頭肌和三頭肌）的分界線在這個角度之下是看不到的。因此，不可以加上凹凸。

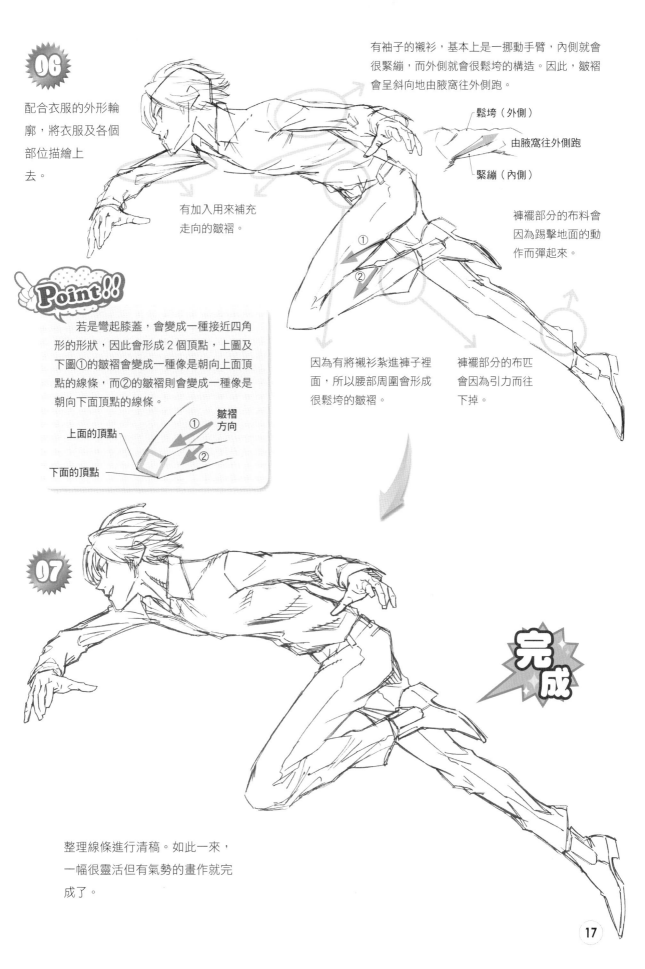

**06**

配合衣服的外形輪廓，將衣服及各個部位描繪上去。

有加入用來補充走向的皺褶。

有袖子的襯衫，基本上是一挪動手臂，內側就會很緊繃，而外側就會很鬆垮的構造。因此，皺褶會呈斜向地由腋窩往外側跑。

鬆垮（外側）

由腋窩往外側跑

緊繃（內側）

褲襬部分的布料會因為踢擊地面的動作而彈起來。

**Point!!**

　　若是彎起膝蓋，會變成一種接近四角形的形狀，因此會形成2個頂點，上圖及下圖①的皺褶會變成一種像是朝向上面頂點的線條，而②的皺褶則會變成一種像是朝向下面頂點的線條。

皺褶方向

①

②

上面的頂點

下面的頂點

因為有將襯衫紮進褲子裡面，所以腰部周圍會形成很鬆垮的皺褶。

褲襬部分的布匹會因為引力而往下掉。

**07**

**完成**

整理線條進行清稿。如此一來，一幅很靈活但有氣勢的畫作就完成了。

# 實際作畫 ❶　從 1 條動態線開始作畫

接下來，我們就拿一幅以山型動態線為原型的畫作實際作畫的過程，來看看實際上要如何從動態線描繪出一幅畫吧！

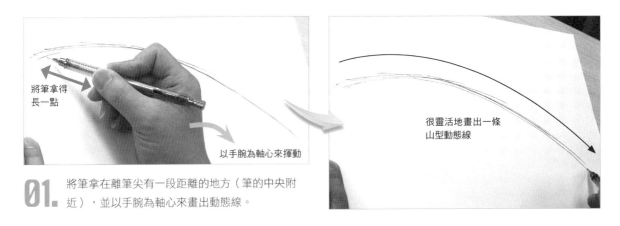

將筆拿得長一點

以手腕為軸心來揮動

很靈活地畫出一條山型動態線

**01.** 將筆拿在離筆尖有一段距離的地方（筆的中央附近），並以手腕為軸心來畫出動態線。

**02.** 從頭部開始描繪出人物的骨架草圖。姿勢在步驟 01 這個時間點，就要先有某種程度的想像。

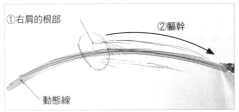

①右肩的根部

②軀幹

動態線

**03.** 基本上要沿著動態線來進行描繪，但若是將雙腿對齊會沒有躍動感，因此這裡是讓左腿偏離了動態線的走向。

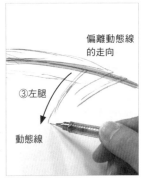

偏離動態線的走向

③左腿

動態線

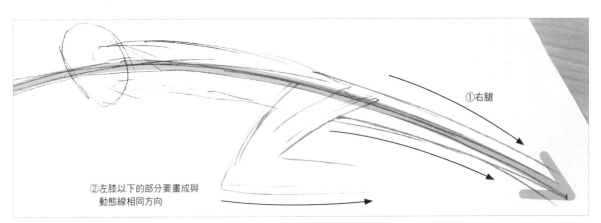

①右腿

②左膝以下的部分要畫成與動態線相同方向

**04.** 右腿要沿著動態線。左膝以下的部分要畫成與動態線相同方向的線條，右臂則要沿著動態線突出到前面，以便活用動態線的氣勢。

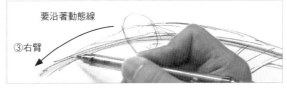

要沿著動態線

③右臂

18

# 05.

跟步驟 03 一樣，雙臂不要對齊，左肘之後的部分要偏離動態線的走向。只不過這裡有讓彎曲起來的手臂靠近動態線，以盡量避免干擾到動態線的走向。此外，左腳腳尖要朝向與動態線相同的方向，右腳則要沿著動態線來描繪出來。

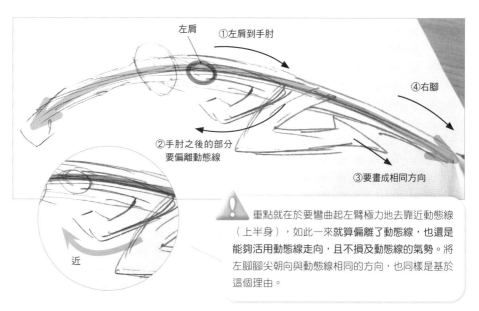

左肩

①左肩到手肘

④右腳

②手肘之後的部分要偏離動態線

③要畫成相同方向

近

重點就在於要彎曲起左臂極力地去靠近動態線（上半身），如此一來就算偏離了動態線，也還是能夠活用動態線走向，且不損及動態線的氣勢。將左腳腳尖朝向與動態線相同的方向，也同樣是基於這個理由。

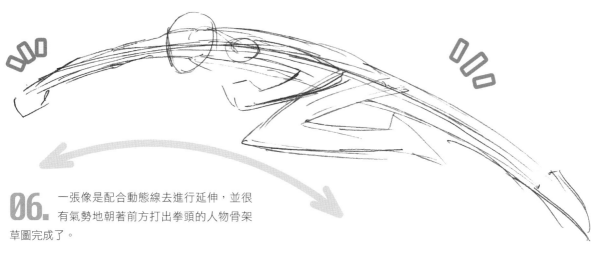

# 06.

一張像是配合動態線去進行延伸，並很有氣勢地朝著前方打出拳頭的人物骨架草圖完成了。

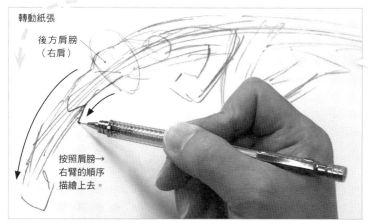

轉動紙張

後方肩膀（右肩）

按照肩膀→右臂的順序描繪上去

若是先描繪臉部，被臉部遮住的部分（肩膀及脖子）就會無法抓出骨架，因此要先掌握後方肩膀的位置並描繪出來。雖然這裡已經有加上肉體的凹凸，但初學者的朋友也可以先以圓筒來抓出骨架。

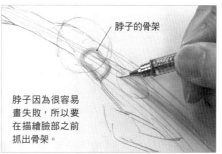

脖子的骨架

脖子因為很容易畫失敗，所以要在描繪臉部之前抓出骨架。

# 07.

意識著後方肩膀（右肩）的位置，並從右臂來將人體大略描繪上去。

＊我會一直轉動紙張到自己方便畫出線條的方向。

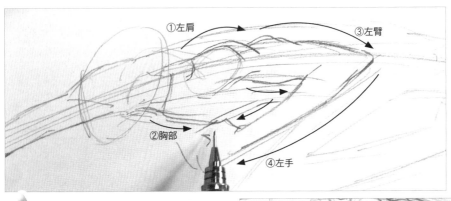

①左肩 ③左臂 ②胸部 ④左手

08. 從左肩到胸部、左臂、左手……按照這個順序描繪完上半身後，就從屁股開始往腿部進行下半身的作畫。骨架草圖要在維持氣勢不變的前提下，評估人體結構畫上骨架，這點是很重要的。

要畫出動態線時，若是將手指拿在離筆尖稍微遠一點距離的地方，就能夠很輕鬆地畫出筆觸很長的線條。相反地，當要細微地畫出骨架、纖細的線條及清稿時，就要將筆握於前端。

長

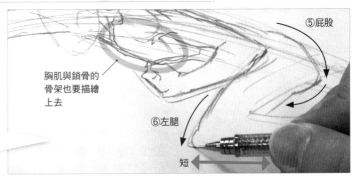

胸肌與鎖骨的骨架也要描繪上去

⑤屁股

⑥左腿

短

09. 跟步驟 08 一樣，一面保持骨架草圖的氣勢，一面描繪到左腳結束後，再換成右腿。

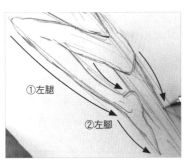

①左腿 ②左腳

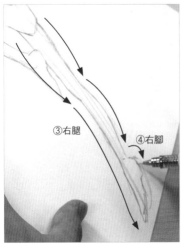

③右腿 ④右腳

**Check!**

這裡要來具體說明關於在步驟 08 及步驟 09 中提到的「骨架草圖要在維持氣勢不變的前提下，評估人體結構來畫上骨架」。下圖是透過步驟 06 的骨架草圖（圖❶）以及步驟 09 所描繪出來（圖❷）的右腿。

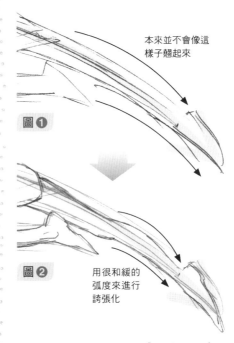

本來並不會像這樣子翹起來

圖❶

圖❷

用很和緩的弧度來進行誇張化

腿並不會像圖❶那樣子翹起來，但描繪時還是要以動態線的走向為原型，加上一個不會讓人覺得很奇怪的和緩弧度（圖❷）。像這樣在不會產生不協調感的情況下，對人體結構會稍微偏離動態線的部分進行誇張化，就能夠保持骨架草圖的氣勢了。

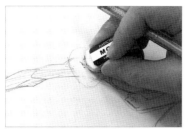 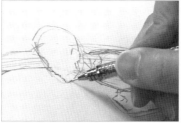 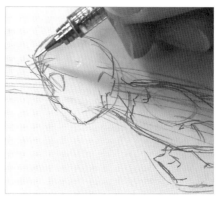

**10.** 決定眼睛的位置及耳朵的位置，並畫上大致的骨架。要描繪臉部時，線條會很礙事，因此這裡以橡皮擦將線條擦掉。若是不先在這裡畫上頭部的形體，在清稿階段會無法描繪很漂亮的形體，因此要特別注意。

**11.** 如此一來，用來作為素體的骨架就完成了。接著，要將髮型和衣服的骨架畫上去。

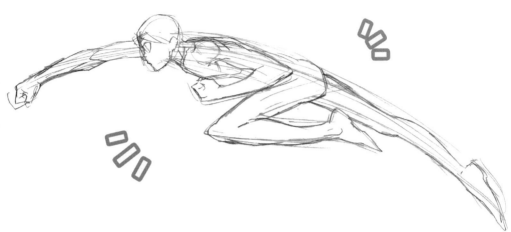

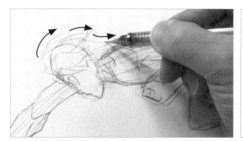 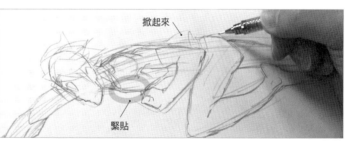

掀起來

緊貼

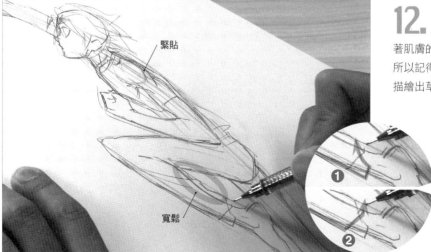

緊貼

寬鬆

**12.** 以頭部的骨架為原型調整頭髮的分量。因為會出現衣服緊貼著肌膚的地方及沒緊貼著肌膚的地方，所以記得一面意識著肉體的凹凸，一面描繪出草稿圖。

⚠ 一開始雖然是按照走向，將左腳的褲襬描繪成像是 ❶ 一樣，但實際上褲子前面會被拉扯到膝蓋，背面則會很寬鬆，所以最後是修正成 ❷ 的樣子。

**❶**
**❷**

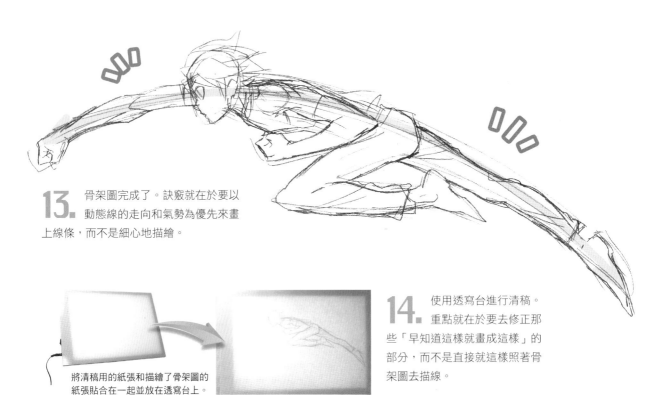

**13.** 骨架圖完成了。訣竅就在於要以動態線的走向和氣勢為優先來畫上線條，而不是細心地描繪。

**14.** 使用透寫台進行清稿。重點就在於要去修正那些「早知道這樣就畫成這樣」的部分，而不是直接就這樣照著骨架圖去描線。

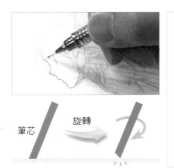

將清稿用的紙張和描繪了骨架圖的紙張貼合在一起並放在透寫台上。

**15.** 這次要從臉部開始描繪。記得要畫上很鮮明的線條。

⚠ 臉部會因為僅僅 1 公釐的誤差，就使得相貌有相當大的改變，如臉頰腫起來或是鼻子變大等等。記得旋轉筆的方向，用筆頭較尖較細的地方來畫出線條。

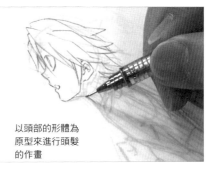

筆芯　　旋轉

以頭部的形體為原型來進行頭髮的作畫

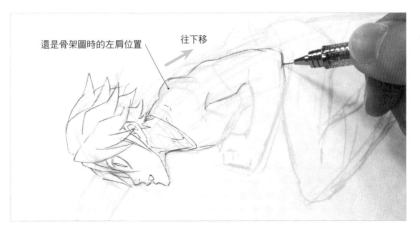

還是骨架圖時的左肩位置　　往下移

**Check!**

就算只有觀看頭部，也可以看出與骨架圖時相比，有經過了相當大的修改。

**16.** 因為感覺「可以將左肩再稍微往下移一點」，所以一面修改肩膀的位置，一面進行作畫。也因此脖子會變得略長一些。

**17.** 雖然在骨架圖階段將肉體的輪廓線畫上去，但在這個階段也要開始畫上輪廓以外的凹凸線條。人的眼睛因為很容易去看上半身（特別是臉部），所以記得要很慎重地畫上線條。

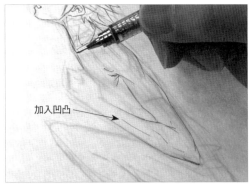

加入凹凸

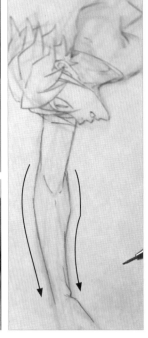

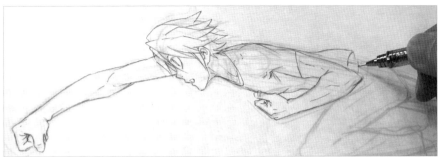

**18.** 描繪下半身。下半身不同於上半身，就算多少有一點誤差，印象也不會有很巨大的差異。

⚠ 進行衣服細部的作畫。這裡是將牛仔褲的縫線線條描繪上去，並整理、修正了皺褶。鞋子也要在這個時間點描繪上去。

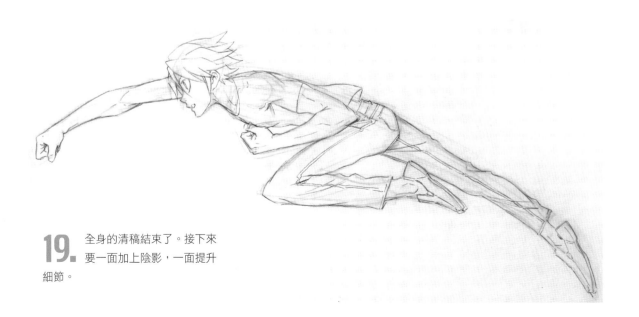

**19.** 全身的清稿結束了。接下來要一面加上陰影，一面提升細節。

**20.** 配合動態線的走向，將伸直的手臂肌肉加上筆觸。因為會出現一股速度感和肌肉用力伸直的感覺，所以個人很推薦。

⚠️ 也替左手加上了筆觸，兼顧速度感和陰影的要素。

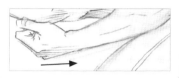

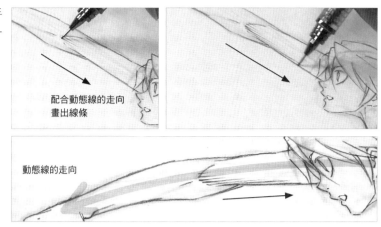

配合動態線的走向畫出線條

動態線的走向

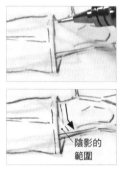

陰影的範圍

會超出來

**21.** 先稍微畫上線條來標示出陰影的範圍，然後再故意將這些線條超塗出去，將陰影的斜線加入進去。

⚠️ 若是稍微加入一些線條，陰影的形體會變得比直接畫出斜線還要好。此外，若是在加入斜線時不將這些線條超塗出去，看上去就會像是一種圖紋，因此要特別注意。

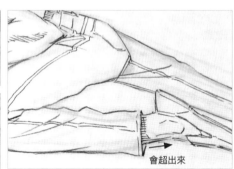

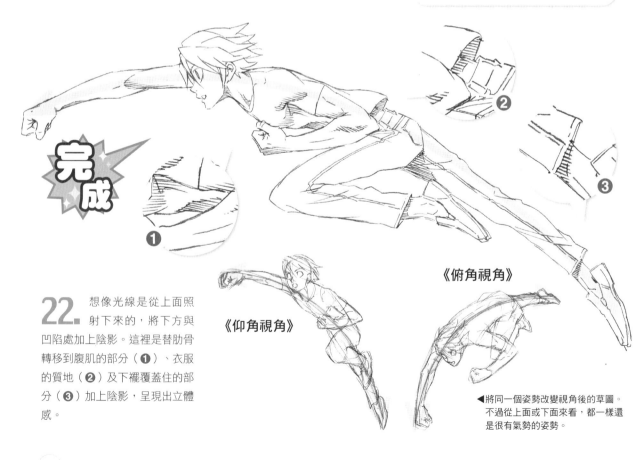

完成

**①**

**②**

**③**

**22.** 想像光線是從上面照射下來的，將下方與凹陷處加上陰影。這裡是替肋骨轉移到腹肌的部分（①）、衣服的質地（②）及下襬覆蓋住的部分（③）加上陰影，呈現出立體感。

《仰角視角》

《俯角視角》

◀ 將同一個姿勢改變視角後的草圖。不過從上面或下面來看，都一樣還是很有氣勢的姿勢。

# *03* 斜線型動態線

接下來，要運用斜線型動態線來進行描繪。這裡會用一幅朝觀看者方向前進的畫作來進行解說。

## 試著以斜線型動態線為原型來描繪吧！

思考整體姿勢的走向
畫出動態線。

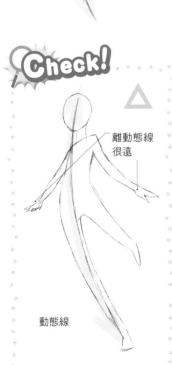

**Check!**

離動態線
很遠

動態線

上圖這張範例因為將雙手敞開在身體兩邊，所以動態線的印象減弱了。

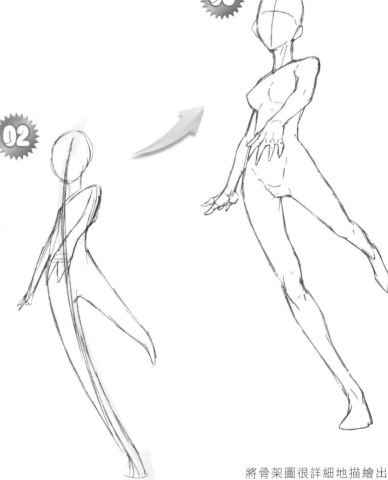

將骨架草圖描繪上去。這個時候，記得要將手臂放到身體的前面，並讓外形輪廓貼近動態線的形狀。

將骨架圖很詳細地描繪出來。透過讓外形輪廓變得很樸素，會令動態線進一步獲得強調，並變成一種有如流線般的優美姿勢。

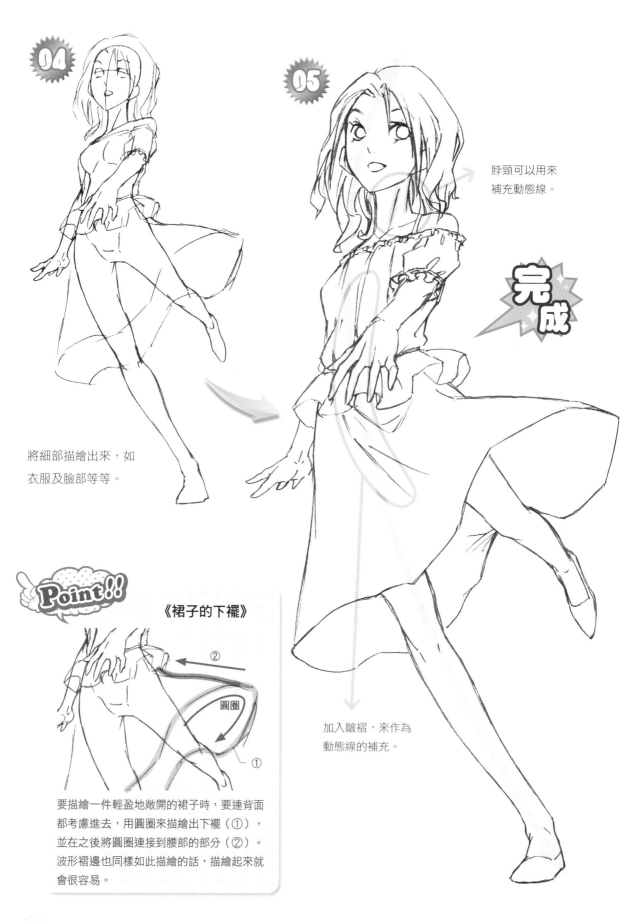

**04**

將細部描繪出來，如
衣服及臉部等等。

**05**

脖頸可以用來
補充動態線。

**完成**

加入皺褶，來作為
動態線的補充。

**Point!!**

《裙子的下襬》

②

圓圈

①

要描繪一件輕盈地敞開的裙子時，要連背面
都考慮進去，用圓圈來描繪出下襬（①），
並在之後將圓圈連接到腰部的部分（②）。
波形褶邊也同樣如此描繪的話，描繪起來就
會很容易。

# *04* 直線型動態線

在本書當中，也會將那些可以用於漫畫表現的直線走向及力量的方向當作動態線來進行介紹。直線型的動態線不同於曲線的優美感，是一種適合用來表現一些硬質且有力的動作。

## 試著活用直線型動態線吧！

畫出一條直線的動態線。

以直線為輔助線，將骨架草圖描繪上去。

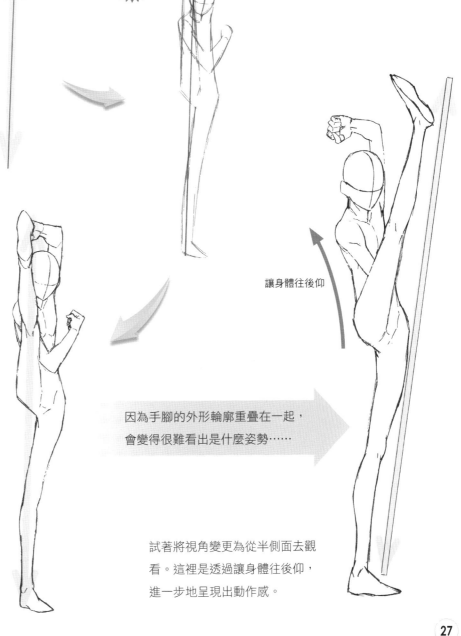

以骨架圖為原型，很詳細地描繪出來。仔細觀察後發現手以及腳重疊在一起，很難看出是什麼姿勢。

因為手腳的外形輪廓重疊在一起，會變得很難看出是什麼姿勢……

讓身體往後仰

試著將視角變更為從半側面去觀看。這裡是透過讓身體往後仰，進一步地呈現出動作感。

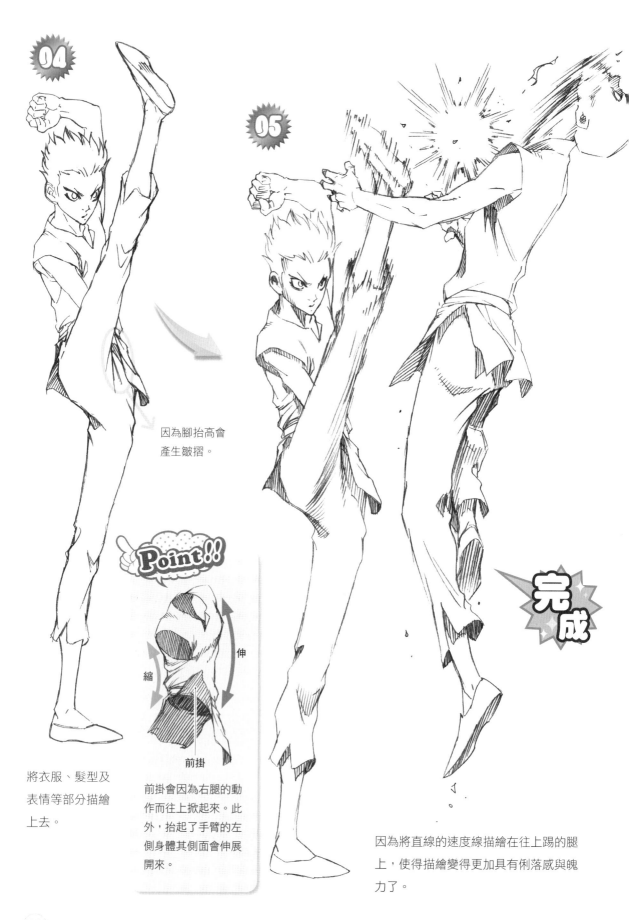

因為腳抬高會
產生皺摺。

**Point!!**

伸

縮

前掛

前掛會因為右腿的動
作而往上掀起來。此
外，抬起了手臂的左
側身體其側面會伸展
開來。

將衣服、髮型及
表情等部分描繪
上去。

因為將直線的速度線描繪在往上踢的腿
上，使得描繪變得更加具有俐落感與魄
力了。

# *05* 軌跡型動態線 ❶ 直線

接著，並不是要從身體的動作來開始描繪，而是要來看一下東西或手腳移動的軌跡當作是動態線的「軌跡型」。「軌跡型」有分直線的軌跡與曲線的軌跡，在這個章節當中，將介紹直線型的軌跡。

## 試著將刀劍的軌跡畫成動態線吧！

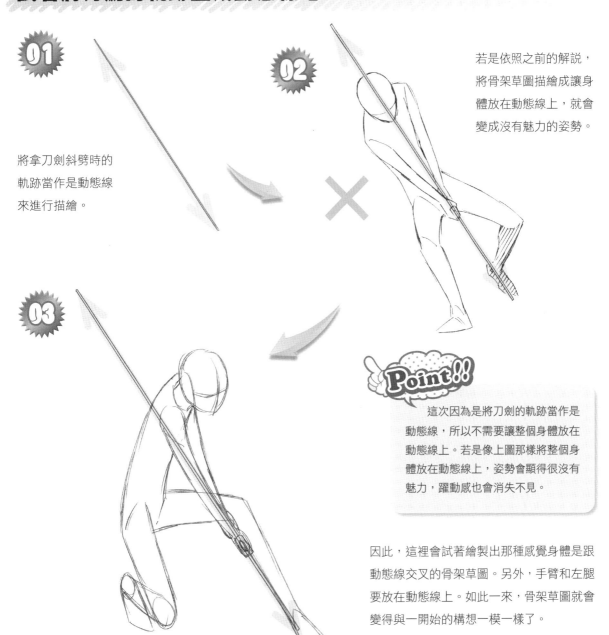

**01**

將拿刀劍斜劈時的軌跡當作是動態線來進行描繪。

**02**

若是依照之前的解說，將骨架草圖描繪成讓身體放在動態線上，就會變成沒有魅力的姿勢。

**03**

**Point!!**

這次因為是將刀劍的軌跡當作是動態線，所以不需要讓整個身體放在動態線上。若是像上圖那樣將整個身體放在動態線上，姿勢會顯得很沒有魅力，躍動感也會消失不見。

因此，這裡會試著繪製出那種感覺身體是跟動態線交叉的骨架草圖。另外，手臂和左腿要放在動態線上。如此一來，骨架草圖就會變得與一開始的構想一模一樣了。

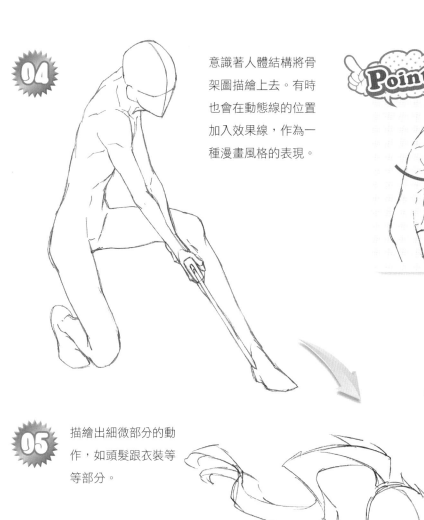

**04**

意識著人體結構將骨架圖描繪上去。有時也會在動態線的位置加入效果線，作為一種漫畫風格的表現。

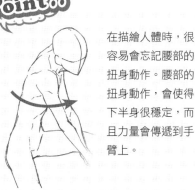

**Point!!**

在描繪人體時，很容易會忘記腰部的扭身動作。腰部的扭身動作，會使得下半身很穩定，而且力量會傳遞到手臂上。

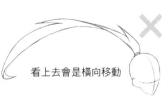

✗ 看上去會是橫向移動

**05**

描繪出細微部分的動作，如頭髮跟衣裝等等部分。

○ 先畫出波浪狀的線條後再進行描繪

只是讓頭髮橫向飄揚的話，看上去就會是橫向移動，因此訣竅就在於要讓頭髮呈波浪狀。

**Point!!**

頭部會因為由上往下砍的動作，而如右圖那樣迅速地往下移動，雖然綁起來的頭髮附近會與頭部一起移動，但髮梢還是不會往下掉，而是會停留在原本的高度。

與頭部一起移動

往下

髮梢會停留在原本的高度

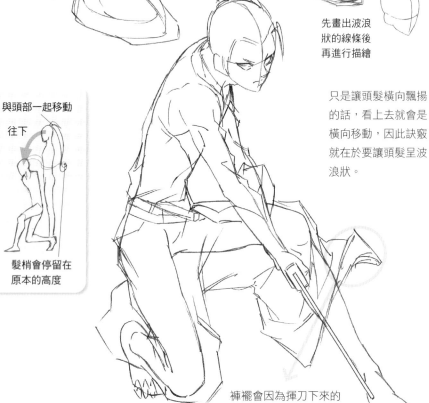

褲襬會因為揮刀下來的勁道而掀起來。

**06**

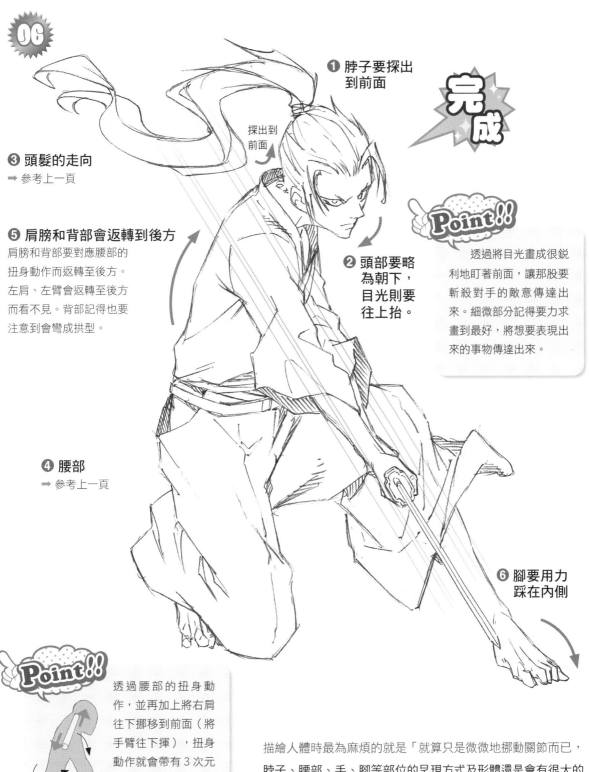

**❶ 脖子要探出到前面**

探出到前面

**完成**

**❸ 頭髮的走向**
➡ 參考上一頁

**❺ 肩膀和背部會返轉到後方**
肩膀和背部要對應腰部的扭身動作而返轉至後方。左肩、左臂會返轉至後方而看不見。背部記得也要注意到會彎成拱型。

**❷ 頭部要略為朝下，目光則要往上抬。**

**Point!!**

透過將目光畫成很銳利地盯著前面，讓那股要斬殺對手的敵意傳達出來。細微部分記得要力求畫到最好，將想要表現出來的事物傳達出來。

**❹ 腰部**
➡ 參考上一頁

**❻ 腳要用力踩在內側**

**Point!!**

透過腰部的扭身動作，並再加上將右肩往下挪移到前面（將手臂往下揮），扭身動作就會帶有3次元感，並且能夠很立體地將動作表現出來。

描繪人體時最為麻煩的就是「就算只是微微地挪動關節而已，脖子、腰部、手、腳等部位的呈現方式及形體還是會有很大的變化」。那麼要將哪個部位彎曲扭轉到哪一邊，那把有經過強調的刀劍走向看起來才會最為用力呢？請注意步驟 ❶ ～ ❻ 的重點，並摸索出可以讓動態線的走向更加突顯的方法吧！

在這個章節中,我們就來看看曲線型的軌跡型動態線吧!

## 試著將迴旋踢的軌跡畫成動態線吧!

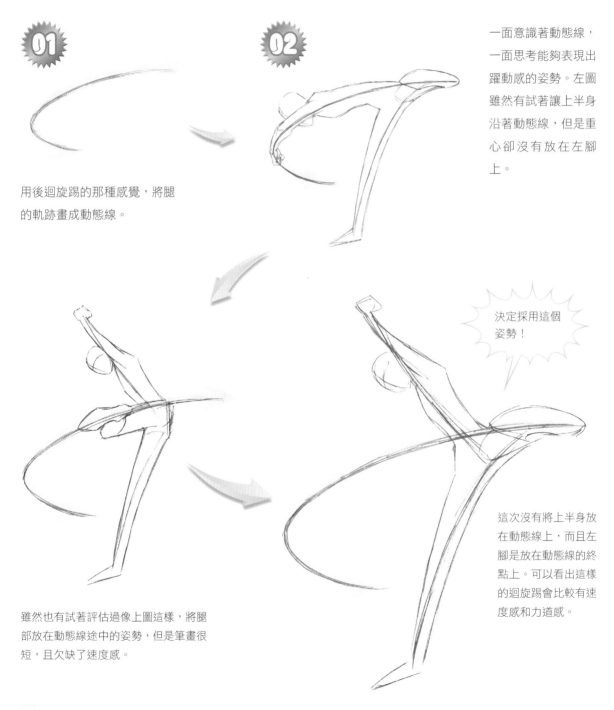

**01**

用後迴旋踢的那種感覺,將腿的軌跡畫成動態線。

**02**

一面意識著動態線,一面思考能夠表現出躍動感的姿勢。左圖雖然有試著讓上半身沿著動態線,但是重心卻沒有放在左腳上。

決定採用這個姿勢!

雖然也有試著評估過像上圖這樣,將腿部放在動態線途中的姿勢,但是筆畫很短,且欠缺了速度感。

這次沒有將上半身放在動態線上,而且左腳是放在動態線的終點上。可以看出這樣的迴旋踢會比較有速度感和力道感。

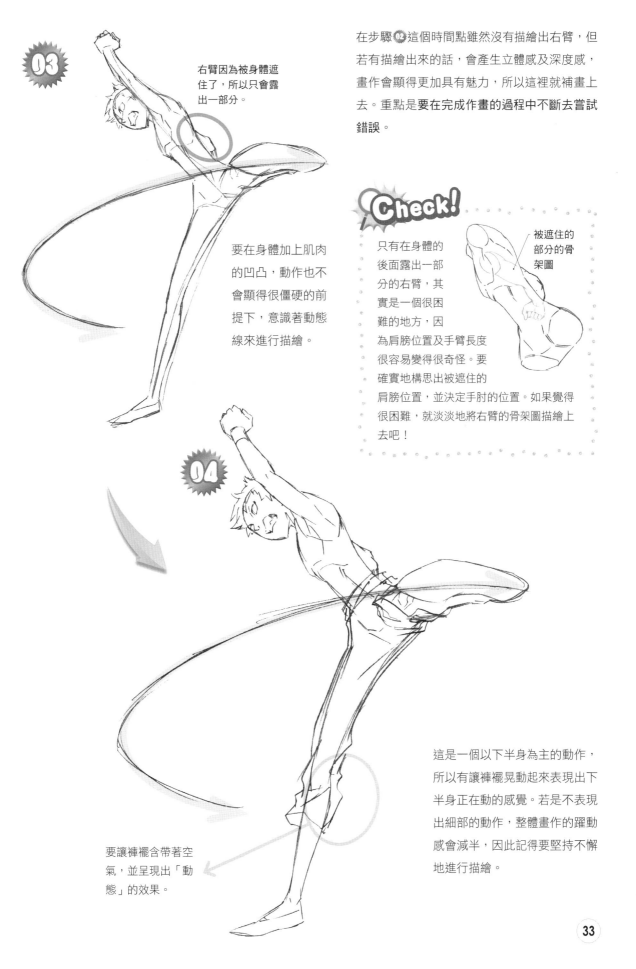

**03**

右臂因為被身體遮住了，所以只會露出一部分。

要在身體加上肌肉的凹凸，動作也不會顯得很僵硬的前提下，意識著動態線來進行描繪。

在步驟02這個時間點雖然沒有描繪出右臂，但若有描繪出來的話，會產生立體感及深度感，畫作會顯得更加具有魅力，所以這裡就補畫上去。重點是要在完成作畫的過程中不斷去嘗試錯誤。

**Check!**

被遮住的部分的骨架圖

只有在身體的後面露出一部分的右臂，其實是一個很困難的地方，因為肩膀位置及手臂長度很容易變得很奇怪。要確實地構思出被遮住的肩膀位置，並決定手肘的位置。如果覺得很困難，就淡淡地將右臂的骨架圖描繪上去吧！

**04**

這是一個以下半身為主的動作，所以有讓褲襬晃動起來表現出下半身正在動的感覺。若是不表現出細部的動作，整體畫作的躍動感會減半，因此記得要堅持不懈地進行描繪。

要讓褲襬含帶著空氣，並呈現出「動態」的效果。

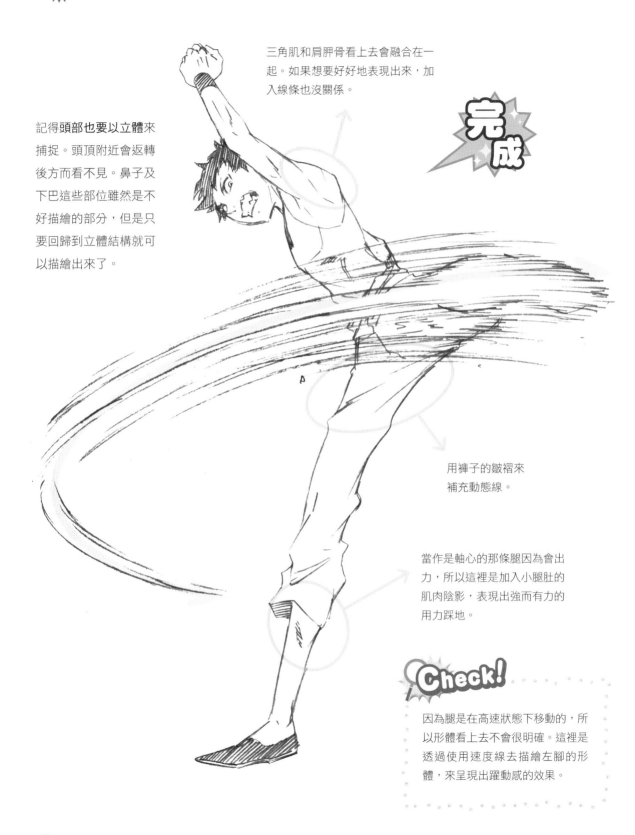

三角肌和肩胛骨看上去會融合在一起。如果想要好好地表現出來,加入線條也沒關係。

**完成**

記得**頭部也要以立體**來捕捉。頭頂附近會返轉後方而看不見。鼻子及下巴這些部位雖然是不好描繪的部分,但是只要回歸到立體結構就可以描繪出來了。

用褲子的皺褶來補充動態線。

當作是軸心的那條腿因為會出力,所以這裡是加入小腿肚的肌肉陰影,表現出強而有力的用力踩地。

**Check!**

因為腿是在高速狀態下移動的,所以形體看上去不會很明確。這裡是透過使用速度線去描繪左腳的形體,來呈現出躍動感的效果。

# *07* 日常動作與動態線

　　動態線本來是一種在動作當中去營造姿勢時，用來進行構思的身體線條，但只要將其套用到日常動作的姿勢當中，就能夠將一些不經意的動作描繪成更加栩栩如生且更加有魅力的姿勢。下列所列示的是一些嘗試錯誤的範例。一起來學習哪些好、哪些不好吧！

## 將動態線套用在日常動作中 ① 　站立

《直立》

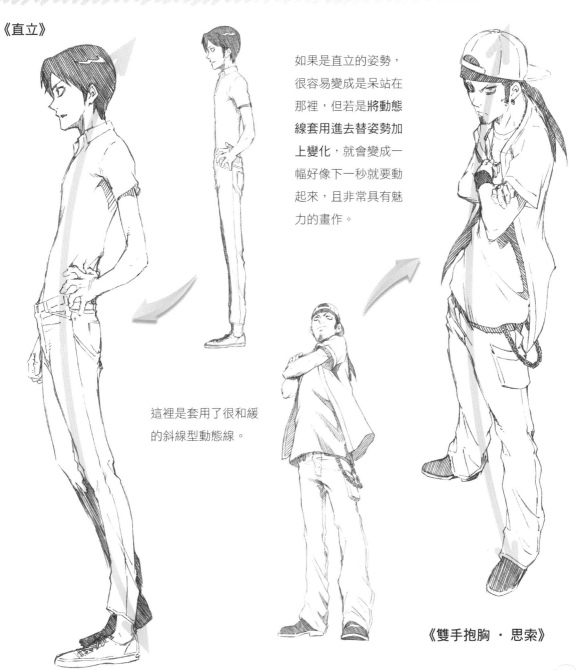

如果是直立的姿勢，很容易變成是呆站在那裡，但若是**將動態線套用進去替姿勢加上變化**，就會變成一幅好像下一秒就要動起來，且非常具有魅力的畫作。

這裡是套用了很和緩的斜線型動態線。

《雙手抱胸・思索》

## 將動態線套用在日常動作中 ②　坐下

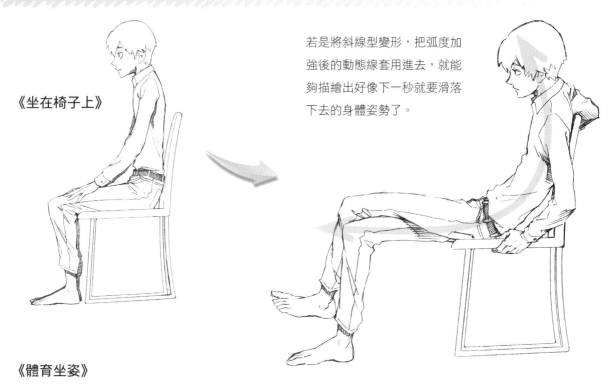

《坐在椅子上》

若是將斜線型變形，把弧度加強後的動態線套用進去，就能夠描繪出好像下一秒就要滑落下去的身體姿勢了。

《體育坐姿》

身體往前彎或是整個往後仰的姿勢，也可以考慮使用「U字形」的動態線。U字形因為姿勢很容易變得很極端，所以記得要分清楚使用時機。

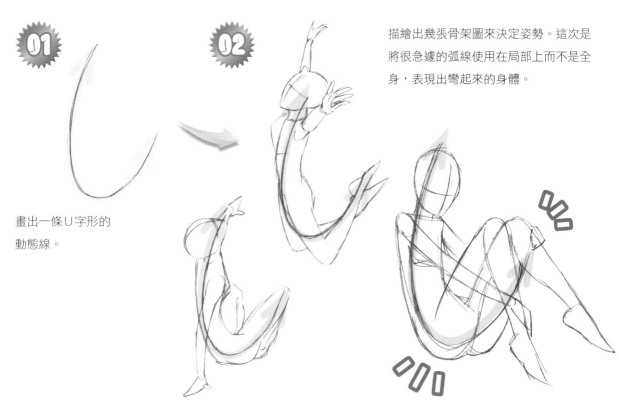

畫出一條U字形的動態線。

描繪出幾張骨架圖來決定姿勢。這次是將很急遽的弧線使用在局部上而不是全身，表現出彎起來的身體。

 一面思考會更加具有魅力的姿勢，一面將骨架圖描繪出來。抬起一條腿雖然也可以，但這次是放下了腿，給人一種很沉穩的印象。

 進行細微部分的作畫，以便活用姿勢的魅力。向內側緊緊靠攏的肩膀圓潤感很漂亮，所以這裡讓肩膀裸露了出來。

手指要輕靠在腿上

肩膀的圓潤感

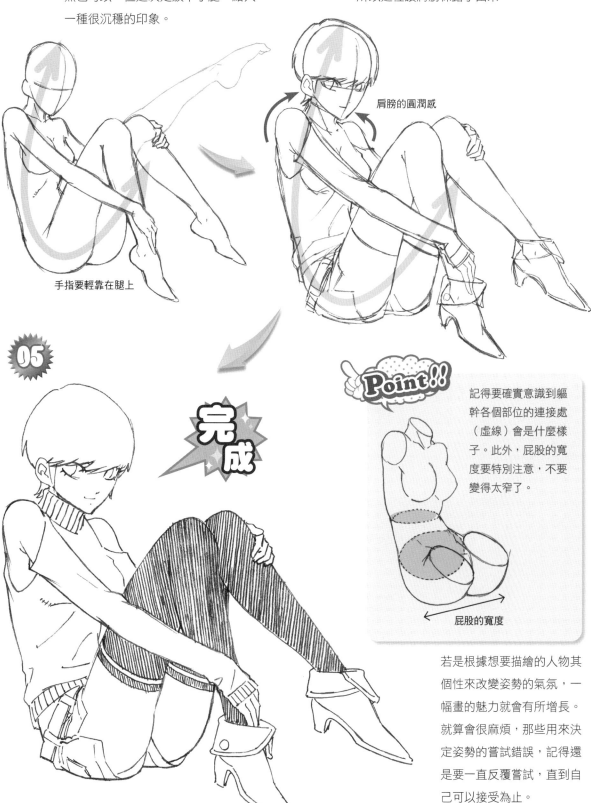

完成

**Point!!**

記得要確實意識到軀幹各個部位的連接處（虛線）會是什麼樣子。此外，屁股的寬度要特別注意，不要變得太窄了。

屁股的寬度

若是根據想要描繪的人物其個性來改變姿勢的氣氛，一幅畫的魅力就會有所增長。就算會很麻煩，那些用來決定姿勢的嘗試錯誤，記得還是要一直反覆嘗試，直到自己可以接受為止。

## 《盤腿坐》

盤腿坐的姿勢因為很容易就變成左右對稱，所以是一種很難出現動作感的姿勢。因此，這裡套用了斜線型動態線，並試著將腿隨意擺放。

試著替剛才的動態線加入較為明顯一點的弧度後，姿勢更加有動作感了。也出現了一股好像很懶散的氣氛。

## 《跪坐》

將弧度較為明顯一點的斜線型動態線套用進去。沿著動態線讓背部往後仰，使得想要突顯出來的地方成功呈現出了強弱對比。

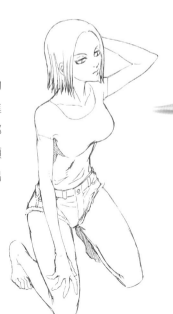

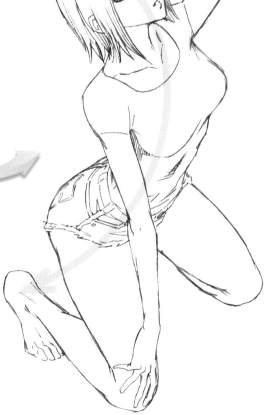

# 將動態線套用到各式各樣的日常動作中

《面對書桌》

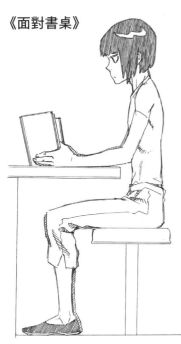

試著將曲線的動態線套用到一個像是直角般的姿勢當中來呈現出動作感。

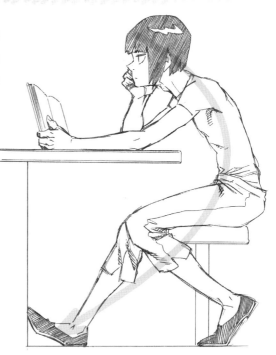

這裡是透過讓左右腳彎向不同方向，並將右手靠在下巴維持身體平衡。姿勢也有加上一些動態的變化。

《看報紙》

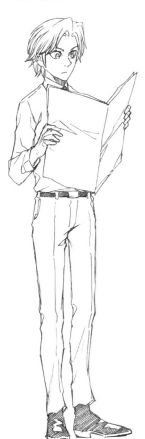

光是直立不動會欠缺趣味性，因此這裡試著運用了動態線，描繪出觀看報紙後很驚訝的情境。

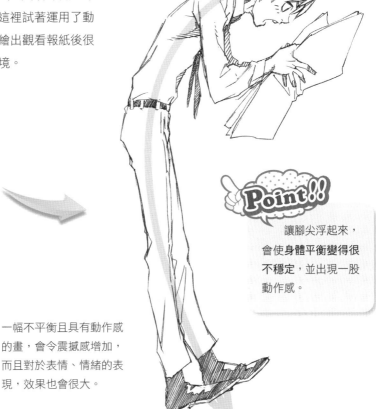

Point!!

讓腳尖浮起來，會使身體平衡變得很不穩定，並出現一股動作感。

一幅不平衡且具有動作感的畫，會令震撼感增加，而且對於表情、情緒的表現，效果也會很大。

## 《拿手機自拍》

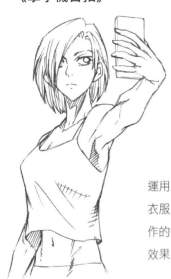

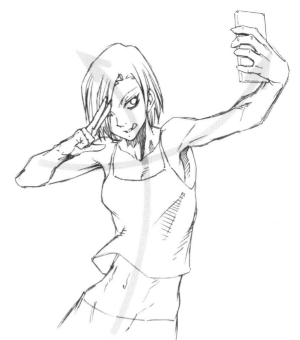

運用動態線彎起腰部，並讓衣服的下襬晃動到對應該動作的方向，呈現出躍動感的效果。

## 《穿上外套》

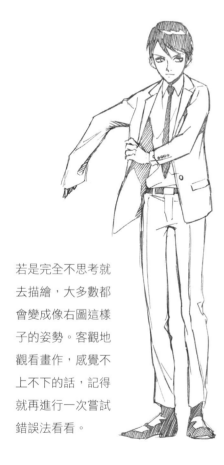

這裡是試著運用動態線來加上一個很大的動作，並讓軀幹隨便擺動，呈現出不平衡所帶來的動作感。

若是完全不思考就去描繪，大多數都會變成像右圖這樣子的姿勢。客觀地觀看畫作，感覺不上不下的話，記得就再進行一次嘗試錯誤法看看。

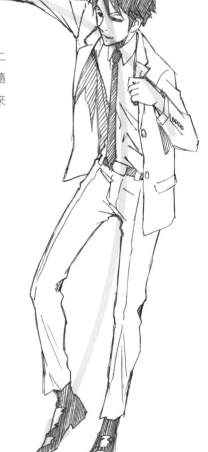

重點就在於要讓重心放在其中一隻腳上，然後讓另一隻腳稍微浮空。

# 將動態線套用到奔跑和跳躍動作中

這裡會伴隨著摸索姿勢，一起來看看在奔跑的人物其姿勢的描繪方法。

## 《奔跑》

奔跑姿勢因為基本上會變成一種前傾姿勢，所以首先要一面構思出想要描繪的姿勢，一面畫出斜線型動態線。

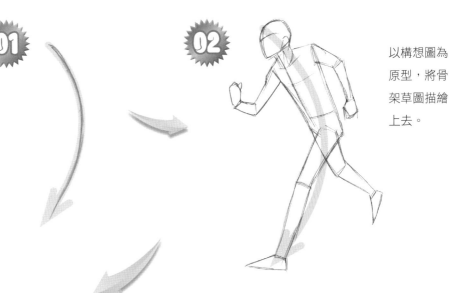

以構想圖為原型，將骨架草圖描繪上去。

下工夫用立體的方式去思考人物、服裝的構造，並將骨架圖描繪上去。

## ◉ 摸索姿勢

看看從步驟 02 描繪出步驟 03 的草圖時，要如何去摸索姿勢。光是稍微改變一下手腳的方向，印象就會有很大的改變。

### 《摸索 ❶ 右手腕》

〔彎起手腕的範例〕

〔沒有彎起手腕的範例〕

這次是將**右手腕彎向了內側**。因為這樣除了比較有肌肉的凹凸，動作較俐落外，也會增加拳頭的立體感及有力感，令姿勢變得很有魅力。

## 《摸索 ❷ 左臂》

相反地，左手腕沒有彎向內側。左臂因為是往下揮的，所以若是手腕彎向了內側，就會變成一種用力過度的印象。

〔彎起手腕的範例〕

〔沒有彎起手腕的範例〕

## 《摸索 ❸ 右腳》

這張範例作品的**腳腕**，決定不**勉強彎起來**。若是將跨步出去的那隻腳腳腕彎起來並抬起腳尖，乍看之下會覺得很有躍動感。因為「將腳往前跨步出去＝將重心放在那隻腳上」，所以若是仔細看，姿勢會變得很不自然且很痛苦。

〔有彎起腳腕的範例〕

〔沒彎起腳腕的範例〕

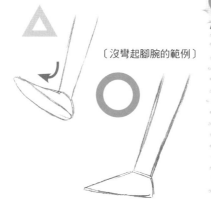

**Check!**

雖然也能夠如下圖這樣，只將腳尖往上抬，但因為這次是以平底的鞋子為構想，所以不把腳尖抬起來，動作會顯得比較自然。

也有這種只抬起腳尖的表現

**04**

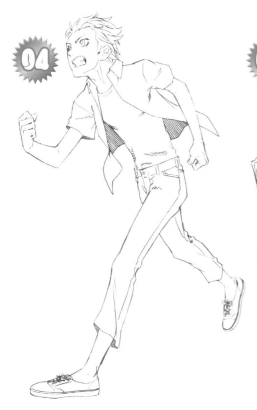

摸索了一陣子後，姿勢幾乎確定了，接下來就一面進行細微的修改，一面進行線條的整理。

**05**

**完成**

踢擊地面的右腿，其膝蓋以下的部分只**描繪出輪廓線**，並**大膽進行省略**來加上了陰影。

跨步在前方的左腳，要透過省略鞋子很多地方的形式來表現出速度感。

## 《邊跑邊跳》

雖然也有辦法像下圖這樣來使用直線的動態線,但躍動感會略顯薄弱。而若是使用斜線型的動態線,則會增加扭身動作這項要素,並進一步出現一股躍動感。

首先,描繪出從頭部到腳尖為止的動態線。要意識著全身的走向,來畫出一條斜線型的曲線動態線。

扭身動作

扭身動作

以一個朝右的上半身和一個朝左的下半身為構想,描繪出從頭部到左腿的骨架圖,接著畫上右腿和雙手臂的骨架圖。

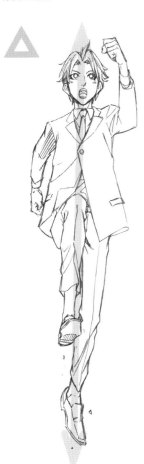

將骨架圖很詳細地描繪上去,加上手腳等部位的樣貌。

### Point!!

因為會讓角色穿上西裝,所以肌肉不會露出來的部分雖然不需要很詳細地描繪出來,但描繪時還是要記得注意遠近感,讓左臂朝向前方,右臂朝向後方。

### Check!

若是替姿勢加上扭身動作的要素(請參考 P95),就會變成一種好像下一秒就要動起來的動作。這次的作畫重點是要讓右腿奮力地往左上方揮起來,然後讓上半身朝右邊扭過去,下半身則朝左邊扭過去。

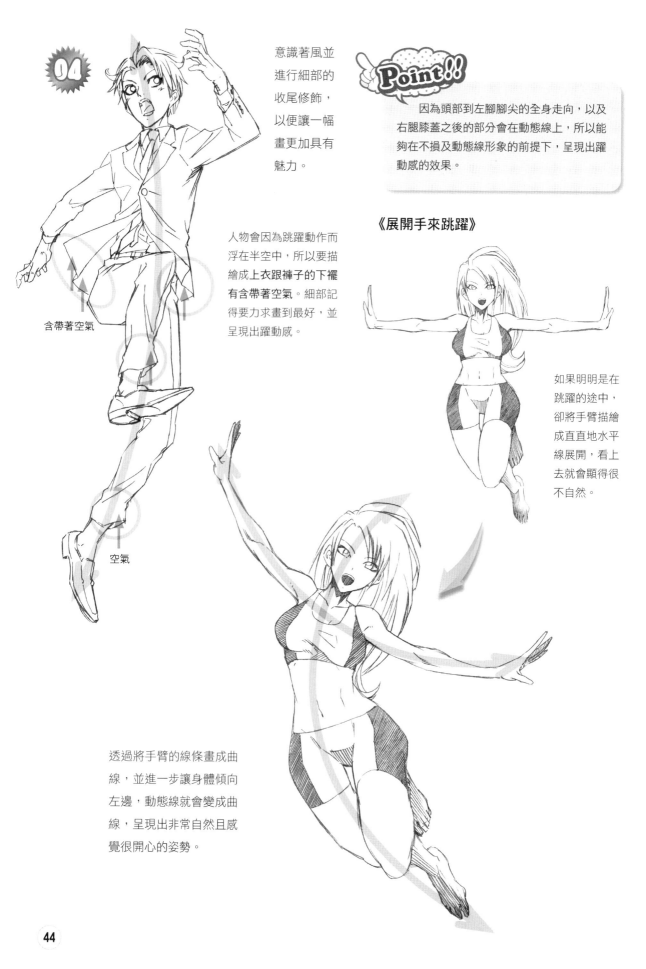

**04**

意識著風並進行細部的收尾修飾，以便讓一幅畫更加具有魅力。

人物會因為跳躍動作而浮在半空中，所以要描繪成上衣跟褲子的下襬有含帶著空氣。細部記得要力求畫到最好，並呈現出躍動感。

含帶著空氣

空氣

透過將手臂的線條畫成曲線，並進一步讓身體傾向左邊，動態線就會變成曲線，呈現出非常自然且感覺很開心的姿勢。

**Point!!**

因為頭部到左腳腳尖的全身走向，以及右腿膝蓋之後的部分會在動態線上，所以能夠在不損及動態線形象的前提下，呈現出躍動感的效果。

《展開手來跳躍》

如果明明是在跳躍的途中，卻將手臂描繪成直直地水平線展開，看上去就會顯得很不自然。

在這個章節中，會將動態線套用進去，讓打鬥時的姿勢呈現出躍動感。

## 擺出架勢的姿勢

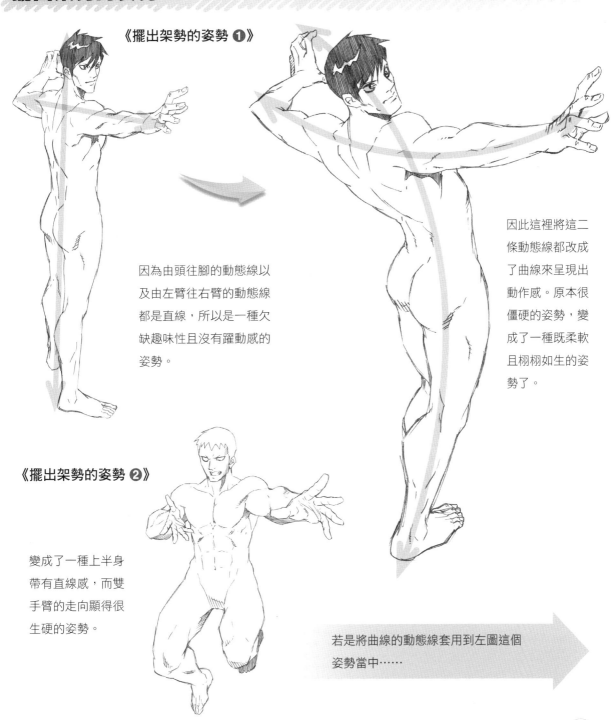

《擺出架勢的姿勢 ❶》

因為由頭往腳的動態線以及由左臂往右臂的動態線都是直線，所以是一種欠缺趣味性且沒有躍動感的姿勢。

因此這裡將這二條動態線都改成了曲線來呈現出動作感。原本很僵硬的姿勢，變成了一種既柔軟且栩栩如生的姿勢了。

《擺出架勢的姿勢 ❷》

變成了一種上半身帶有直線感，而雙手臂的走向顯得很生硬的姿勢。

若是將曲線的動態線套用到左圖這個姿勢當中……

加入由右臂往左臂的曲線動態
線，會使得**遠近感增強**，同時
讓**由頭部往腳尖的動態線也變**
**成一條弧度很明顯的曲線**，如
此一來構圖就會出現一股魄力
和躍動感。

## 《拿劍架勢》

這是一種 U 字形的特殊模
式。要像是在描繪橢圓般地
畫出動態線。因為劍尖會是
重點所在，所以要構思出一
個由拿著劍柄的右手往左手
的走向。

軍刀本身因
為是很筆直
的，所以是
用直線來連
接起雙手。

為了突顯出劍尖
與左手，下半身
特意地只停留在
剪影圖。

# 毆打的姿勢

## 《朝人毆打》

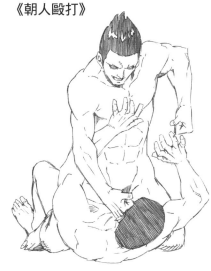

這是在格鬥技當中要取得姿勢上的優勢時，經常可以看到的一種構圖，但左圖中，體重並沒有施加在拳頭上，動作看起來很僵硬。

使用曲線的動態線畫成如右圖，突破了對手的防禦並把施加了體重的拳頭打在對方身上，一個很具有魄力的姿勢！

## 《打出拳頭》

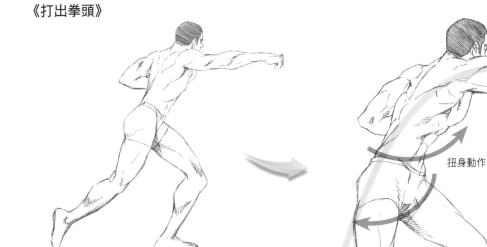

扭身動作

加上動態線和扭身動作，使得躍動感有所提升。

上圖是一個帶有直線感的直拳，是一般常描繪的姿勢。這樣的姿勢雖然不能說不好，但作為一個等同於動作結束的常見姿勢，總是很容易會變成像一幅靜止畫一樣。

# 其他的姿勢

### 《高踢腿》

右圖作為一個姿勢雖然還算不錯，但是整條腿都伸直了，使得動作停了下來，令躍動感顯得不上不下。那麼，描繪時該注意哪些地方才會變得更好呢？

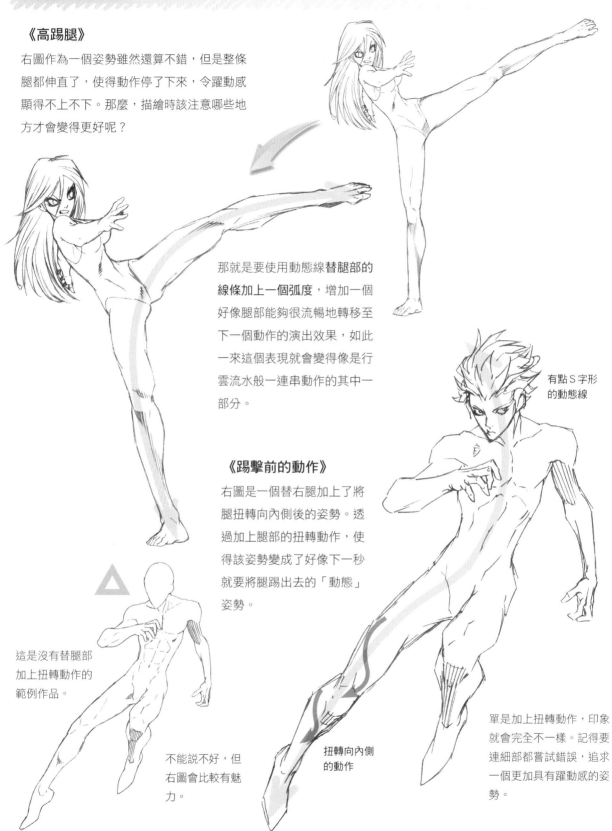

那就是要使用動態線**替腿部的線條加上一個弧度**，增加一個好像腿部能夠很流暢地轉移至下一個動作的演出效果，如此一來這個表現就會變得像是行雲流水般一連串動作的其中一部分。

有點S字形的動態線

### 《踢擊前的動作》

右圖是一個替右腿加上了將腿扭轉向內側後的姿勢。透過加上腿部的扭轉動作，使得該姿勢變成了好像下一秒就要將腿踢出去的「動態」姿勢。

這是沒有替腿部加上扭轉動作的範例作品。

不能說不好，但右圖會比較有魅力。

扭轉向內側的動作

單是加上扭轉動作，印象就會完全不一樣。記得要連細部都嘗試錯誤，追求一個更加具有躍動感的姿勢。

《用力踩地》

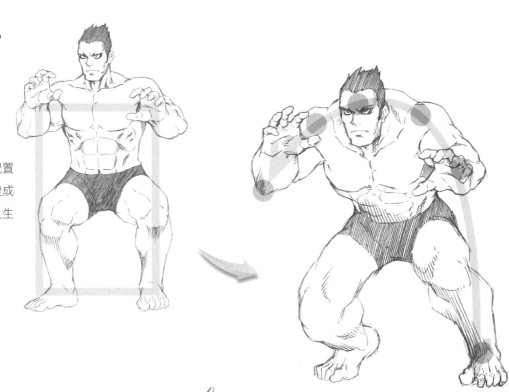

手腕、腳腕的配置
成了四方形，變成
了一種很僵硬且生
硬的姿勢。

以右肘、右肩、頭部、左肩、左
肘、左腳腕為重點，將這些部位
配置在曲線的動態線上，姿勢就
會變得很柔軟不具有僵硬感且強
而有力。

《挑釁對方》

全身上下的走向變
成了一條直線的線
條，姿勢略為遜於
表情。

透過加入曲線的動態線，使
得魄力和躍動感有所增加，
成為了一個與表情很匹配的
姿勢！這部分也請大家要試
著不斷進行嘗試錯誤法，引
導出一個很吻合感覺的正確
解答。

## 《前滾翻護身倒法的姿勢》

以一種像是在用前滾翻衝過來的感覺來畫出動態線。

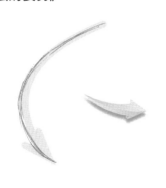

腳尖要放在動態線上

要彎曲成跟動態線相反方向

意識著躍動感，將骨架草圖描繪上去。要留意人體的可動部分中，哪個部位是朝著哪裡讓力量流動過去的。

一面思考人體結構，一面決定姿勢的細部，如手腳的方向等等。

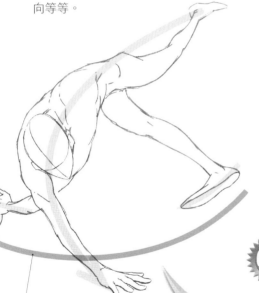

**Point!!**

左腿要思考膝蓋關節的動作，並將腿部彎曲到與動態線弧度方向相反的方向。這個時候，**腳尖要挪移到動態線上**。腿的部分雖然會偏離動態線，但因為有將腳尖放在動態線上，所以變成了一幅既不損及動態線的樣貌，且仍然富有躍動感的畫作。

透過左手和右腳的方向，營造出一種與動態線交叉的走向來表現出「動態」。

**Point!!**

若是透過活用動態線走向的這種形式，來表現**無意識間想要去維持身體平衡的動作**，就能夠營造出一副既自然且很有氣勢的畫作（詳細內容請參考第 2 章 P83 開始的部分）。

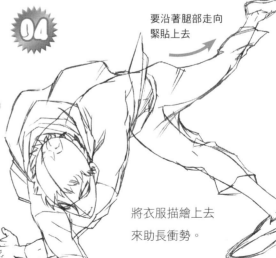

要沿著腿部走向緊貼上去

將衣服描繪上去來助長衝勢。

要拉扯到與手臂伸出方向相反的方向

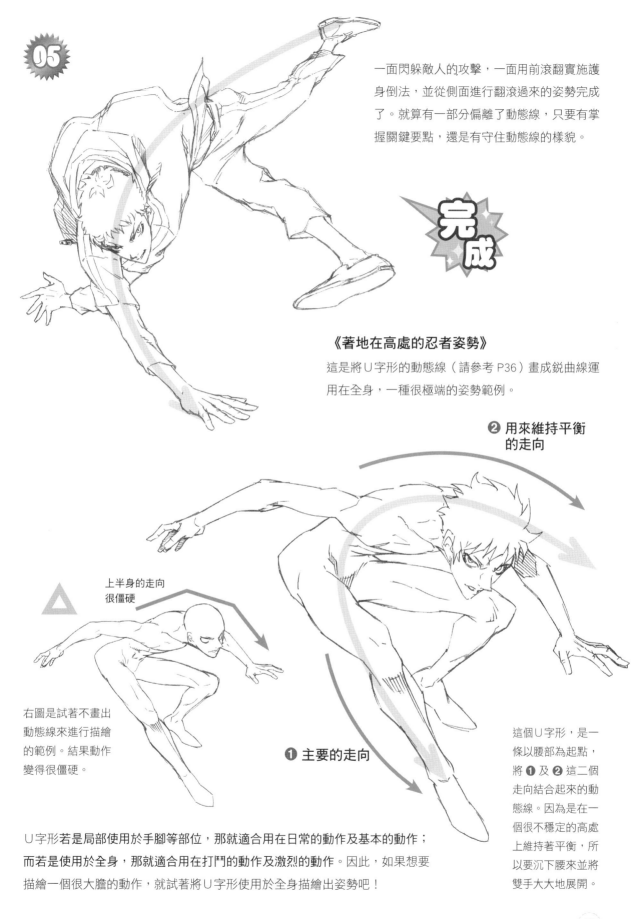

**05**

一面閃躲敵人的攻擊，一面用前滾翻實施護身倒法，並從側面進行翻滾過來的姿勢完成了。就算有一部分偏離了動態線，只要有掌握關鍵要點，還是有守住動態線的樣貌。

**完成**

《著地在高處的忍者姿勢》

這是將 U 字形的動態線（請參考 P36）畫成銳曲線運用在全身，一種很極端的姿勢範例。

**❷ 用來維持平衡的走向**

上半身的走向很僵硬

右圖是試著不畫出動態線來進行描繪的範例。結果動作變得很僵硬。

**❶ 主要的走向**

這個 U 字形，是一條以腰部為起點，將 ❶ 及 ❷ 這二個走向結合起來的動態線。因為是在一個很不穩定的高處上維持著平衡，所以要沉下腰來並將雙手大大地展開。

U 字形若是局部使用於手腳等部位，那就適合用在日常的動作及基本的動作；而若是使用於全身，那就適合用在打鬥的動作及激烈的動作。因此，如果想要描繪一個很大膽的動作，就試著將 U 字形使用於全身描繪出姿勢吧！

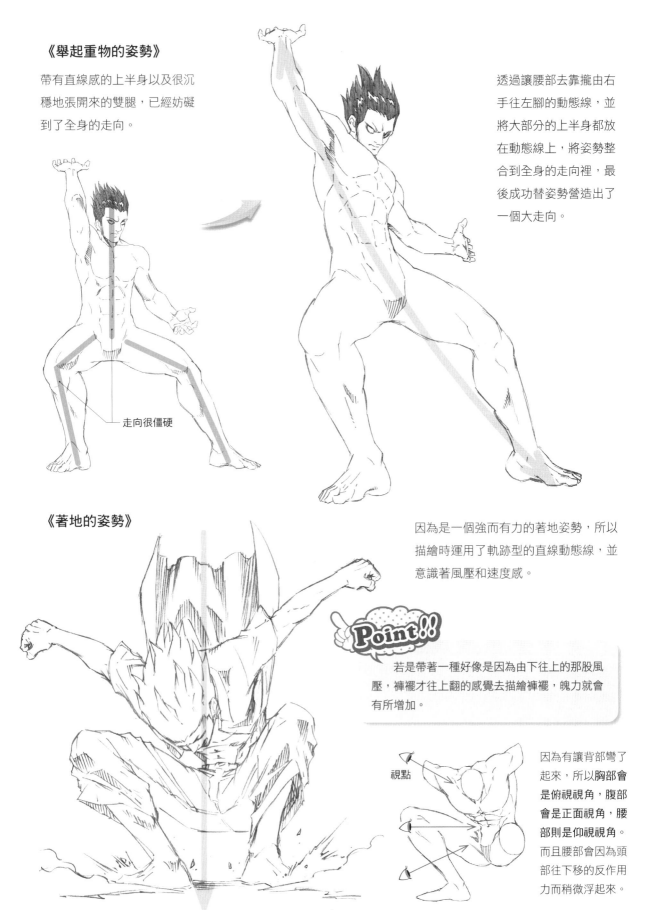

《舉起重物的姿勢》

帶有直線感的上半身以及很沉穩地張開來的雙腿,已經妨礙到了全身的走向。

走向很僵硬

透過讓腰部去靠攏由右手往左腳的動態線,並將大部分的上半身都放在動態線上,將姿勢整合到全身的走向裡,最後成功替姿勢營造出了一個大走向。

《著地的姿勢》

因為是一個強而有力的著地姿勢,所以描繪時運用了軌跡型的直線動態線,並意識著風壓和速度感。

**Point!!**

若是帶著一種好像是因為由下往上的那股風壓,褲襬才往上翻的感覺去描繪褲襬,魄力就會有所增加。

視點

因為有讓背部彎了起來,所以胸部會是俯視視角,腹部會是正面視角,腰部則是仰視視角。而且腰部會因為頭部往下移的反作用力而稍微浮起來。

# 動態線的應用

在第 2 章中，將解說一些關於動態線的應用，如將主要的身體動作及走向當作是多條動態線來描繪的方法，以及刻意打破身體平衡讓觀看者預測下一個動作的技巧等等。

同時也一起來挑戰那些會讓身體扭轉起來的動態姿勢，以及如何作畫那些情感表現所帶來的動作，進而徹底掌握動態線吧！

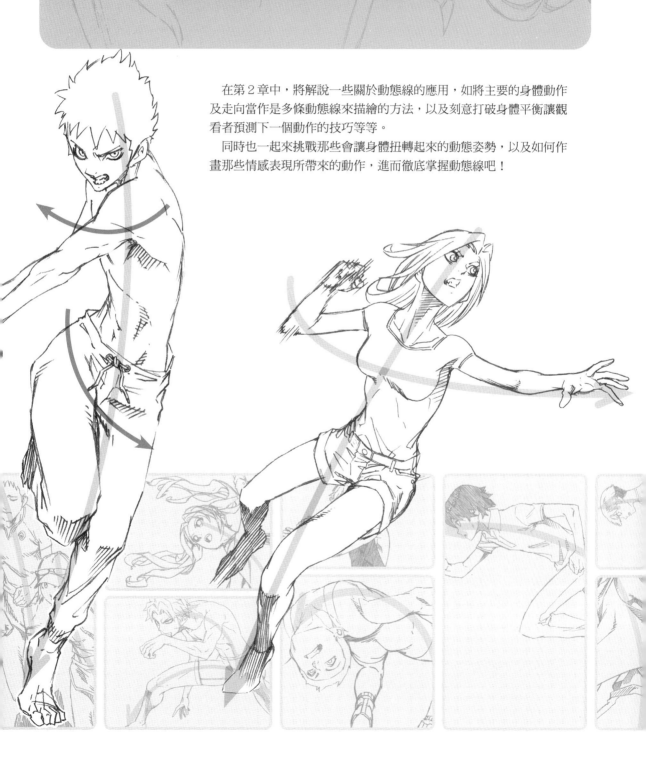

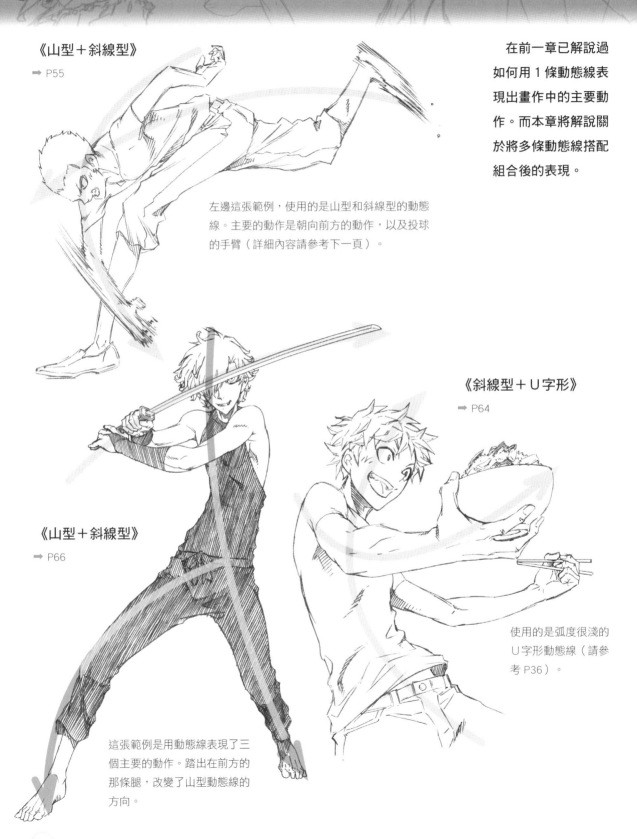

《山型＋斜線型》

➡ P55

在前一章已解說過如何用 1 條動態線表現出畫作中的主要動作。而本章將解說關於將多條動態線搭配組合後的表現。

左邊這張範例，使用的是山型和斜線型的動態線。主要的動作是朝向前方的動作，以及投球的手臂（詳細內容請參考下一頁）。

《斜線型＋U字形》

➡ P64

《山型＋斜線型》

➡ P66

使用的是弧度很淺的U字形動態線（請參考 P36）。

這張範例是用動態線表現了三個主要的動作。踏出在前方的那條腿，改變了山型動態線的方向。

# 動態線的搭配組合範例 ①

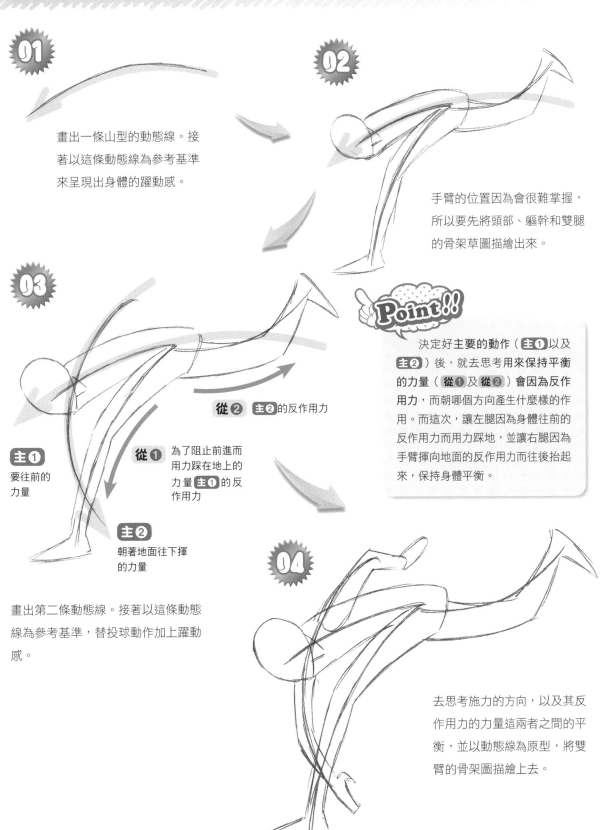

**01**
畫出一條山型的動態線。接著以這條動態線為參考基準來呈現出身體的躍動感。

**02**
手臂的位置因為會很難掌握，所以要先將頭部、軀幹和雙腿的骨架草圖描繪出來。

**03**
畫出第二條動態線。接著以這條動態線為參考基準，替投球動作加上躍動感。

主❶ 要往前的力量

從❶ 為了阻止前進而用力踩在地上的力量 主❶ 的反作用力

主❷ 朝著地面往下揮的力量

從❷ 主❷ 的反作用力

## Point!!

決定好主要的動作（主❶以及主❷）後，就去思考用來保持平衡的力量（從❶及從❷）會因為反作用力，而朝哪個方向產生什麼樣的作用。而這次，讓左腿因為身體往前的反作用力而用力踩地，並讓右腿因為手臂揮向地面的反作用力而往後抬起來，保持身體平衡。

**04**
去思考施力的方向，以及其反作用力的力量這兩者之間的平衡，並以動態線為原型，將雙臂的骨架圖描繪上去。

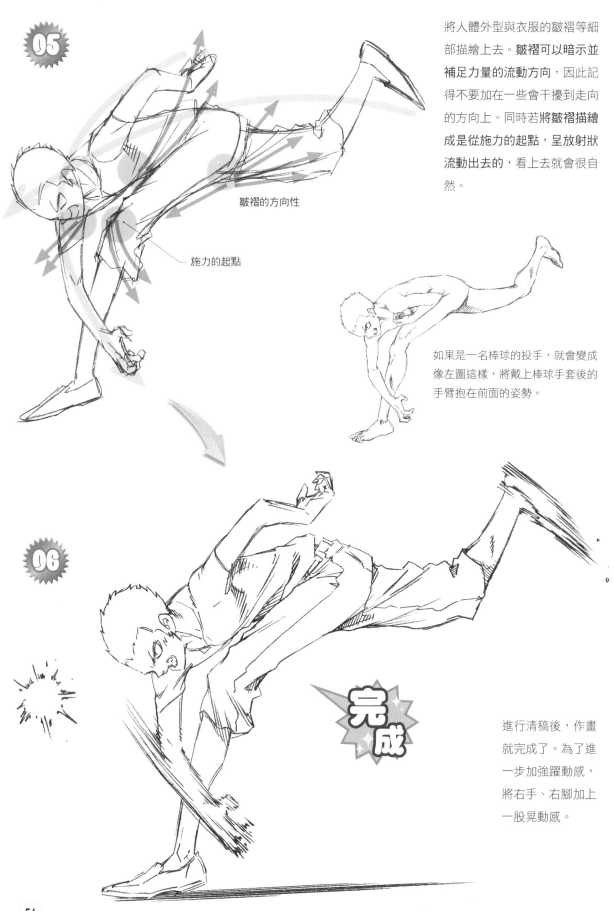

**05**

將人體外型與衣服的皺褶等細部描繪上去。**皺褶可以暗示並補足力量的流動方向**，因此記得不要加在一些會干擾到走向的方向上。同時若將皺褶描繪成是從施力的起點，呈放射狀流動出去的，看上去就會很自然。

皺褶的方向性

施力的起點

如果是一名棒球的投手，就會變成像左圖這樣，將戴上棒球手套後的手臂抱在前面的姿勢。

**06**

完成

進行清稿後，作畫就完成了。為了進一步加強躍動感，將右手、右腳加上一股晃動感。

# 動態線的搭配組合範例 ②

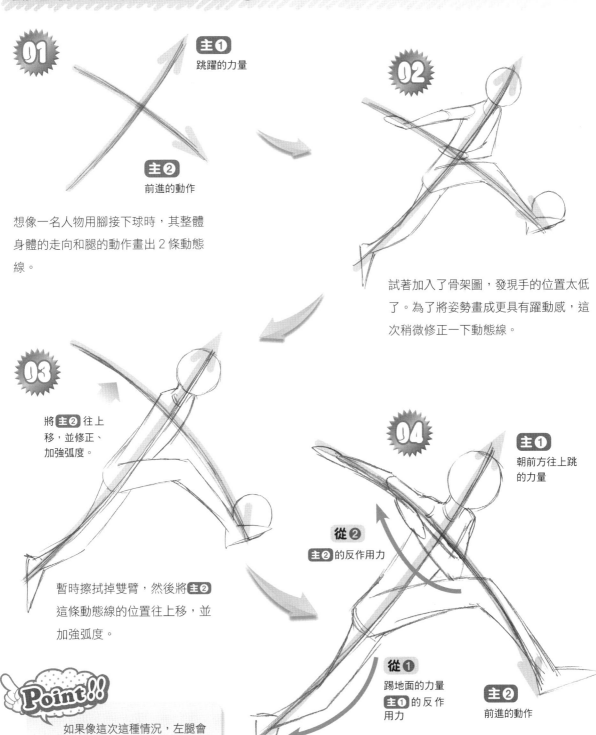

**01**

**主①** 跳躍的力量

**主②** 前進的動作

想像一名人物用腳接下球時，其整體身體的走向和腿的動作畫出 2 條動態線。

**02**

試著加入了骨架圖，發現手的位置太低了。為了將姿勢畫成更具有躍動感，這次稍微修正一下動態線。

**03**

將**主②**往上移，並修正、加強弧度。

暫時擦拭掉雙臂，然後將**主②**這條動態線的位置往上移，並加強弧度。

**04**

**主①** 朝前方往上跳的力量

**從②** **主②**的反作用力

**從①** 踢地面的力量 **主①**的反作用力

**主②** 前進的動作

思考主要的動作，以及用其反作用力來保持身體平衡的力量方向。這裡是沿著步驟**04**的動態線加入雙臂的骨架圖，並將試著讓跨出在前面的右腿，再更加靠攏動態線。

**Point!!**

如果像這次這種情況，左腿會因為身體往前方跳起來的反作用力而去踢擊地面；手臂則會因為踢球的反作用力往後擺動，並藉由這兩種動作來保持身體平衡。

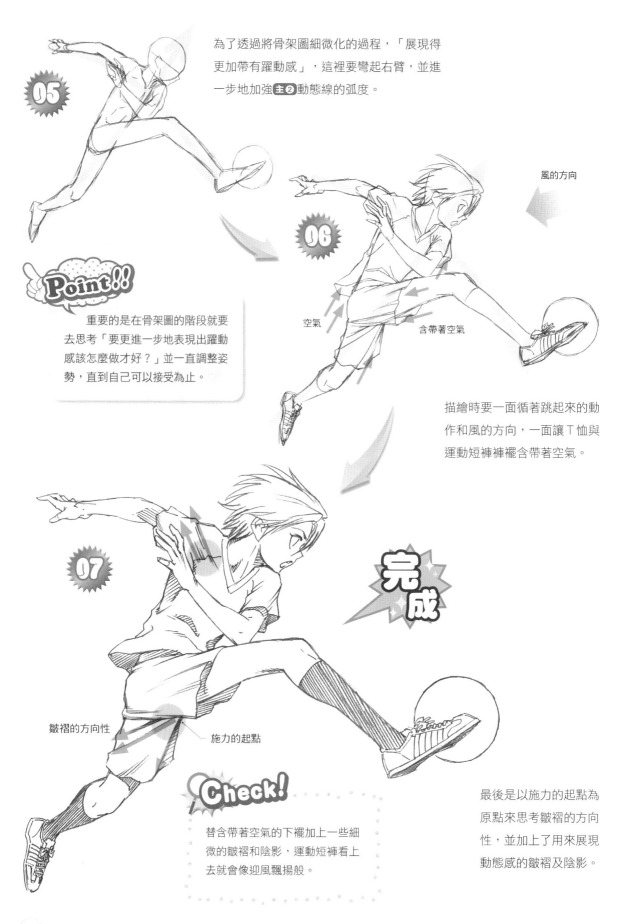

為了透過將骨架圖細微化的過程,「展現得更加帶有躍動感」,這裡要彎起右臂,並進一步地加強主❷動態線的弧度。

**Point!!**

重要的是在骨架圖的階段就要去思考「要更進一步地表現出躍動感該怎麼做才好?」並一直調整姿勢,直到自己可以接受為止。

風的方向

空氣

含帶著空氣

描繪時要一面循著跳起來的動作和風的方向,一面讓T恤與運動短褲褲襬含帶著空氣。

**完成**

皺褶的方向性

施力的起點

**Check!**

替含帶著空氣的下襬加上一些細微的皺褶和陰影,運動短褲看上去就會像迎風飄揚般。

最後是以施力的起點為原點來思考皺褶的方向性,並加上了用來展現動態感的皺褶及陰影。

# 實際作畫 ② 從多條動態線開始作畫

這是一幅以多條動態線為原型的畫作，其實際的作畫過程。
這次要將2條動態線進行搭配組合。

**01.** 從畫出身體的動態線（第1條）開始作畫。

動態線

**02.** 讓雙肩到左腳這一段沿著動態線。

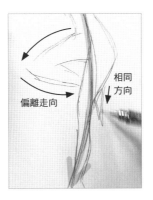

偏離走向　相同方向

**03.** 右腿要偏離動態線的走向，並只將腳尖的方向畫成與動態線是相同的方向。

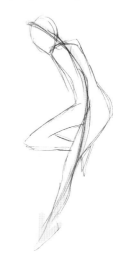

**04.** 將線條看作是脖子，將頭部作畫成放在脖子上。

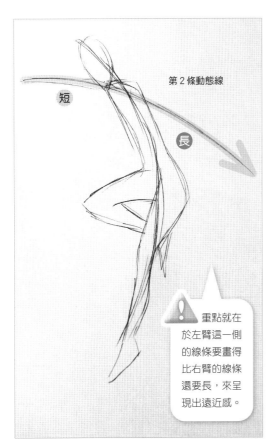

短　長　第2條動態線

> ⚠️ 重點就在於左臂這一側的線條要畫得比右臂的線條還要長，來呈現出遠近感。

**05.** 第2條動態線要以連接起雙肩的方式畫出來，並營造出手臂的走向。

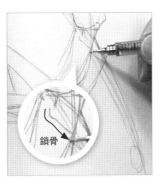

鎖骨

**06.** 沿著手臂的走向畫上骨架圖，並用線條來表現鎖骨。

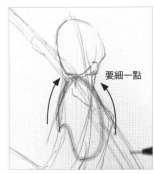

要細一點

**07.** 像一顆蛋那樣，將上面部分稍微畫得細一點，然後抓出肋骨的形體。

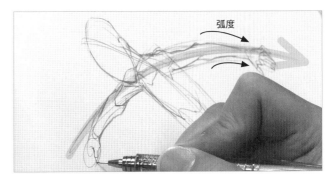

弧度

**08.** 極力沿著動態線，一面用很和緩的弧度來進行誇張化，一面將手臂、手部及肩膀描繪上去。

**09.** 下半身也用很和緩的弧度來進行誇張化。

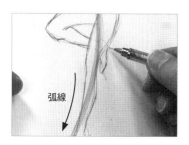

弧線

**10.** 若是以步驟 **07** 描繪的肋骨位置為參考基準，除了乳房描繪起來會很容易以外，上半身也不容易變成倒三角形。

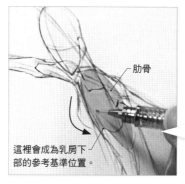

肋骨

這裡會成為乳房下部的參考基準位置。

⚠ 因為「上半身是倒三角形＝胸圍很大很像男性的結實體型」，所以為了畫出很纖細的身體，記得要先抓出肋骨的位置。

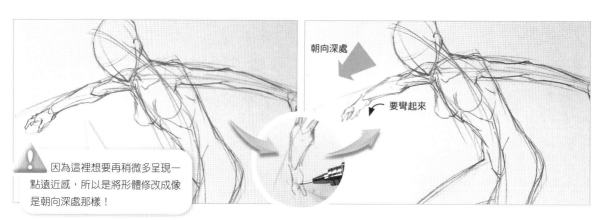

朝向深處

要彎起來

⚠ 因為這裡想要再稍微多呈現一點遠近感，所以是將形體修改成像是朝向深處那樣！

**11.** 將深處那一側的手臂（右臂）修改成稍微短一點，並將前臂的手腕這一側修改成再細一點，來加強遠近感。此外，有稍微彎起手腕，也可以加強第 2 條動態線的弧度。

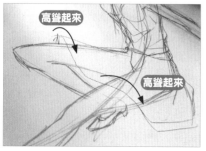

高聳起來

高聳起來

**12.** 因為兩條大腿都出現在前面，所以該部分記得要讓裙襬迎風飄揚，使裙子高聳起來。

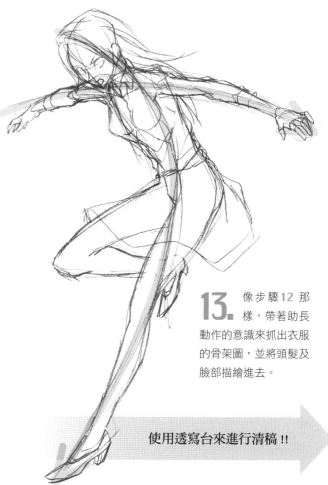

**13.** 像步驟 12 那樣，帶著助長動作的意識來抓出衣服的骨架圖，並將頭髮及臉部描繪進去。

**使用透寫台來進行清稿！！**

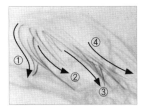  

進行輪廓的作畫

先進行臉部的作畫

**14.** 邊修改若干線條，邊將頭髮的作畫進行到某個程度後，就暫時不要去描繪後髮，先進行臉部的作畫。這是因為後髮會有很多部分都被上半身給遮住，之後再去描繪會比較順利。

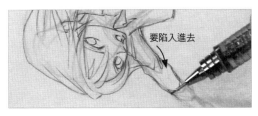

要陷入進去

**15.** 因為前臂會比上臂還要在後方，所以要讓來自上臂的皺褶陷入到前臂裡去。

修改裙子的形體

**16.** 因為越往身體的末端（手跟腳）去，就越有修改的空間，所以記得要試著很客觀地去觀看身體的末端。

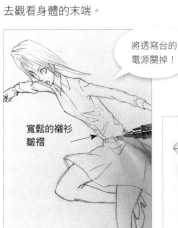

將透寫台的電源關掉！

寬鬆的襯衫皺褶

**18.** 重新作畫，修改步驟14至步驟17當中，很難發現到的細微部分，如襯衫的皺褶及鞋子這些地方。

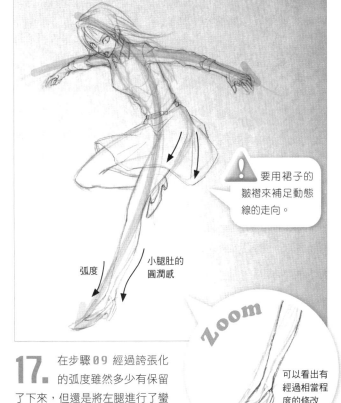

要用裙子的皺褶來補足動態線的走向。

弧度

小腿肚的圓潤感

Zoom

可以看出有經過相當程度的修改

**17.** 在步驟09經過誇張化的弧度雖然多少有保留了下來，但還是將左腿進行了蠻大程度的修改。

**Check!**

重點在於要以動態線的走向及產生的動作為優先，來替人體加上一些誇張美化表現，而不是很忠實地去追求人體結構的正確性。

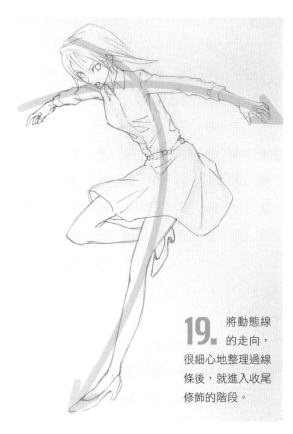

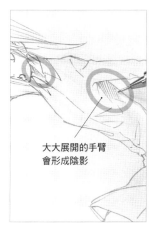

**大大展開的手臂會形成陰影**

**20.** 將最低限度的陰影加上去。要去思考那些來自上方的光線會大範圍照射不到的地方，如脖子跟腋下等等地方。

**19.** 將動態線的走向，很細心地整理過線條後，就進入收尾修飾的階段。

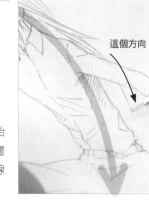

**這個方向**

**21.** 這時候終於要開始來進行後髮的作畫了。要意識著會助長動態線走向的方向。

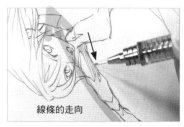

**線條的走向**

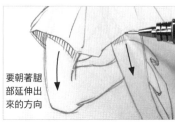

**要朝著腿部延伸出來的方向**

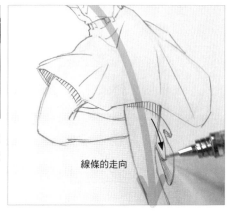

**線條的走向**

**22.** 右臂及右腳尖的陰影斜線，記得要沿著動態線的走向將線條加進去。大腿的陰影要先稍微用線條將該範圍框起來後，再故意超塗出去，並朝著腿部延伸出來的方向加入斜線。

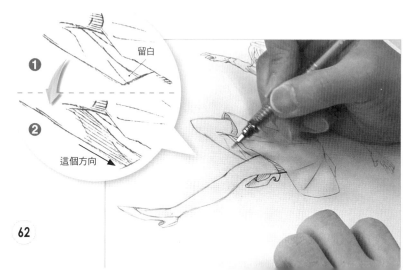

**❶** 留白

- - - - - -

**❷** 這個方向

**23.** 右腿小腿*的陰影，也要將斜線加入在腿部伸出來的方向上。腳腕這一側則是特意不畫成陰影，並留下了白色的部分。

＊腿部膝蓋到腳腕的部分

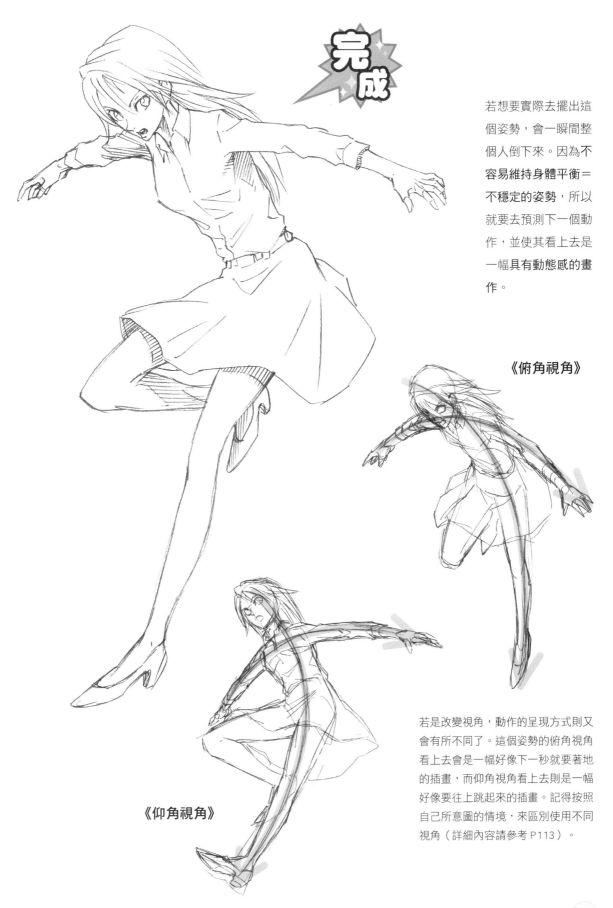

完成

若想要實際去擺出這個姿勢，會一瞬間整個人倒下來。因為不**容易維持身體平衡＝不穩定的姿勢**，所以就要去預測下一個動作，並使其看上去是一幅具有動態感的畫作。

《俯角視角》

《仰角視角》

若是改變視角，動作的呈現方式則又會有所不同了。這個姿勢的俯角視角看上去會是一幅好像下一秒就要著地的插畫，而仰角視角看上去則是一幅好像要往上跳起來的插畫。記得按照自己所意圖的情境，來區別使用不同視角（詳細內容請參考P113）。

# 動態線的搭配組合範例 ③

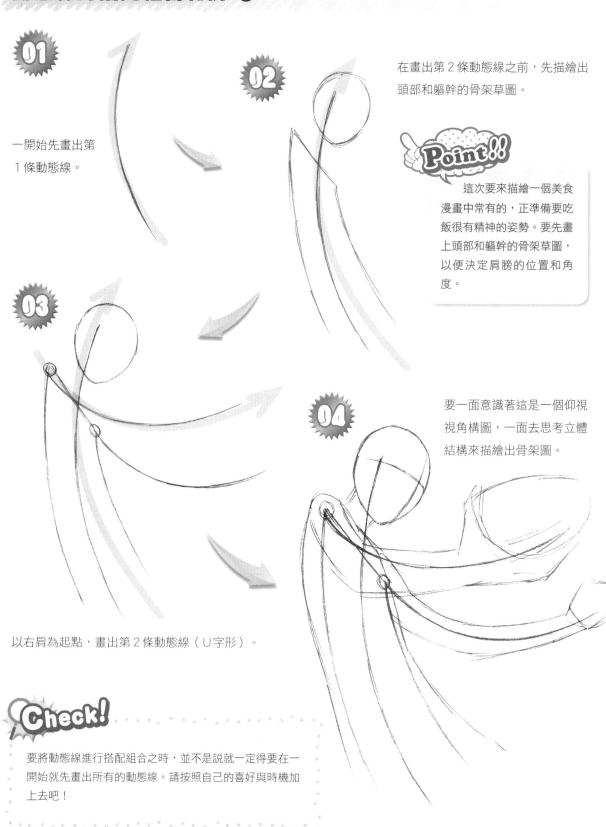

**01**

一開始先畫出第1條動態線。

**02**

在畫出第2條動態線之前，先描繪出頭部和軀幹的骨架草圖。

**Point!!**

這次要來描繪一個美食漫畫中常有的，正準備要吃飯很有精神的姿勢。要先畫上頭部和軀幹的骨架草圖，以便決定肩膀的位置和角度。

**03**

**04**

要一面意識著這是一個仰視視角構圖，一面去思考立體結構來描繪出骨架圖。

以右肩為起點，畫出第2條動態線（Ｕ字形）。

**Check!**

要將動態線進行搭配組合之時，並不是說就一定得要在一開始就先畫出所有的動態線。請按照自己的喜好與時機加上去吧！

為了畫成一幅好像下一秒就要動起來的畫作，接下來要再加上一些演出效果。重點為下列三點。

❶ 手不是只托著碗而已，要描繪成好像很用力的感覺。

❷ 為了呈現出將碗拿起來的動作效果，右肩要往上移。襯衫也會因為這一點而往上移並露出肚子。

❸ 將左肩往下移，並讓手臂從外側轉過來，將拿起筷子的瞬間表現出來。

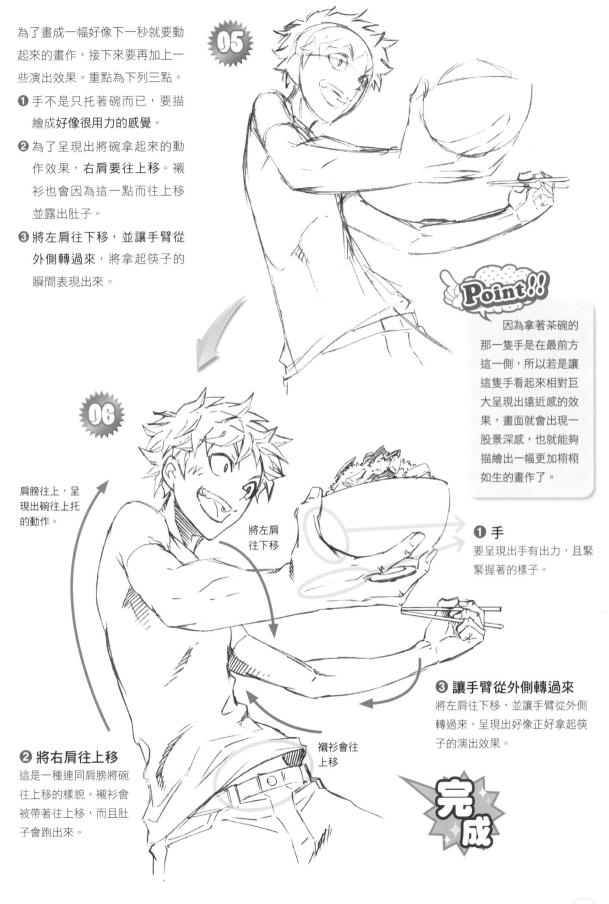

**05**

**Point!!**

因為拿著茶碗的那一隻手是在最前方這一側，所以若是讓這隻手看起來相對巨大呈現出遠近感的效果，畫面就會出現一股景深感，也就能夠描繪出一幅更加栩栩如生的畫作了。

**06**

肩膀往上，呈現出碗往上托的動作。

將左肩往下移

❶ 手
要呈現出手有出力，且緊緊握著的樣子。

❷ 將右肩往上移
這是一種連同肩膀將碗往上移的樣貌。襯衫會被帶著往上移，而且肚子會跑出來。

襯衫會往上移

❸ 讓手臂從外側轉過來
將左肩往下移，並讓手臂從外側轉過來，呈現出好像正好拿起筷子的演出效果。

**完成**

## 動態線的搭配組合範例 ④

接下來就來看看運用了3條動態線的範例作品。

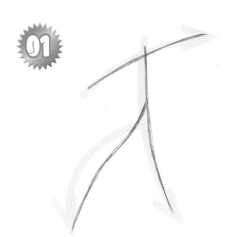

**01**

用一種橫持著一把刀的形象，
畫出3條動態線。

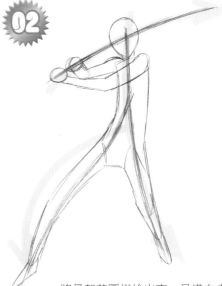

**02**

將骨架草圖描繪出來。呈橫向走向
的刀這條動態線，是設定在眼睛一
帶。

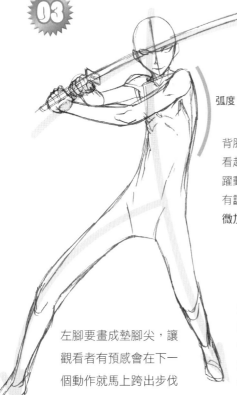

**03**

弧度

背肌若是很筆直，
看起來會像是沒有
躍動感，因此這裡
有試著替左側面稍
微加上一點弧度。

左腳要畫成墊腳尖，讓
觀看者有預感會在下一
個動作就馬上跨出步伐
並進行砍殺。

透過這個重心移動
的不平衡，讓觀看
者想像下一個動作
的畫作，就是「一
幅具有動作感的畫
作」的真面目。

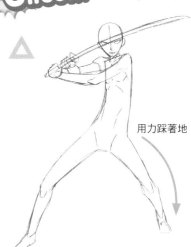

**Check!**

用力踩著地

上圖是一個試著將左腿張開到外
側看看的姿勢。因為是用力踩地的姿
勢，所以強而有力感會增強，使得動
作變得很僵硬，而且動態線也不會再
沿著原本的樣貌了。

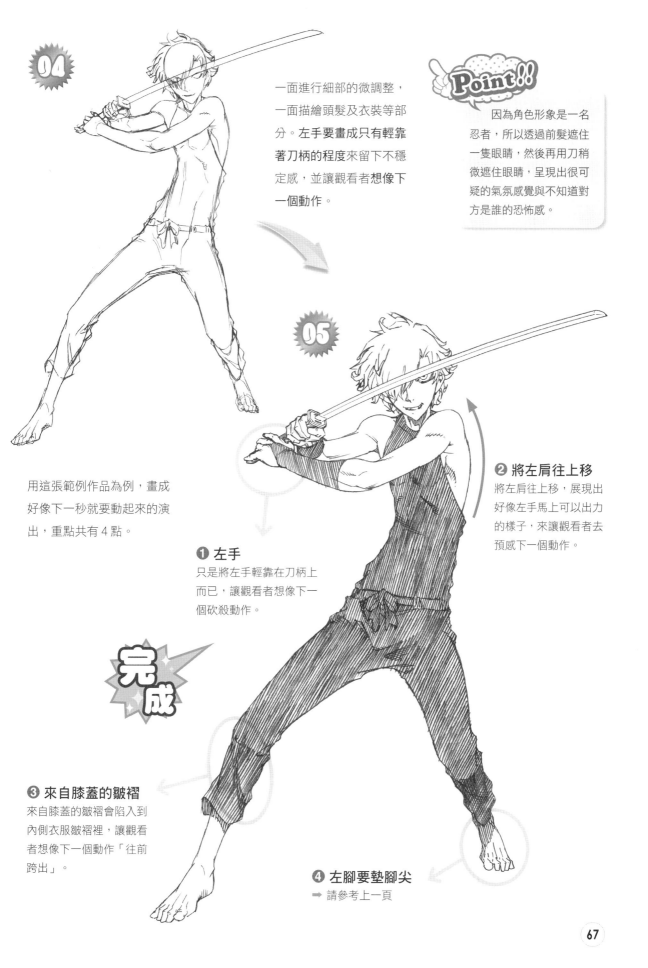

**04**

一面進行細部的微調整，一面描繪頭髮及衣裝等部分。**左手要畫成只有輕靠著刀柄的程度**來留下不穩定感，並讓觀看者想像下一個動作。

Point!!

因為角色形象是一名忍者，所以透過前髮遮住一隻眼睛，然後再用刀稍微遮住眼睛，呈現出很可疑的氣氛感覺與不知道對方是誰的恐怖感。

**05**

用這張範例作品為例，畫成好像下一秒就要動起來的演出，重點共有 4 點。

**❷ 將左肩往上移**
將左肩往上移，展現出好像左手馬上可以出力的樣子，來讓觀看者去預感下一個動作。

**❶ 左手**
只是將左手輕靠在刀柄上而已，讓觀看者想像下一個砍殺動作。

**完成**

**❸ 來自膝蓋的皺褶**
來自膝蓋的皺褶會陷入到內側衣服皺褶裡，讓觀看者想像下一個動作「往前跨出」。

**❹ 左腳要墊腳尖**
➡ 請參考上一頁

使用動態線的話，情感表現也能夠處理得很豐富。在這個章節中，會刻意不描繪出表情，來證明能夠只用動作來呈現活靈活現的情感表現。

## 正面的情感表現

### 《想放聲高歌的心情》

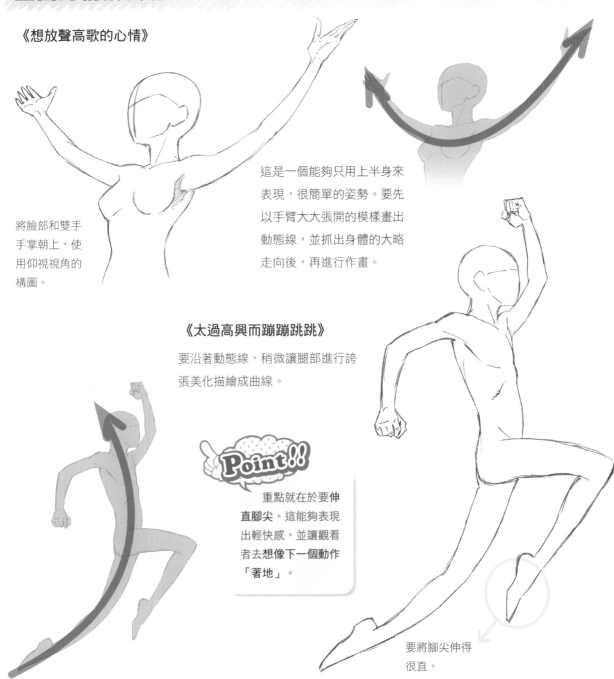

將臉部和雙手手掌朝上，使用仰視視角的構圖。

這是一個能夠只用上半身來表現，很簡單的姿勢。要先以手臂大大張開的模樣畫出動態線，並抓出身體的大略走向後，再進行作畫。

### 《太過高興而蹦蹦跳跳》

要沿著動態線，稍微讓腿部進行誇張美化描繪成曲線。

**Point!!**

重點就在於要伸直腳尖。這能夠表現出輕快感，並讓觀看者去想像下一個動作「著地」。

要將腳尖伸得很直。

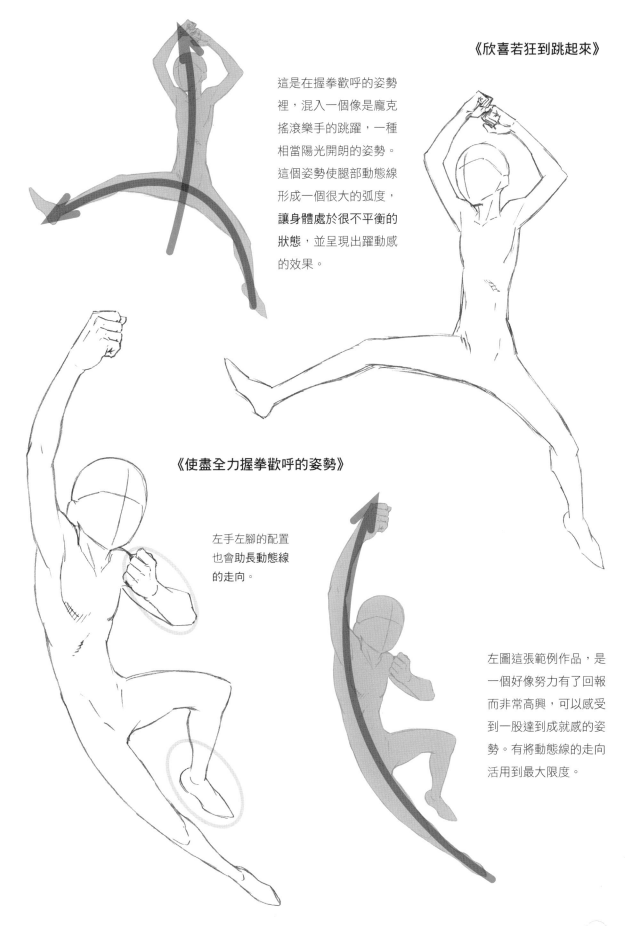

**《欣喜若狂到跳起來》**

這是在握拳歡呼的姿勢裡，混入一個像是龐克搖滾樂手的跳躍，一種相當陽光開朗的姿勢。這個姿勢使腿部動態線形成一個很大的弧度，**讓身體處於很不平衡的狀態**，並呈現出躍動感的效果。

**《使盡全力握拳歡呼的姿勢》**

左手左腳的配置也會助長動態線的走向。

左圖這張範例作品，是一個好像努力有了回報而非常高興，可以感受到一股達到成就感的姿勢。有將動態線的走向活用到最大限度。

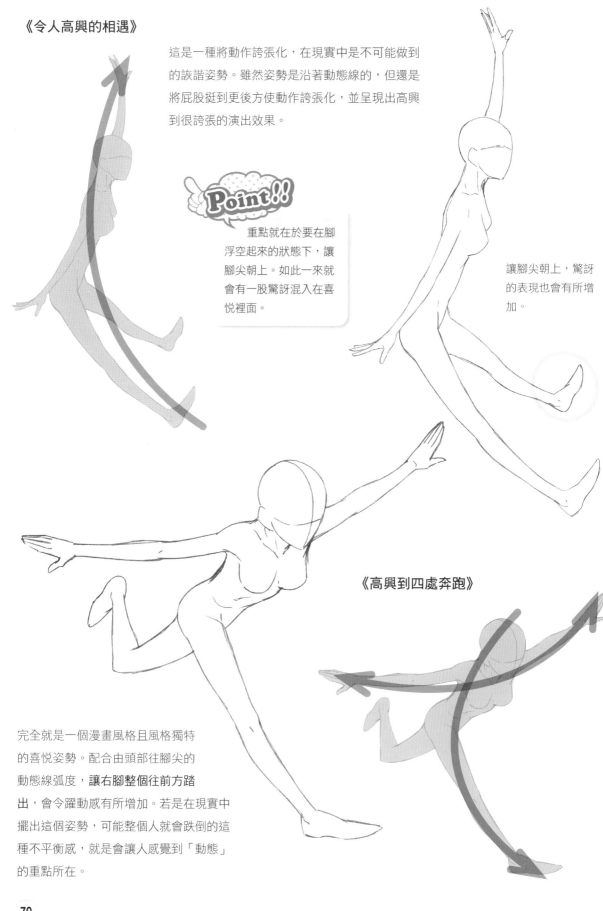

## 《令人高興的相遇》

這是一種將動作誇張化，在現實中是不可能做到的詼諧姿勢。雖然姿勢是沿著動態線的，但還是將屁股挺到更後方使動作誇張化，並呈現出高興到很誇張的演出效果。

**Point!!**

重點就在於要在腳浮空起來的狀態下，讓腳尖朝上。如此一來就會有一股驚訝混入在喜悅裡面。

讓腳尖朝上，驚訝的表現也會有所增加。

### 《高興到四處奔跑》

完全就是一個漫畫風格且風格獨特的喜悅姿勢。配合由頭部往腳尖的動態線弧度，**讓右腳整個往前方踏出**，會令躍動感有所增加。若是在現實中擺出這個姿勢，可能整個人就會跌倒的這種不平衡感，就是會讓人感覺到「動態」的重點所在。

# 正面情感表現的範例作品

運用 2 條斜線型動態線，將勝利的握拳歡呼姿勢描繪出來。

**01**

構思一個舉起手臂來讓喜悅
情緒爆發出來的姿勢，並畫
出動態線。

**02** 一面描繪骨架草圖，一面思考姿勢。

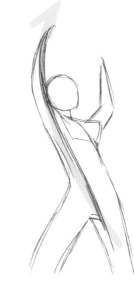

一開始先配合剛剛畫出來的動態
線，試著描繪出構思中的姿勢骨
架草圖。因為是勝利的握拳歡呼
姿勢，所以這裡描繪了一個將手
臂高舉起來的人物骨架草圖。
如果只有 1 條線條，動作會顯得
很單調，躍動感會感覺有所不
足。

**03** 試著進一步追加 1 條動態
線。這裡是透過讓 1 條斜
線型動態線，與前面描繪
的那條動態線交叉的方式
加上這條動態線。

**04** 也在後面追加上去的動態
線上，將骨架草圖描繪出
來。

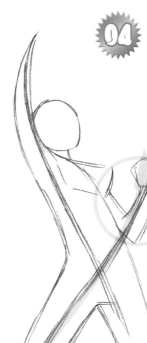

雖然有在後面追加上
去的動態線上描繪出
了左臂，但是動作看
上去好像還稍微有些
僵硬。

 試著替姿勢加上**扭身動作的要素**（詳細內容請參考 P95）。最後從一個原本很單純很僵硬的動作，變成了一個很複雜很有躍動感的動作，因此這次就決定採用這個姿勢了！

 因為姿勢已經決定了，所以接著要來畫成一個可以讓人聯想到下一個動作的姿勢，並意識著這一點去持續改良精進。

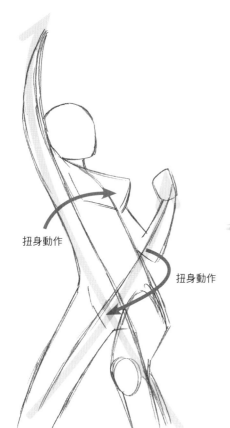

扭身動作

扭身動作

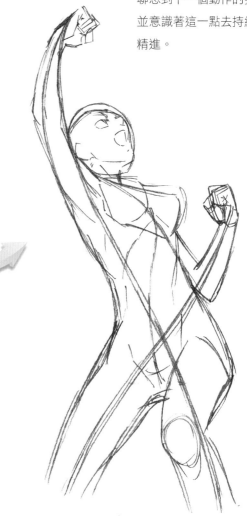

**Point!!**

　姿勢總是決定不了時，就去思考一幅會讓人想像該動作「**下一個動作**」的畫作。這次的範例作品的「下一個動作」是將右臂完全伸直到極限，並讓左腳著地的動作。而會讓人想像「下一個動作」的畫作，也就是一幅「可以讓人產生錯覺以為人物在動的畫作」，就會是一幅具有震撼力且很有魅力的畫作。

**Check!**

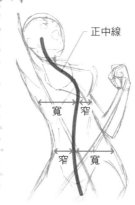

正中線

寬　窄

窄　寬

描繪時記得從頭部往胯下來加入正中線，並注意身體左右兩邊的面積比例。上半身因為是朝左，所以身體的左側會變得很窄，而下半身因為是朝右，所以身體的右側會變得很窄。

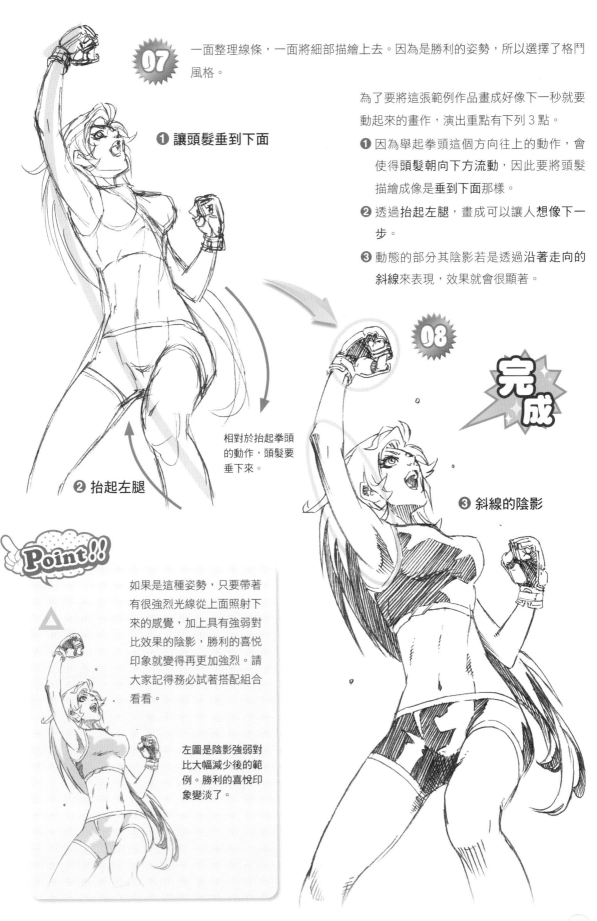

**07** 一面整理線條，一面將細部描繪上去。因為是勝利的姿勢，所以選擇了格鬥風格。

為了要將這張範例作品畫成好像下一秒就要動起來的畫作，演出重點有下列 3 點。

❶ 因為舉起拳頭這個方向往上的動作，會使得頭髮朝向下方流動，因此要將頭髮描繪成像是垂到下面那樣。

❷ 透過抬起左腿，畫成可以讓人想像下一步。

❸ 動態的部分其陰影若是透過沿著走向的斜線來表現，效果就會很顯著。

❶ 讓頭髮垂到下面

相對於抬起拳頭的動作，頭髮要垂下來。

❷ 抬起左腿

**08**

**完成**

❸ 斜線的陰影

**Point!!**

如果是這種姿勢，只要帶著有很強烈光線從上面照射下來的感覺，加上具有強弱對比效果的陰影，勝利的喜悅印象就變得再更加強烈。請大家記得務必試著搭配組合看看。

左圖是陰影強弱對比大幅減少後的範例。勝利的喜悅印象變淡了。

# 負面的情感表現

負面的情感表現與正面的情感表現相比之下，雖然很容易會被認為是一種「靜態」的表現，但是只要運用動態線，也是有辦法呈現出「動態」表現的。

### 《大受打擊而抱著頭》

這是在仰視視角構圖下抱著頭，大受打擊的一瞬間。因為背部後仰，所以沒有辦法一直維持這個姿勢。如此一來就會讓觀看者想像下一個動作。

### 《因為傷心難過而哭喪著臉》

要配合擦拭眼淚右手臂的走向

這裡是透過配合擦拭眼淚右手臂的走向，讓左手臂無力地垂下來，同時也讓右腿與這個走向同步，表現出傷心難過。沒有保持住平衡的身體，好似下一秒就會往前方崩潰倒下。

要配合擦拭眼淚右手臂的走向

右圖是沒有讓左手臂去配合擦拭眼淚右手臂走向的範例作品。雖然還算不錯，但是左手臂看起來好像正在出力，使得太過傷心難過而脫力的感覺變得很薄弱。

## 《太過傷心難過而仰天無言》

這是一個遇到太過傷心難過的事情，忍不住仰天無言
的姿勢。若是在這個姿勢的效果下又下一場雨，就能
夠呈現出更加傷心難過的演出效果。

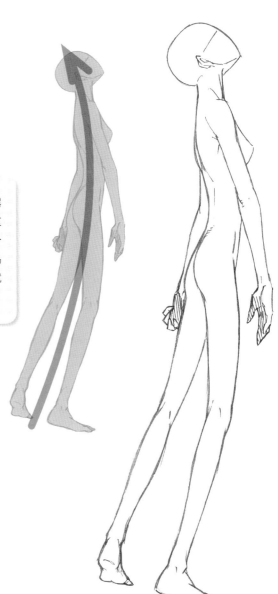

透過刻意描繪成露
出腳底的模樣，重
心就會施加在單一
隻腳上，進而成為
一幅好像下一秒就
要動起來的畫作。

露出背頸與背
部，呈現出悲
愴感的演出效
果。

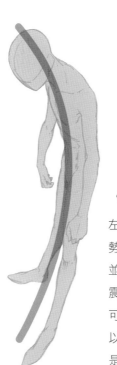

## 《整個人垂頭喪氣》

左邊這張範例作品，是透過將姿
勢畫成俯視構圖讓臉低垂下來，
並稍微露出身體的背面，來增加
震驚感。這一類姿勢的畫作，也
可以透過活用動態線畫成一種可
以感覺到「動態」的印象，而不
是單單只有「靜態」的印象。

重點就在於要讓
拳頭握得有氣無力。
此外，若是讓腰部及
膝蓋彎曲得太過頭，
看上去老人感就會壓
過傷心難過的表現，
記得要特別注意。

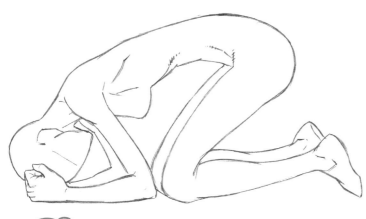

《跪著悔恨》

這個姿勢是透過加強動態線的弧度，並讓身體用力縮起來表現出悔恨感。雖然這是一個在日常生活中不太常看到的姿勢，但動態線可以來協助決定構圖。

這是一個使用了U字形動態線（請參考P36），很極端的姿勢。透過全身上下來表現悔恨感。

要用在頭部兩側緊握拳頭的姿勢來強調悔恨感，而不是用抱著頭的姿勢。

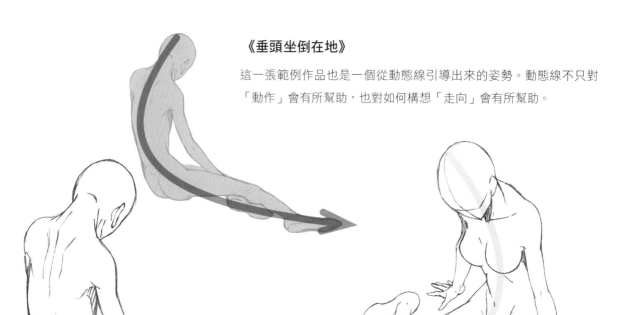

《垂頭坐倒在地》

這一張範例作品也是一個從動態線引導出來的姿勢。動態線不只對「動作」會有所幫助，也對如何構想「走向」會有所幫助。

重點就在於要讓腳尖的方向配合動態線的方向。

如果想要露出表情，可如上圖一樣用從前面觀看的視角也是OK。

# 負面情感表現的範例作品

這裡會使用 U 字形動態線，將跪下來並垂頭喪氣的姿勢描繪出來。

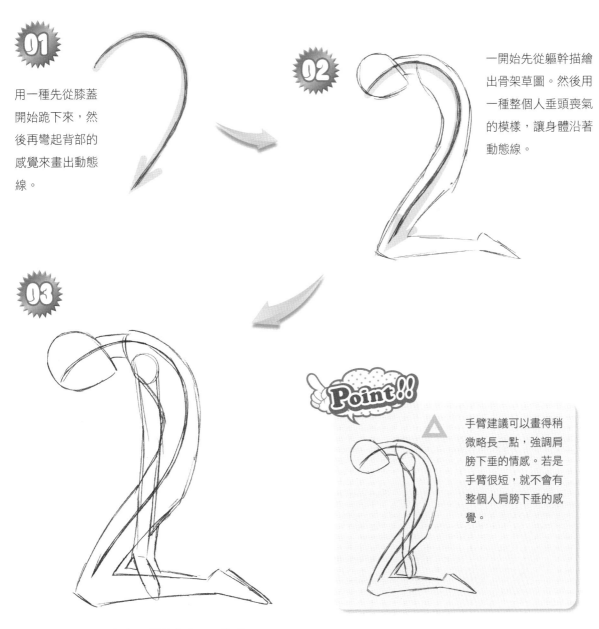

**01** 用一種先從膝蓋開始跪下來，然後再彎起背部的感覺來畫出動態線。

**02** 一開始先從軀幹描繪出骨架草圖。然後用一種整個人垂頭喪氣的模樣，讓身體沿著動態線。

**03**

**Point!!**

△ 手臂建議可以畫得稍微略長一點，強調肩膀下垂的情感。若是手臂很短，就不會有整個人肩膀下垂的感覺。

接著，將手臂的骨架草圖描繪上去。要將肩膀設定成有點下移，並讓手臂垂直地往正下方垂下。在這個時間點，第一次發現背部的弧度過於明顯，姿勢感覺有點若干詼諧。雖然這樣不算太差，但會再重新思考更真實一點的姿勢。

要是感覺姿勢不上不下的話，就毅然決然地重畫一次動態線吧！

**04**

再度畫出動態線。這次將弧度稍微減弱了一些。

**05**

沿著動態線來將軀幹的骨架草圖畫上去。

**06**

將肩膀設定成稍微下垂的感覺，並將朝正下方垂下的手臂其骨架草圖描繪上去。

**07**

頭髮的走向要描繪成跟手臂走向是同步的。最後變成有沿著構想圖且有著虛無感的姿勢，因此決定就這樣繼續描繪下去。

**08**

**完成**

**Point!!**

若是讓前髮垂下來，或是讓衣服的下襬很邋遢地垂下來，脫力感與虛無感就會更加獲得強調。

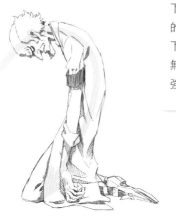

右圖是用最一開始的骨架圖描繪出來的範例作品。若是讓手腳的大小也帶有誇張美化，就會變得更加詼諧。

# 其他的情感表現 ① 憤怒

我們來描繪看看用全身表現憤怒的姿勢吧！運用曲線的軌跡型和U字形的動態線，試著描繪出因憤怒爆發而不自覺地將手臂往上揮起來的姿勢。

描繪出頭部
和軀幹的骨
架圖，並用
手一口氣從
腳尖往上揮
到頭上的模樣，畫出軌跡型
動態線。

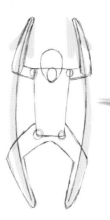

這是配合
動態線的
走向，畫
出雙手雙
腳骨架圖
後的一張圖。結果變成了很滑
稽的姿勢。

因此就將原
本是正面的
姿勢，改成
半側面看看。
最後是用一種雙腿用力踩地並將
手臂往上揮的模樣，畫出了動態
線。

描繪出頭部、
軀幹的骨架草
圖，並畫出2
條從腳尖到指
尖的動態線，
再畫上雙手臂
的骨架圖。

手肘要出力

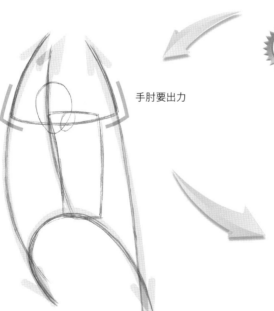

**Point!!**

　　記得要以軌跡型動態線的走向為基準畫出雙手臂
的骨架圖。此外，也要表現出雙肘用力的樣子。

也將雙手雙腳的骨架草圖描繪出來。
這個時候，要確認脖子的位置與雙肩
的位置是否矛盾，並且描繪時要意識到脖子
及手腳會跑到前方。

在讓人物穿上衣服前，
要先確實描繪出肌肉的
凹凸，以便呈現出有蘊
含著力量的感覺。

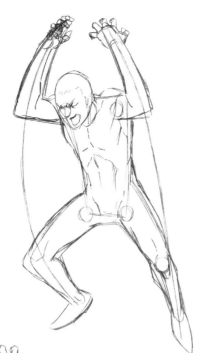

《脖子・肩膀的關係》

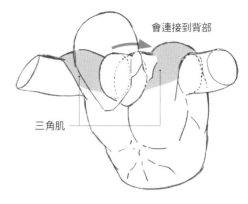

會連接到背部

三角肌

肩膀要用三角肌覆蓋在手臂上的模樣進
行描繪。脖子因為探出到前方，所以會
被頭部給遮住而幾乎看不見，但為了捕
捉出結構，建議還是可以用骨架圖來試
著描繪看看。

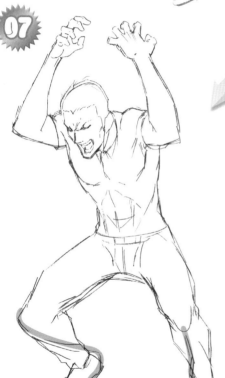

為了強調因為憤怒而很用力的肌肉凹凸，決
定要用很貼身的尺寸來描繪衣服。膝蓋以上
的褲子只要畫出最低限度的皺褶。而膝蓋到
腳尖則要意識到皺褶的走向。

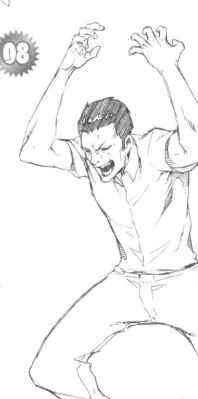

完成

因為只要弄錯一步，就會變成很詼
諧的姿勢，所以要特別留意那些施
力在表情跟肉體上的表現。

# 其他的情感表現 ② 驚嚇

這是一種用身體來呈現驚嚇的表現。讓2條斜線型動態線交叉，試著描繪出因為驚嚇而抬起雙手的女性範例作品。

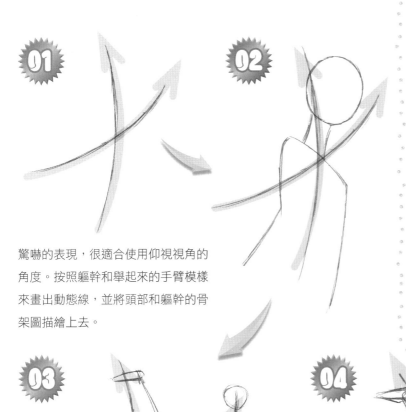

**01**

驚嚇的表現，很適合使用仰視視角的角度。按照軀幹和舉起來的手臂模樣來畫出動態線，並將頭部和軀幹的骨架圖描繪上去。

**02**

**Check!**

從下往上觀看的仰視視角會令脖子看上去很長。描繪時記得要意識著這一點。

〈從側面觀看〉

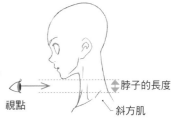

視點　　脖子的長度　　斜方肌

〈從下方觀看〉

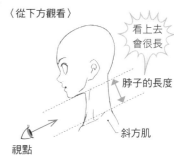

看上去會很長

視點　　脖子的長度　　斜方肌

**03**

**看不見的地方也確實描繪出來，**並決定雙肩的位置。再將雙手臂的骨架草圖畫上去。

**04**

沿著動態線描繪出雙手臂和胸部的骨架草圖。這個時候，被臉部遮住的左手肘關節記得也要確實繪製出來。就算是實際上看不見的部分，只要它跟看得見的部分兩者之間的連接錯亂掉，就會令一幅畫毀於一旦。

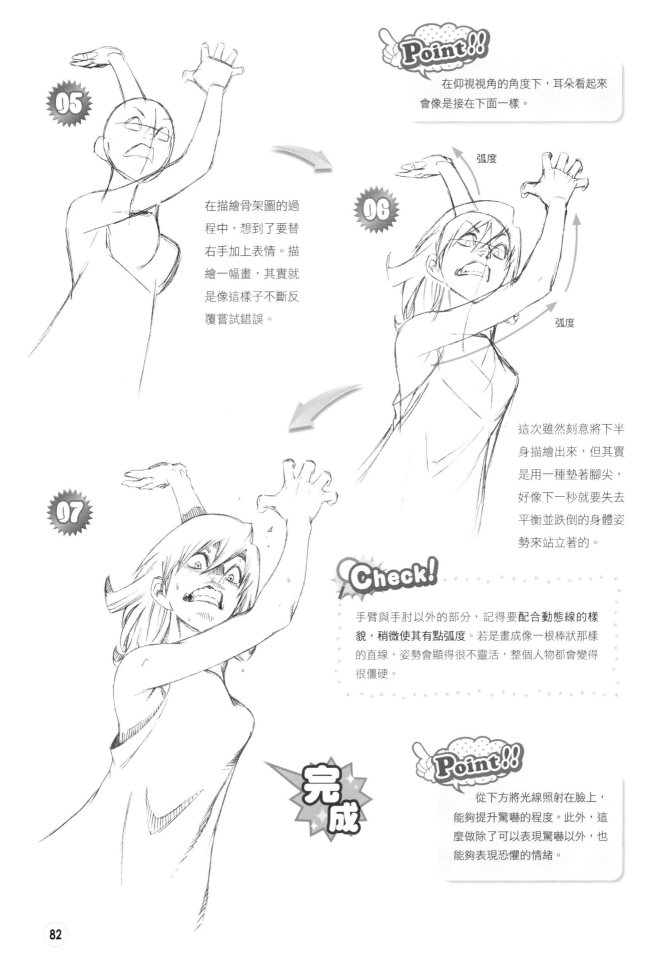

05

在描繪骨架圖的過
程中，想到了要替
右手加上表情。描
繪一幅畫，其實就
是像這樣子不斷反
覆嘗試錯誤。

06

弧度

弧度

這次雖然刻意將下半
身描繪出來，但其實
是用一種墊著腳尖，
好像下一秒就要失去
平衡並跌倒的身體姿
勢來站立著的。

07

Check!

手臂與手肘以外的部分，記得要配合動態線的樣
貌，稍微使其有點弧度。若是畫成像一根棒狀那樣
的直線，姿勢會顯得很不靈活，整個人物都會變得
很僵硬。

完成

Point!!

從下方將光線照射在臉上，
能夠提升驚嚇的程度。此外，這
麼做除了可以表現驚嚇以外，也
能夠表現恐懼的情緒。

# 03 崩潰邊緣的身體平衡魅力

　　身體平衡正處於崩潰邊緣的姿勢，會讓腦部產生要為了恢復平衡去採取下一個動作的一種錯覺，而且會有讓人不禁去想像劇情發展的魅力所在。只要運用動態線來描繪畫作，要營造出這種「動態」姿勢就會變得很容易。在這個章節中，我們要來探索「靜態」與「動態」的分歧點吧！

## 摸索極限邊緣的平衡

　　這裡我們就來思考如果要在身體不失去平衡跌倒的情況下保持平衡，這個極限值會落在哪裡，一起來看看下面這幾張範例作品吧！

《懸崖邊》

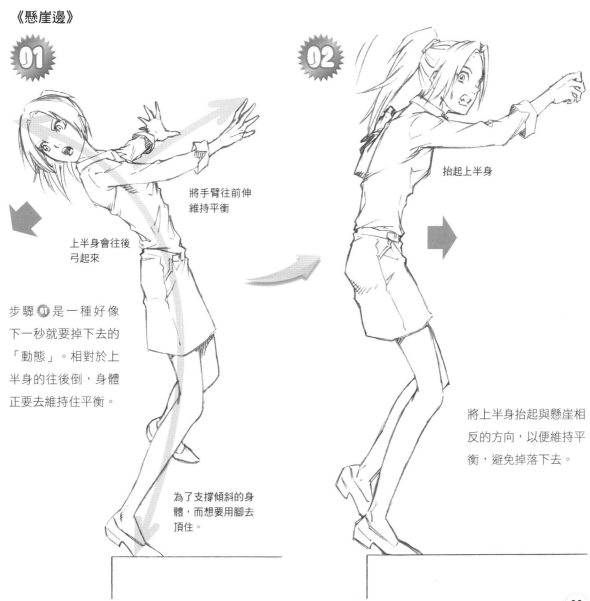

01

將手臂往前伸
維持平衡

上半身會往後
弓起來

步驟 01 是一種好像
下一秒就要掉下去的
「動態」。相對於上
半身的往後倒，身體
正要去維持住平衡。

為了支撐傾斜的身
體，而想要用腳去
頂住。

02

抬起上半身

將上半身抬起與懸崖相
反的方向，以便維持平
衡，避免掉落下去。

透過抬起上半身的作用力倒向前方。接著將膝蓋和手靠在地面上，形成「靜態」姿勢。如此一來，身體平衡就完全穩定了。

活用了拼命想要重新站穩身體姿勢的這股「動態」魅力的步驟 03，變成了一個最具有躍動感的姿勢。

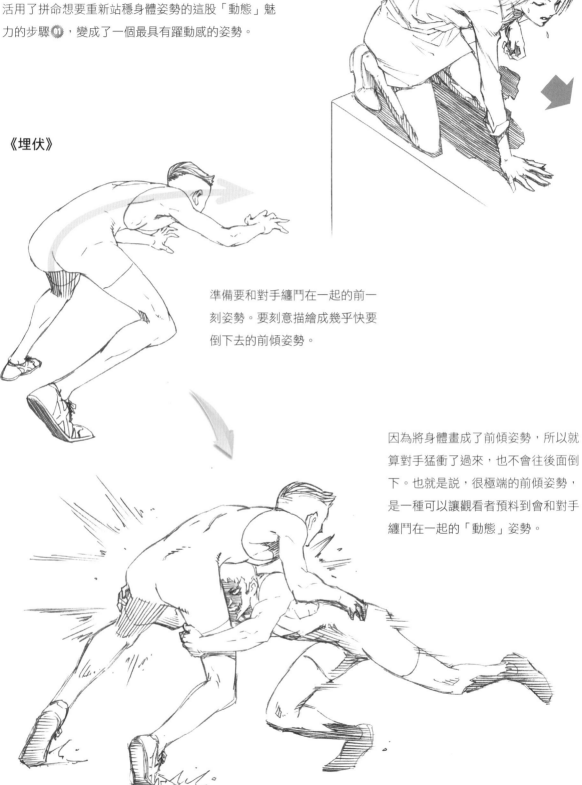

《埋伏》

準備要和對手纏鬥在一起的前一刻姿勢。要刻意描繪成幾乎快要倒下去的前傾姿勢。

因為將身體畫成了前傾姿勢，所以就算對手猛衝了過來，也不會往後面倒下。也就是說，很極端的前傾姿勢，是一種可以讓觀看者預料到會和對手纏鬥在一起的「動態」姿勢。

## 各式各樣身體平衡姿勢的範例作品

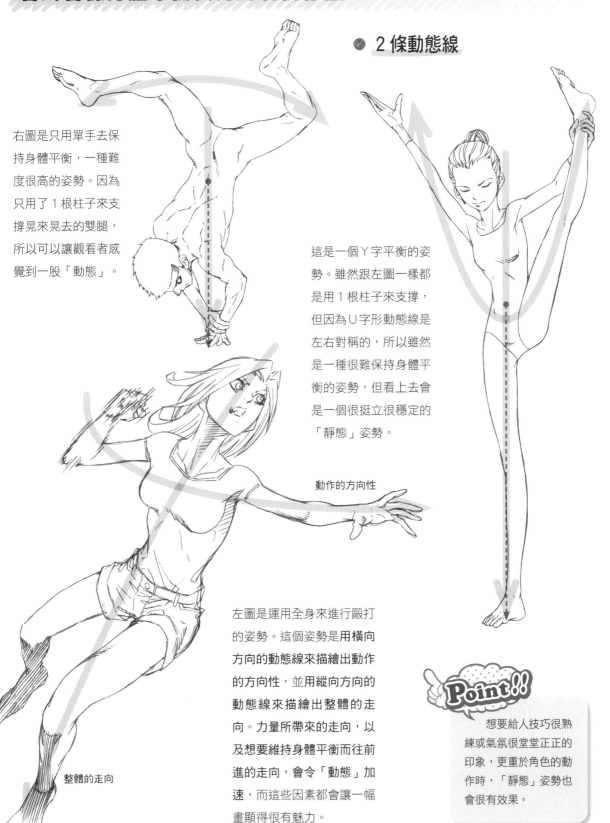

● 2 條動態線

右圖是只用單手去保持身體平衡，一種難度很高的姿勢。因為只用了 1 根柱子來支撐晃來晃去的雙腿，所以可以讓觀看者感覺到一股「動態」。

這是一個 Y 字平衡的姿勢。雖然跟左圖一樣都是用 1 根柱子來支撐，但因為 U 字形動態線是左右對稱的，所以雖然是一種很難保持身體平衡的姿勢，但看上去會是一個很挺立很穩定的「靜態」姿勢。

動作的方向性

左圖是運用全身來進行毆打的姿勢。這個姿勢是用**橫向方向的動態線來描繪出動作的方向性**，並用**縱向方向的動態線來描繪出整體的走向**。力量所帶來的走向，以及想要維持身體平衡而往前進的走向，會令「動態」加速，而這些因素都會讓一幅畫顯得很有魅力。

整體的走向

### Point!!

想要給人技巧很熟練或氣氛很堂堂正正的印象，更重於角色的動作時，「靜態」姿勢也會很有效果。

這是將腰部往下沉並用力踩地，以免倒下去的一種姿勢。這個姿勢運用了動態線來進行腿部和軀幹的作畫。橫向方向的穩定是透過將雙腿張開來維持，而前後方向的穩定則是透過讓上半身稍微往前方倒下，並讓一隻手放在後方來維持。準備從「靜態」轉移成「動態」前一刻的姿勢，也是一種很具有魅力的繪畫題目。

## ● 無法持續保持平衡的身體姿勢

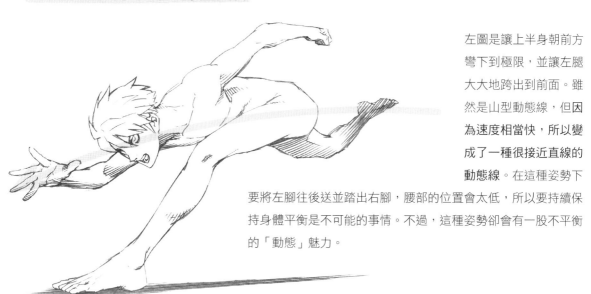

左圖是讓上半身朝前方彎下到極限，並讓左腿大大地跨出到前面。雖然是山型動態線，但因為速度相當快，所以變成了一種很接近直線的動態線。在這種姿勢下要將左腳往後送並踏出右腳，腰部的位置會太低，所以要持續保持身體平衡是不可能的事情。不過，這種姿勢卻會有一股不平衡的「動態」魅力。

右圖的姿勢叫「背摔」，是一種很接近橋式，會把對手丟向後方的身體姿勢。這個姿勢無法持續保持身體平衡，整個人會仰著倒下去。就是由這個身體平衡崩潰邊緣的姿勢來呈現出「動態」的演出效果。

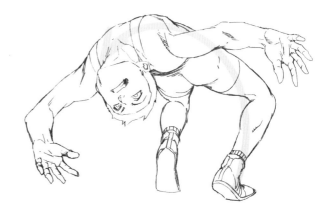

# 破壞身體姿勢的平衡來營造出「動態」姿勢

若是破壞身體姿勢的平衡，就會產生一些料想不到的動作，有時也會變成一種很有魅力的「動態」姿勢。如果想要描繪出很自然的動作，就試著先暫時破壞身體姿勢的平衡，再去思考重新站穩腳步時的身體動作及身體平衡吧！

## 重心的基本觀念

所謂的重心，是指施加在物體上的重力，其作用中心的那個點。人體的重心是位在**肚臍和脊椎骨中間（骨盆內的骶骨）**一帶。只要從重心朝著地面筆直畫出來的線條是在2隻腳的內側（穩定區），就會成為一個很穩定的姿勢。

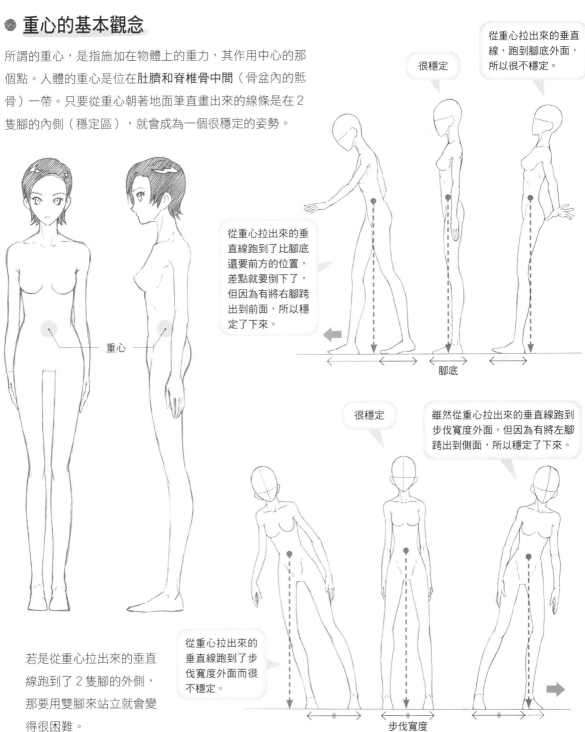

重心

從重心拉出來的垂直線，跑到腳底外面，所以很不穩定。

很穩定

從重心拉出來的垂直線跑到了比腳底還要前方的位置，差點就要倒下了，但因為有將右腳跨出到前面，所以穩定了下來。

腳底

很穩定

雖然從重心拉出來的垂直線跑到步伐寬度外面，但因為有將左腳跨出到側面，所以穩定了下來。

若是從重心拉出來的垂直線跑到了2隻腳的外側，那要用雙腳來站立就會變得很困難。

從重心拉出來的垂直線跑到了步伐寬度外面而很不穩定。

步伐寬度

# ● 奔跑

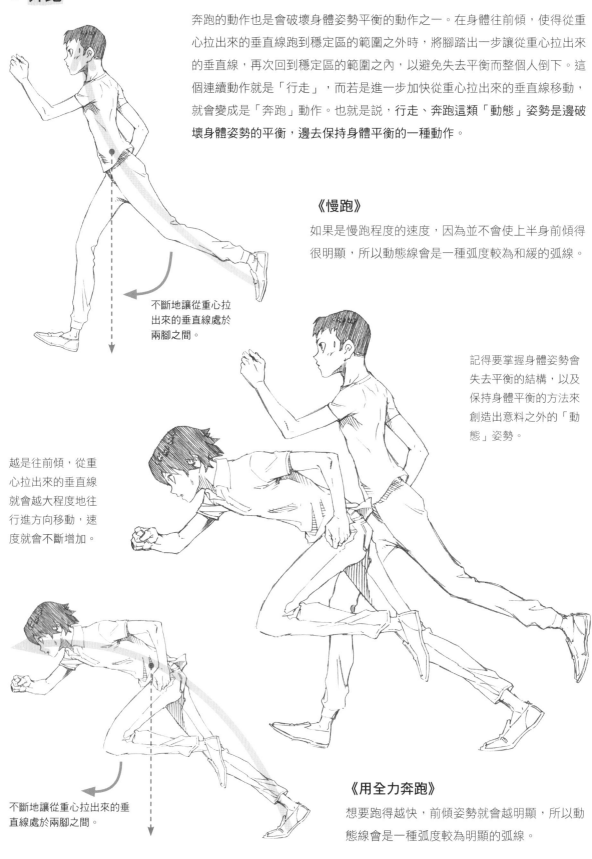

奔跑的動作也是會破壞身體姿勢平衡的動作之一。在身體往前傾，使得從重心拉出來的垂直線跑到穩定區的範圍之外時，將腳踏出一步讓從重心拉出來的垂直線，再次回到穩定區的範圍之內，以避免失去平衡而整個人倒下。這個連續動作就是「行走」，而若是進一步加快從重心拉出來的垂直線移動，就會變成是「奔跑」動作。也就是說，行走、奔跑這類「動態」姿勢是邊破壞身體姿勢的平衡，邊去保持身體平衡的一種動作。

## 《慢跑》

如果是慢跑程度的速度，因為並不會使上半身前傾得很明顯，所以動態線會是一種弧度較為和緩的弧線。

不斷地讓從重心拉出來的垂直線處於兩腳之間。

記得要掌握身體姿勢會失去平衡的結構，以及保持身體平衡的方法來創造出意料之外的「動態」姿勢。

越是往前傾，從重心拉出來的垂直線就會越大程度地往行進方向移動，速度就會不斷增加。

## 《用全力奔跑》

想要跑得越快，前傾姿勢就會越明顯，所以動態線會是一種弧度較為明顯的弧線。

不斷地讓從重心拉出來的垂直線處於兩腳之間。

## 《奔跑＋離心力》

在彎道奔跑時（過彎），離心力會施加在身體上。在奔跑時若是不抵抗離心力，就會被拉扯到外側而整個人跌倒。為了避免這種事情發生，會本能地將上半身傾斜到彎道的內側來保持身體平衡。

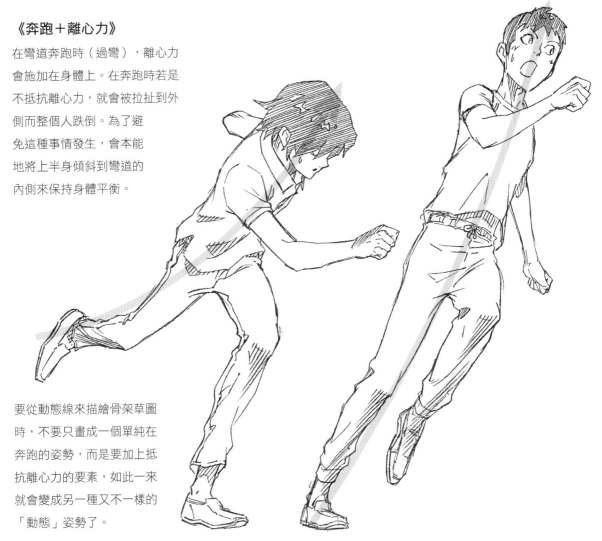

要從動態線來描繪骨架草圖時，不要只畫成一個單純在奔跑的姿勢，而是要加上抵抗離心力的要素，如此一來就會變成另一種又不一樣的「動態」姿勢了。

## 小知識

### 《離心力》

所謂的離心力，是指作用於進行圓周運動之物體上的一種虛擬力。它會作用於遠離旋轉中心的方向上，一般可以在過彎及投擲鏈球等情況下看到。

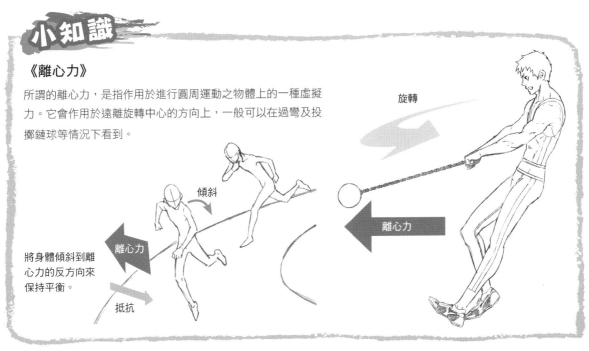

旋轉

離心力

將身體傾斜到離心力的反方向來保持平衡。

傾斜

離心力

抵抗

## ● 試著透過破壞身體姿勢的平衡來營造出「動態」姿勢吧！

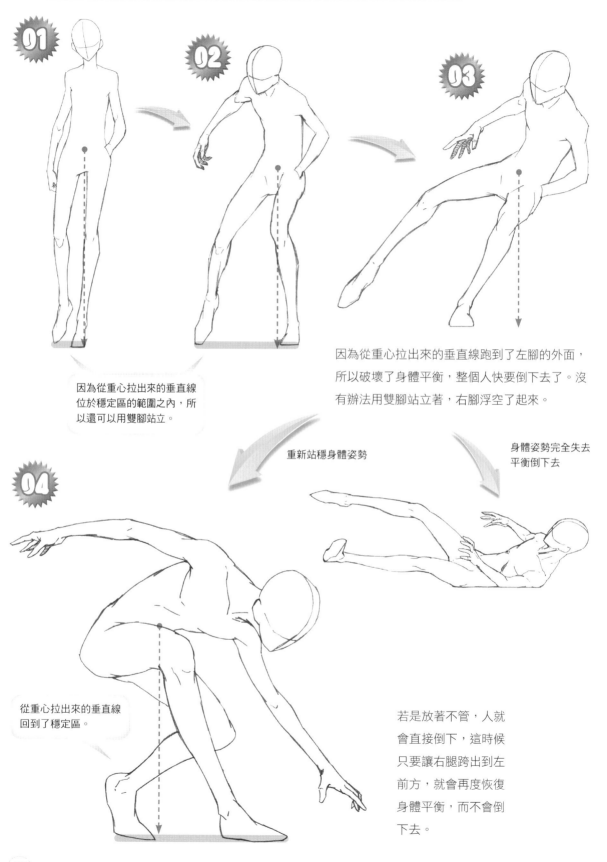

因為從重心拉出來的垂直線位於穩定區的範圍之內，所以還可以用雙腳站立。

因為從重心拉出來的垂直線跑到了左腳的外面，所以破壞了身體平衡，整個人快要倒下去了。沒有辦法用雙腳站立著，右腳浮空了起來。

重新站穩身體姿勢

身體姿勢完全失去平衡倒下去

從重心拉出來的垂直線回到了穩定區。

若是放著不管，人就會直接倒下，這時候只要讓右腿跨出到左前方，就會再度恢復身體平衡，而不會倒下去。

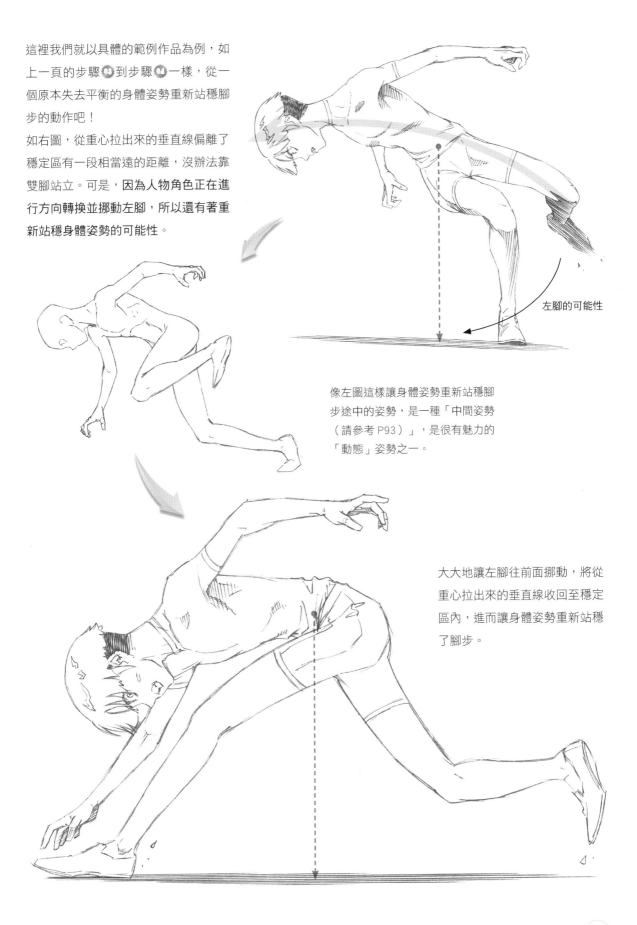

這裡我們就以具體的範例作品為例，如上一頁的步驟⑬到步驟⑭一樣，從一個原本失去平衡的身體姿勢重新站穩腳步的動作吧！

如右圖，從重心拉出來的垂直線偏離了穩定區有一段相當遠的距離，沒辦法靠雙腳站立。可是，**因為人物角色正在進行方向轉換並挪動左腳，所以還有著重新站穩身體姿勢的可能性。**

左腳的可能性

像左圖這樣讓身體姿勢重新站穩腳步途中的姿勢，是一種「中間姿勢（請參考 P93）」，是很有魅力的「動態」姿勢之一。

大大地讓左腳往前面挪動，將從重心拉出來的垂直線收回至穩定區內，進而讓身體姿勢重新站穩了腳步。

# 踩煞車的姿勢

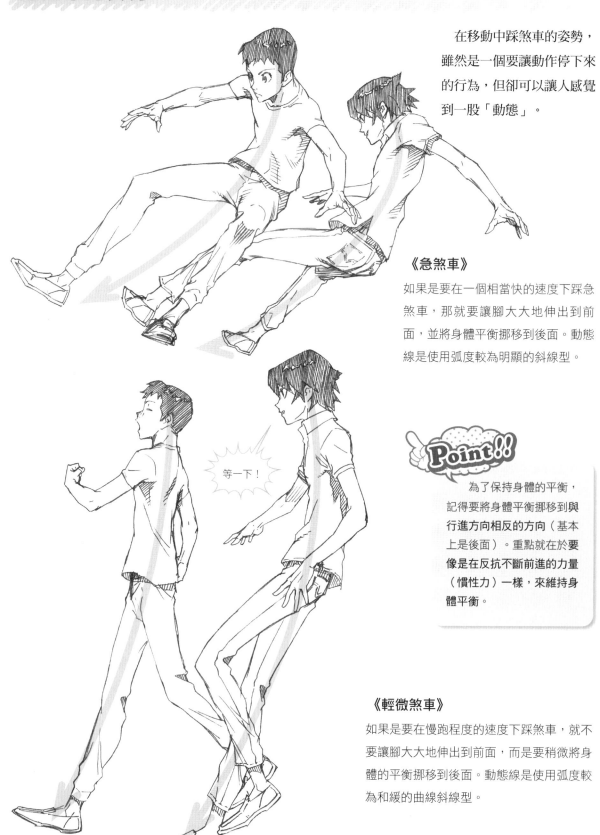

在移動中踩煞車的姿勢，雖然是一個要讓動作停下來的行為，但卻可以讓人感覺到一股「動態」。

## 《急煞車》

如果是要在一個相當快的速度下踩急煞車，那就要讓腳大大地伸出到前面，並將身體平衡挪移到後面。動態線是使用弧度較為明顯的斜線型。

等一下！

**Point!!**

為了保持身體的平衡，記得要將身體平衡挪移到與行進方向相反的方向（基本上是後面）。重點就在於要像是在反抗不斷前進的力量（慣性力）一樣，來維持身體平衡。

## 《輕微煞車》

如果是要在慢跑程度的速度下踩煞車，就不要讓腳大大地伸出到前面，而是要稍微將身體的平衡挪移到後面。動態線是使用弧度較為和緩的曲線斜線型。

# 中間姿勢

除了描繪出動作確定那瞬間的決定性姿勢之外，也能夠透過描繪在發展成決定性姿勢之前的中間姿勢，讓觀看者感覺到「動態」。因此在這章節中，將解說一些如何自由自在地運用中間姿勢的方法。

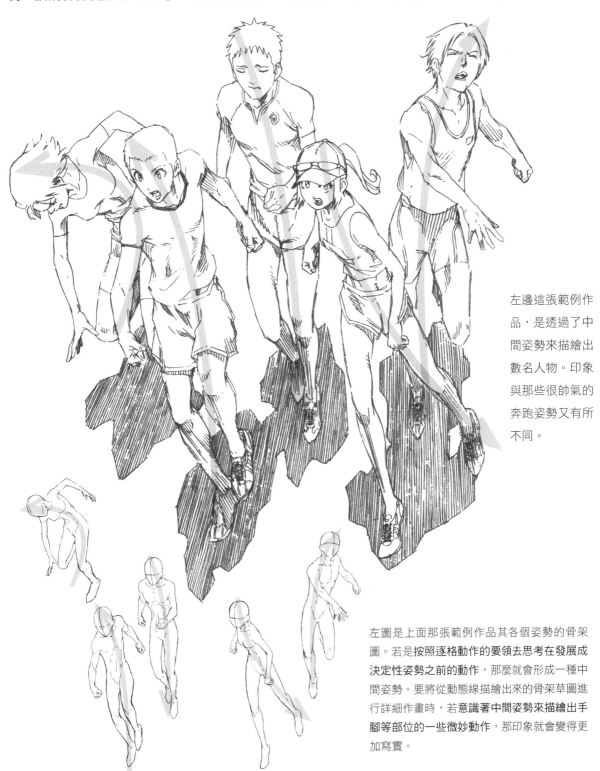

左邊這張範例作品，是透過了中間姿勢來描繪出數名人物。印象與那些很帥氣的奔跑姿勢又有所不同。

左圖是上面那張範例作品其各個姿勢的骨架圖。若是**按照逐格動作的要領去思考在發展成決定性姿勢之前的動作，那麼就會形成一種中間姿勢**。要將從動態線描繪出來的骨架草圖進行詳細作畫時，若意識著中間姿勢來描繪出手腳等部位的一些微妙動作，那印象就會變得更加寫實。

## ● 試著繪製中間姿勢吧！

這次為了方便理解，我們就試著用奔跑動作來繪製出中間姿勢吧！首先要思考決定性的姿勢。將左腳、右腳往前面跨出的姿勢（Ⓐ、Ⓑ），是奔跑的動作中很常見的決定性姿勢。

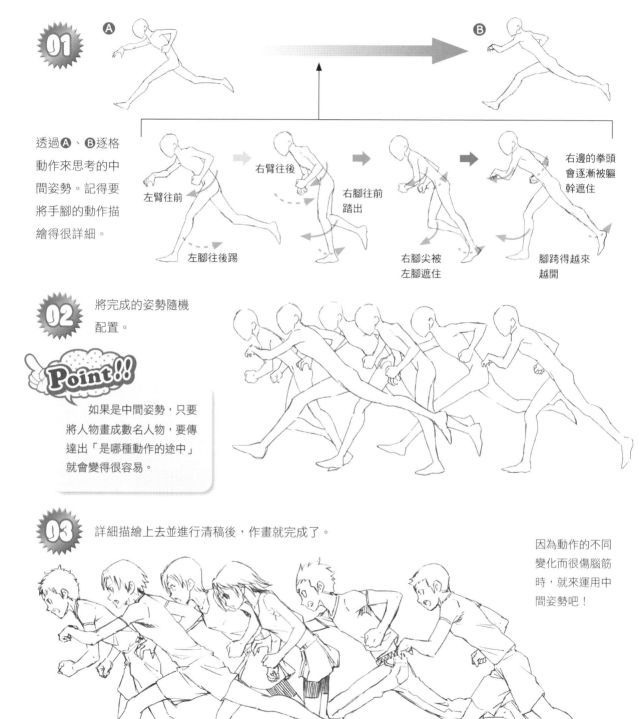

**01** Ⓐ　　　　　　　　　　　　　　　　　　　　　　　　　Ⓑ

透過Ⓐ、Ⓑ逐格動作來思考的中間姿勢。記得要將手腳的動作描繪得很詳細。

左臂往前　　　右臂往後　　　右腳往前踏出　　　右腳尖被左腳遮住　　　右邊的拳頭會逐漸被軀幹遮住

左腳往後踢　　　　　　　　　　　腳跨得越來越開

**02** 將完成的姿勢隨機配置。

**Point!!**

如果是中間姿勢，只要將人物畫成數名人物，要傳達出「是哪種動作的途中」就會變得很容易。

**03** 詳細描繪上去並進行清稿後，作畫就完成了。

因為動作的不同變化而很傷腦筋時，就來運用中間姿勢吧！

# *04* 動態線＋扭身動作 ①

替動態線加上扭身動作的要素，就能夠更加強調躍動感。試著替運用了斜線型動態線的姿勢加上扭身動作吧。

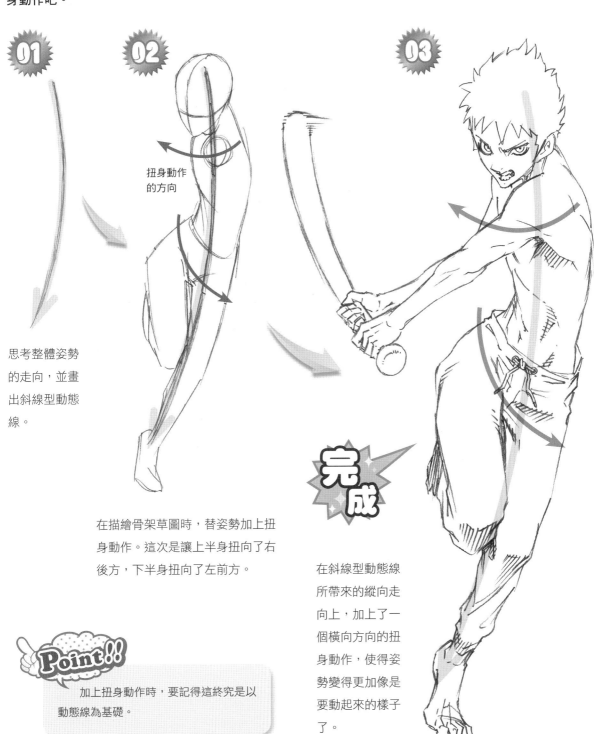

**01**

思考整體姿勢的走向，並畫出斜線型動態線。

**02**

扭身動作的方向

在描繪骨架草圖時，替姿勢加上扭身動作。這次是讓上半身扭向了右後方，下半身扭向了左前方。

**03**

**完成**

在斜線型動態線所帶來的縱向走向上，加上了一個橫向方向的扭身動作，使得姿勢變得更加像是要動起來的樣子了。

**Point!!**

加上扭身動作時，要記得這終究是以動態線為基礎。

## 再加上扭身動作

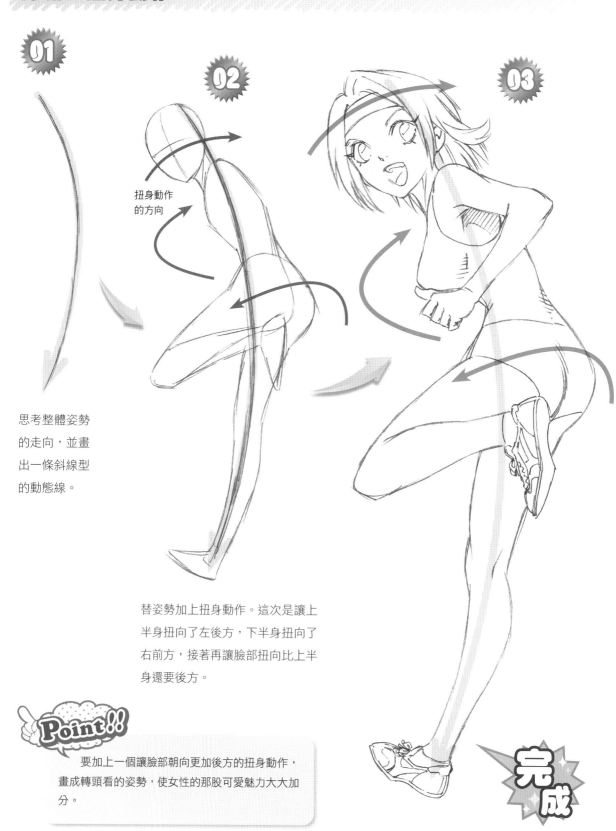

思考整體姿勢
的走向,並畫
出一條斜線型
的動態線。

扭身動作
的方向

替姿勢加上扭身動作。這次是讓上
半身扭向了左後方,下半身扭向了
右前方,接著再讓臉部扭向比上半
身還要後方。

### Point!!

要加上一個讓臉部朝向更加後方的扭身動作,
畫成轉頭看的姿勢,使女性的那股可愛魅力大大加
分。

完成

# 05 用動態線來表現身體的扭身動作

## 用 2 條動態線表現身體的扭身動作吧！

**01** 構思一個姿勢，然後畫出一條斜線型動態線。

這裡是構思了一個彈跳起來的動作，畫出一條較長一點的動態線。

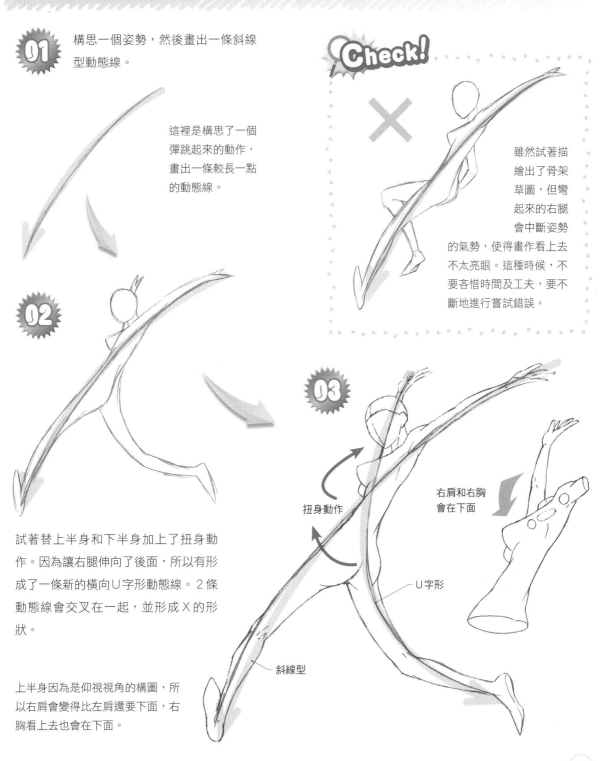

**Check!**

× 雖然試著描繪出了骨架草圖，但彎起來的右腿會中斷姿勢的氣勢，使得畫作看上去不太亮眼。這種時候，不要吝惜時間及工夫，要不斷地進行嘗試錯誤。

**02**

**03**

扭身動作

右肩和右胸會在下面

U字形

斜線型

試著替上半身和下半身加上了扭身動作。因為讓右腿伸向了後面，所以有形成了一條新的橫向U字形動態線。2條動態線會交叉在一起，並形成 X 的形狀。

上半身因為是仰視視角的構圖，所以右肩會變得比左肩還要下面，右胸看上去也會在下面。

## ● 用很長的動態線畫得很靈活

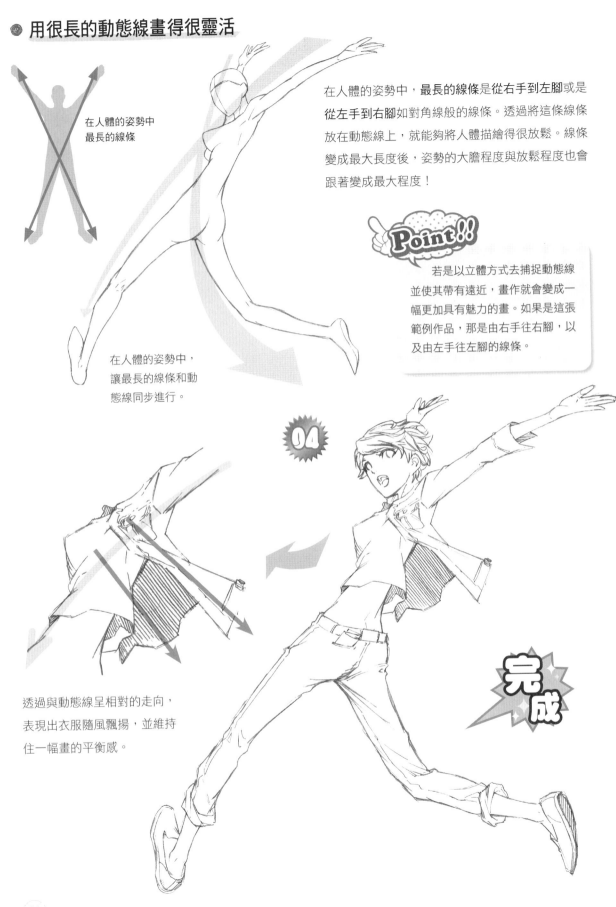

在人體的姿勢中
最長的線條

在人體的姿勢中，最長的線條是從右手到左腳或是從左手到右腳如對角線般的線條。透過將這條線條放在動態線上，就能夠將人體描繪得很放鬆。線條變成最大長度後，姿勢的大膽程度與放鬆程度也會跟著變成最大程度！

Point!!

若是以立體方式去捕捉動態線並使其帶有遠近，畫作就會變成一幅更加具有魅力的畫。如果是這張範例作品，那是由右手往右腳，以及由左手往左腳的線條。

在人體的姿勢中，
讓最長的線條和動
態線同步進行。

04

透過與動態線呈相對的走向，
表現出衣服隨風飄揚，並維持
住一幅畫的平衡感。

完成

在 P95 當中，有替運用了斜線型動態線的姿勢加上一個扭身動作來作為初級篇，而在這個章節中，將替運用了 U 字形的姿勢加上一個扭身動作來作為上級篇。

## 用急曲線來繪製令人印象深刻的姿勢

**01**

帶著一種要將構想出來的姿勢進行強調的感覺，畫出一條急曲線的 U 字形動態線。

**02**

一面思考在動態線上，要如何將外形輪廓放上去，以及要去掉哪個部位並將姿勢繪製出來。

### 🌀 姿勢的嘗試錯誤

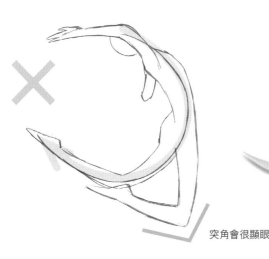

突角會很顯眼

若是將右臂放在動態線上的話，手臂就會遮蓋臉部。此外，雖然有試著彎起膝蓋讓腿部去靠攏動態線，但膝蓋的銳角變得比動態線還要顯眼，使得線條的模樣整個崩壞了。

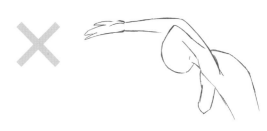

雖然讓脖子往後仰以免蓋住臉部，但卻會因為脖子可動範圍的極限而變成像是上圖這樣，所以右臂就決定不放在動態線上了。

接著則是像左圖一樣，將雙腳都放在動態線上，結果卻變成了一個完全浮在半空中的姿勢。如果想要描繪一個用雙腳跳躍的姿勢是沒有問題的，不過這次是決定要將單腳放在動態線上就好。

此外，若是像右圖一樣，很強硬地讓全身都沿著U字形線條，就會變成一種相當極端的姿勢。如果是想用全身來表現動作，這麼處理是沒有問題，但不想要畫成極端到這種程度的姿勢時，只要局部性地使用急曲線，就會變成一種**自然且具有躍動感**的姿勢了。

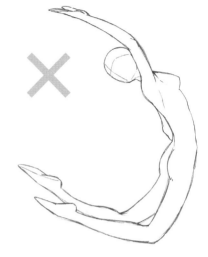

根據到目前為止的這些嘗試錯誤的結果，最後是試著讓臉部朝向觀看者，而且右臂不放在動態線上，只有讓前方的腿放在動態線上。雖然有一種很優雅的印象，不過接下來我們還是要進一步地將其畫成一種具有俐落扭身動作的姿勢。

要營造一個動作很俐落的姿勢時，將全身上下的可動範圍運用到極限，表現起來雖然會比較容易，但是若是運用過度，姿勢就會變得很極端。這次雖然是決定要透過加上扭身動作來呈現出俐落感，但**也是有辦法透過改變視角來呈現出俐落感**的。右圖是將左邊這張範例作品的視角，改為略為偏下的視角，畫成仰視視角構圖的範例作品。如此一來，頭部和右腿的距離看上去會很近，就能夠讓急曲線看起來更加明顯。

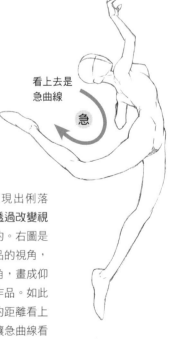

看上去是
急曲線

急

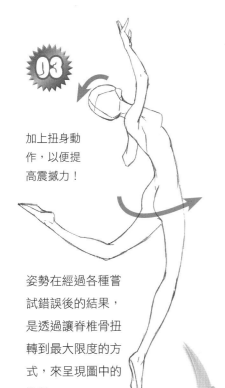

**03**

加上扭身動作，以便提高震撼力！

姿勢在經過各種嘗試錯誤後的結果，是透過讓脊椎骨扭轉到最大限度的方式，來呈現圖中的姿勢。

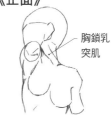

這是一個脖子與頭部、脖子與肩膀以及從脖子到胸部，這幾個部位的連接方式都會很難描繪的姿勢。我們就從各種不同的角度來看看這個姿勢吧！

《正上方》

扭身動作的皺摺會靠攏在一起

確認頭部朝向後面的角度有多大。

《正面》

胸鎖乳突肌

胸鎖乳突肌會浮現出來並連接頭部。

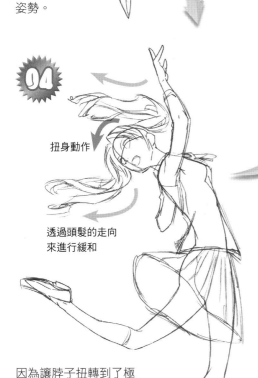

**04**

扭身動作

透過頭髮的走向來進行緩和

因為讓脖子扭轉到了極限，所以為了緩和這股極限感，這裡讓頭髮飄向了與扭身動作相反的方向。

**05**

從❶

主❶

相對於這個部份（主❶），是透過從❶來維持身體平衡的。

主❷

**完成**

相對於這個部分（主❷），是透過從❷來維持住身體平衡的。

從❷

重點就在於相對於動態線的部分走向，要透過手臂與腿的走向來維持身體平衡。描繪時記得要一直意識著這個走向。

# 用多條動態線表現扭身動作吧！

若是讓身體扭轉得很極端，就能夠替姿勢加上很強烈的誇張美化。

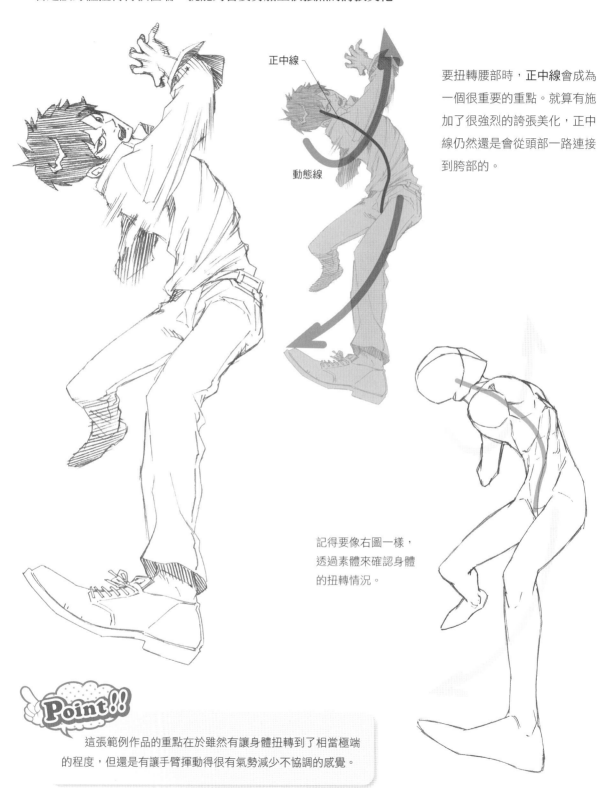

正中線

動態線

要扭轉腰部時，**正中線**會成為一個很重要的重點。就算有施加了很強烈的誇張美化，正中線仍然還是會從頭部一路連接到胯部的。

記得要像右圖一樣，透過素體來確認身體的扭轉情況。

## Point!!

這張範例作品的重點在於雖然有讓身體扭轉到了相當極端的程度，但還是有讓手臂揮動得很有氣勢減少不協調的感覺。

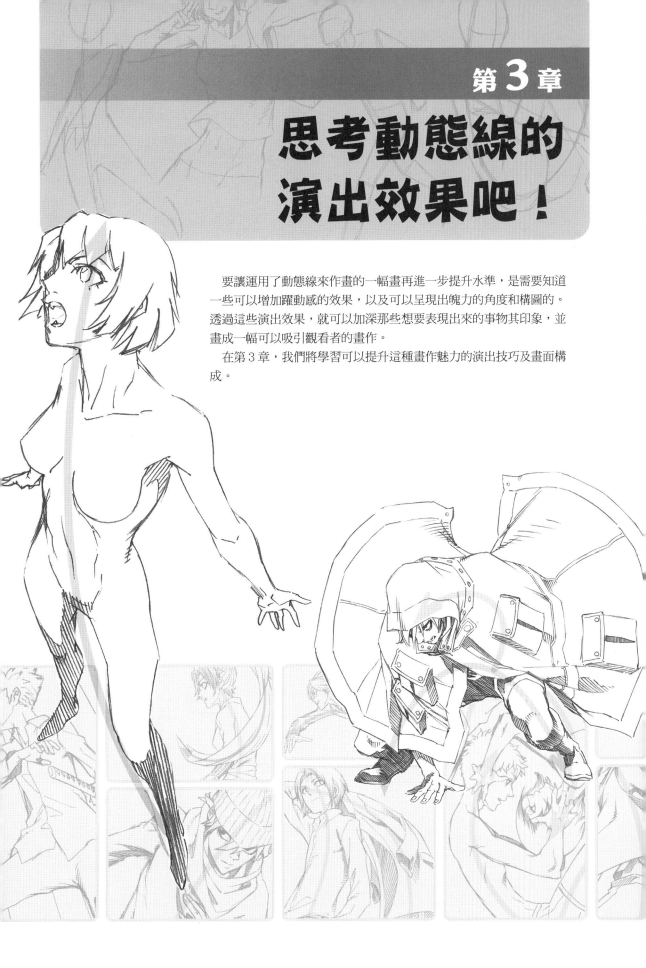

# 第3章

# 思考動態線的演出效果吧！

　　要讓運用了動態線來作畫的一幅畫再進一步提升水準，是需要知道一些可以增加躍動感的效果，以及可以呈現出魄力的角度和構圖的。透過這些演出效果，就可以加深那些想要表現出來的事物其印象，並畫成一幅可以吸引觀看者的畫作。

　　在第3章，我們將學習可以提升這種畫作魅力的演出技巧及畫面構成。

在描繪一幅插畫前，記得要去思考「想呈現的事物是什麼？」「希望大家最關注的地方是哪裡？」並加上用來強調這些要素的演出效果。

右圖是透過讓位於前方這一側的腳大大扭曲，來呈現出魄力（廣角表現），並透過來自下方的視角（仰角視角）進一步地強調這隻腳。

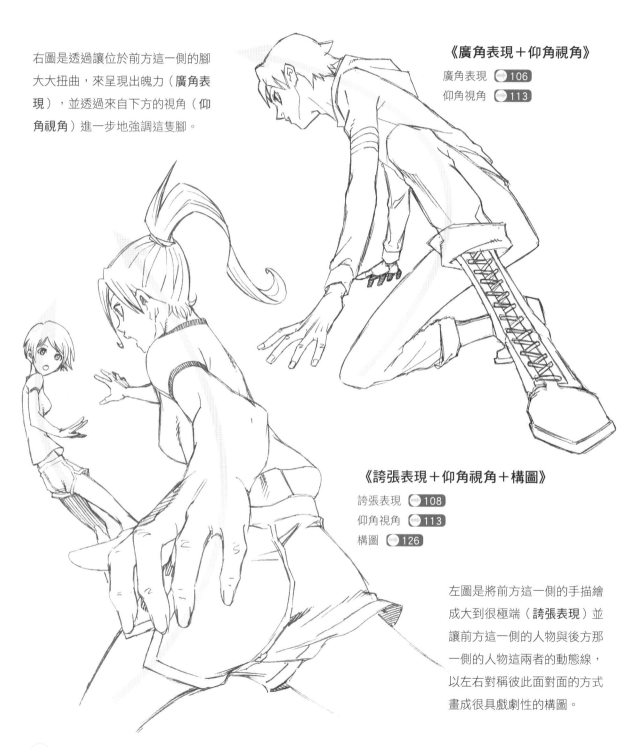

**《廣角表現＋仰角視角》**

廣角表現 ➡106

仰角視角 ➡113

**《誇張表現＋仰角視角＋構圖》**

誇張表現 ➡108

仰角視角 ➡113

構圖 ➡126

左圖是將前方這一側的手描繪成大到很極端（誇張表現）並讓前方這一側的人物與後方那一側的人物這兩者的動態線，以左右對稱彼此面對面的方式畫成很具戲劇性的構圖。

## 《魚眼鏡頭表現＋俯角視角》

魚眼鏡頭表現 ➡111
俯角視角 ➡115

右圖是像魚眼鏡頭一樣，以左眼為
中心讓畫面大大膨脹起來，呈現出
震撼力的演出效果（**魚眼鏡頭表
現**），並透過來自上方的視角（**俯
角視角**）讓下半身看起來很小，藉
以強調頭部。

## 《俯角視角＋構圖》

俯角視角 ➡115
構圖 ➡126

要作畫人數很多的畫
作時，構圖就會變得
很重要。

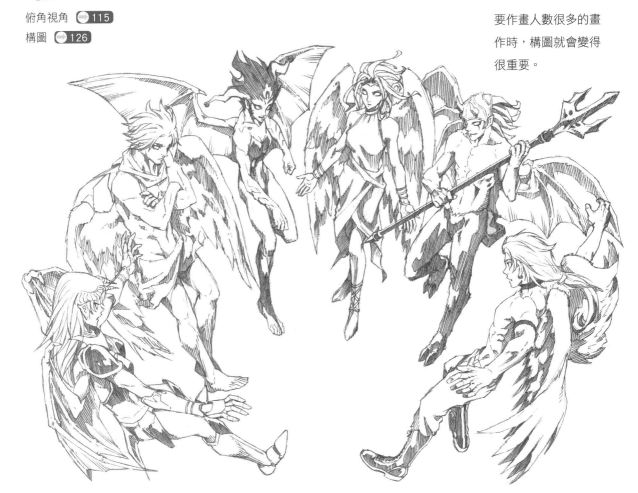

# 02 將想要展現出來的事物呈現得「很大」

為了將想要展現出來的事物呈現得很令人印象深刻，在這個章節中，會來解說透過將該部分呈現得「很大」去進行強調的技巧。

## 技巧 ① 廣角表現

如果想要讓畫作呈現出一股魄力，透視效果（遠近）就會變得很重要。廣角表現是一種描繪時透過將位於近處的事物呈現得更近（更大），並將位於遠處的事物呈現得越遠（越小）的這種透視效果，來呈現出魄力的表現方法。

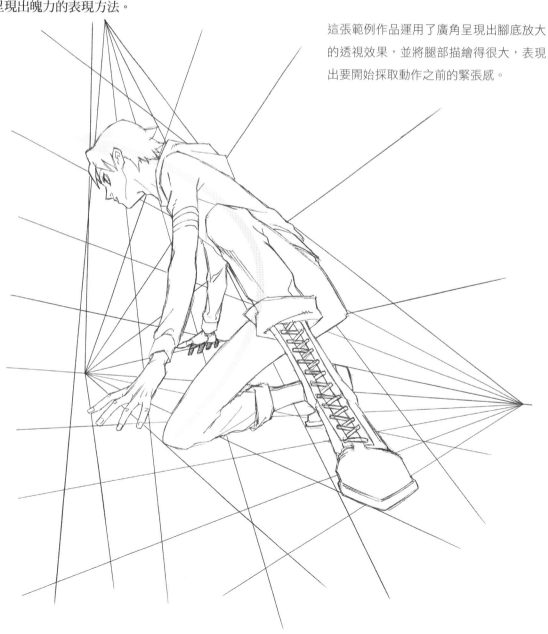

這張範例作品運用了廣角呈現出腳底放大的透視效果，並將腿部描繪得很大，表現出要開始採取動作之前的緊張感。

## 《通常的透視效果》　　　《廣角表現》

觀察腳下底面就會發現，在通常的透視效果下看上去是直角的長方形，在廣角表現下會像是菱形一樣。

會近似於菱形

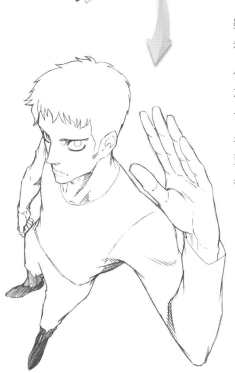

雖然用通常的透視效果就已經很足夠了，但用廣角表現卻可以進一步加強透視效果，並將左手及頭頂部附近展現得很大。

# 技巧 ② 誇張表現

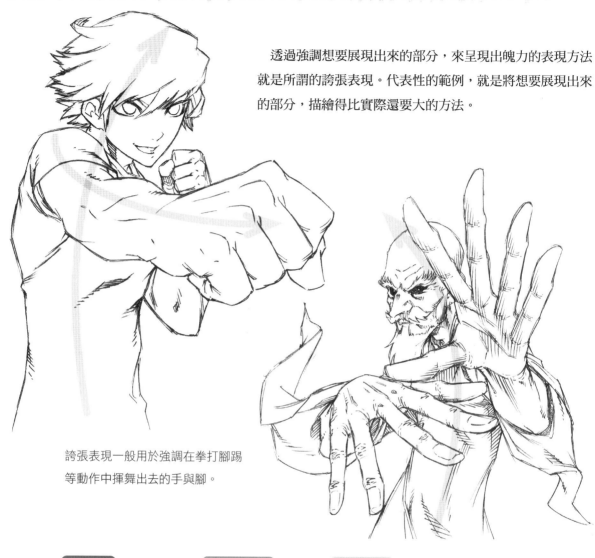

透過強調想要展現出來的部分，來呈現出魄力的表現方法就是所謂的誇張表現。代表性的範例，就是將想要展現出來的部分，描繪得比實際還要大的方法。

誇張表現一般用於強調在拳打腳踢等動作中揮舞出去的手與腳。

| 零距離 | 距離 50 cm | 距離 1 m |

左圖是一張在制止相機拍照的人物插畫。如果想要展現出角色身材的話，需隔一段距離會比較適合。反過來若是在零距離下，手會顯得很大，看上去那種抗拒的心情就會獲得強調。

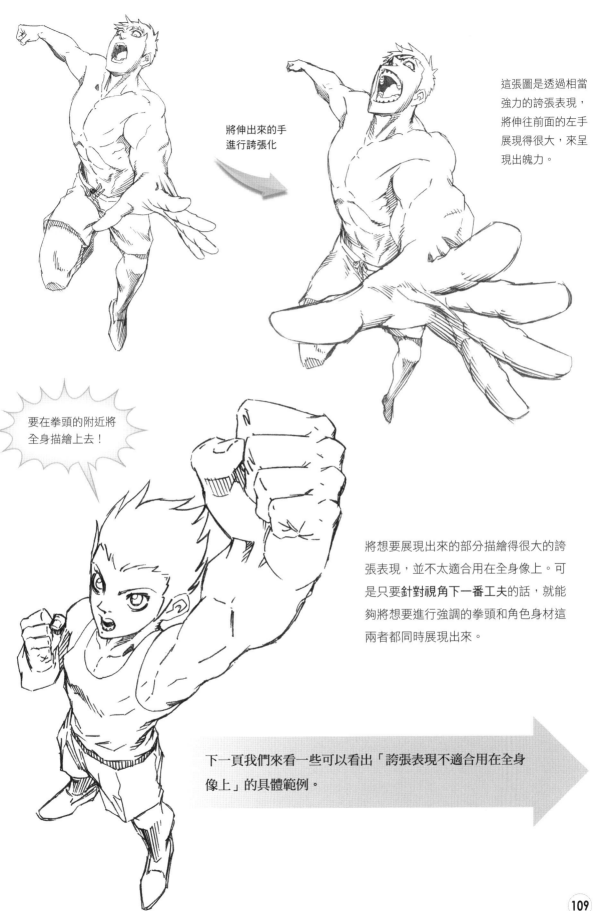

將伸出來的手
進行誇張化

這張圖是透過相當
強力的誇張表現,
將伸往前面的左手
展現得很大,來呈
現出魄力。

要在拳頭的附近將
全身描繪上去!

將想要展現出來的部分描繪得很大的誇
張表現,並不太適合用在全身像上。可
是只要針對視角下一番工夫的話,就能
夠將想要進行強調的拳頭和角色身材這
兩者都同時展現出來。

下一頁我們來看一些可以看出「誇張表現不適合用在全身
像上」的具體範例。

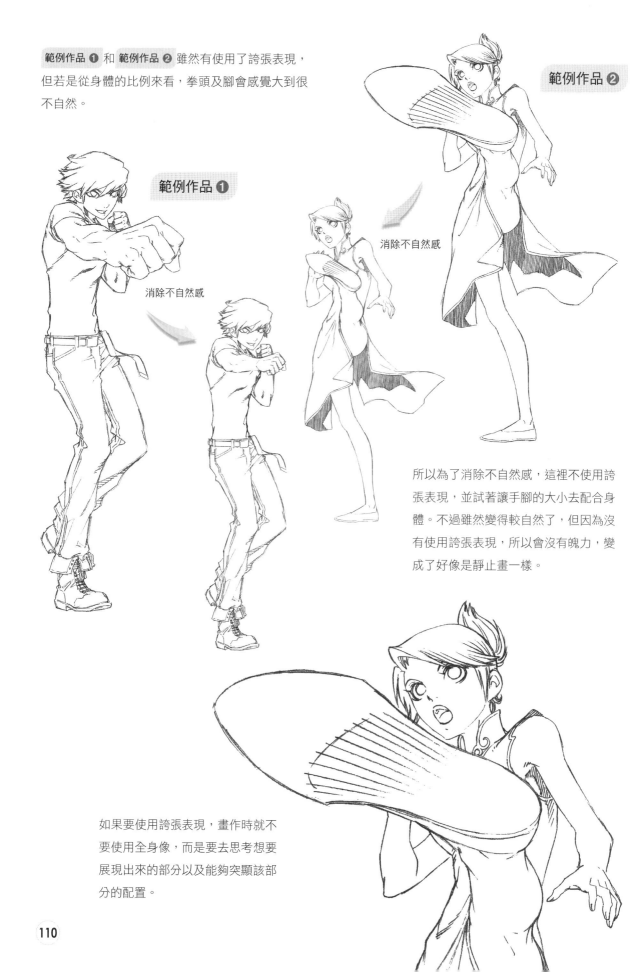

範例作品 ① 和 範例作品 ② 雖然有使用了誇張表現，但若是從身體的比例來看，拳頭及腳會感覺大到很不自然。

範例作品 ①

消除不自然感

範例作品 ②

消除不自然感

所以為了消除不自然感，這裡不使用誇張表現，並試著讓手腳的大小去配合身體。不過雖然變得較自然了，但因為沒有使用誇張表現，所以會沒有魄力，變成了好像是靜止畫一樣。

如果要使用誇張表現，畫作時就不要使用全身像，而是要去思考想要展現出來的部分以及能夠突顯該部分的配置。

# 技巧 ③　魚眼鏡頭表現

　　魚眼鏡頭表現，是在窺視洞與玩具相機等用途，為人所熟知的一種表現方法。其最大的特徵就是中央的部分會被拉扯延伸到很大，而中央以外的部分則會被壓縮為一點。

《正常情況》

《魚眼鏡頭》

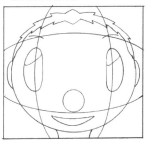

仔細觀看比較左圖，就會發現四方形分割成九宮格的線條會從直線變成曲線。也就是說，如果使用魚眼鏡頭表現，除了縱向橫向中心以外的部分，會扭曲成像是朝著中央膨脹，且直線會變成曲線。因此，記得選擇想要展現出來的部分會是接近最前方的構圖及姿勢。

## 🔵 魚眼鏡頭表現的描繪方法❶　球體

**01** 描繪出一個圓，並將想要展現出來的部分骨架圖畫在圓的中心。這次是以頭部為中心，而且特別將左眼放在圓的中心。

**Point!!** 重點就在於，要帶著那種最為接近鏡頭的感覺，來將其描繪得很大。

**02** 將身體的骨架圖，包含被頭部遮住的部分都畫上去了。

脖子的景深及腰身部分，也要將剖面描繪出來並意識著立體感。記得要帶著**中央會很大，並且越往圓的外圍就會越縮小**的感覺來進行描繪。

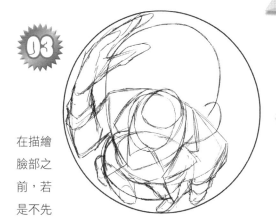

**03** 在描繪臉部之前，若是不先描繪好衣領這些被遮住部分的骨架圖，那要描繪在正確位置就會變得很困難。

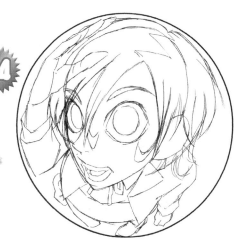

**04** 臉部也要加上透視效果，讓左眼與其周邊變得很大，鼻子到右眼這一側則變得略小。

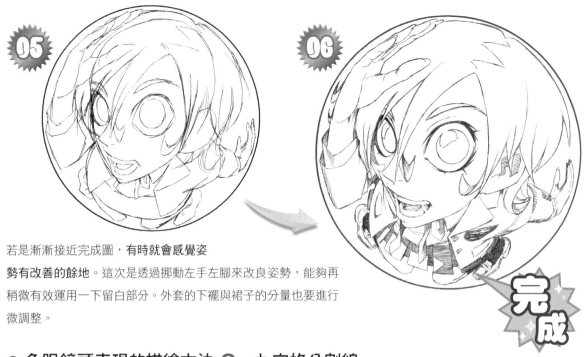

若是漸漸接近完成圖，有時就會感覺姿勢有改善的餘地。這次是透過挪動左手左腳來改良姿勢，能夠再稍微有效運用一下留白部分。外套的下襬與裙子的分量也要進行微調整。

## ● 魚眼鏡頭表現的描繪方法 ❷　九宮格分割線

一開始，先確實描繪出想要描繪的姿勢骨架圖，並將想要放大的部分置於中心，然後畫出九宮格分割線。

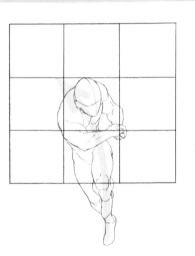

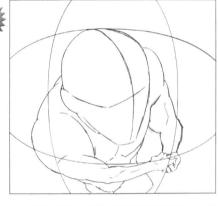

在別張紙張上畫出魚眼鏡頭表現的九宮格分割線並以其為輔助線，將「球體」也同樣描繪出魚眼鏡頭表現的骨架圖。

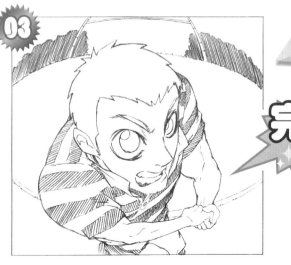

### Point!!

範例作品雖然是畫成了一種很淺顯易懂且極端的魚眼，但也是有辦法削弱曲線的彎曲程度，畫成很和緩的魚眼鏡頭表現。

為了強調朝著觀看者這邊進行攔截動作的震撼力及魄力，這裡使用了魚眼鏡頭表現。

# 03 將想要展現的事物傳達出來的「角度」

　　在這個章節中，我們就來看看透過用很大膽的「角度（視角）」去展現出想要展現的部分，並藉此進行強調的方法吧！

## 視角 ① 仰角視角（仰視視角）

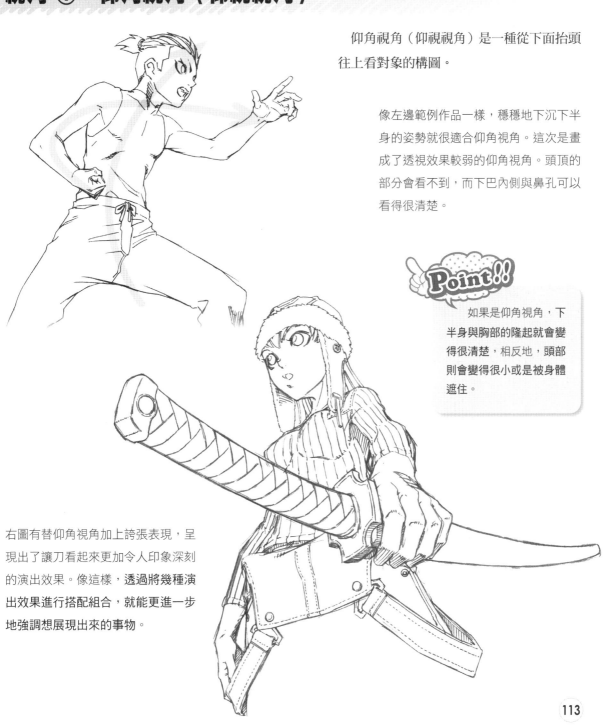

　　仰角視角（仰視視角）是一種從下面抬頭往上看對象的構圖。

　　像左邊範例作品一樣，穩穩地下沉下半身的姿勢就很適合仰角視角。這次是畫成了透視效果較弱的仰角視角。頭頂的部分會看不到，而下巴內側與鼻孔可以看得很清楚。

### Point!!

　　如果是仰角視角，下半身與胸部的隆起就會變得很清楚，相反地，頭部則會變得很小或是被身體遮住。

　　右圖有替仰角視角加上誇張表現，呈現出了讓刀看起來更加令人印象深刻的演出效果。像這樣，透過將幾種演出效果進行搭配組合，就能更進一步地強調想展現出來的事物。

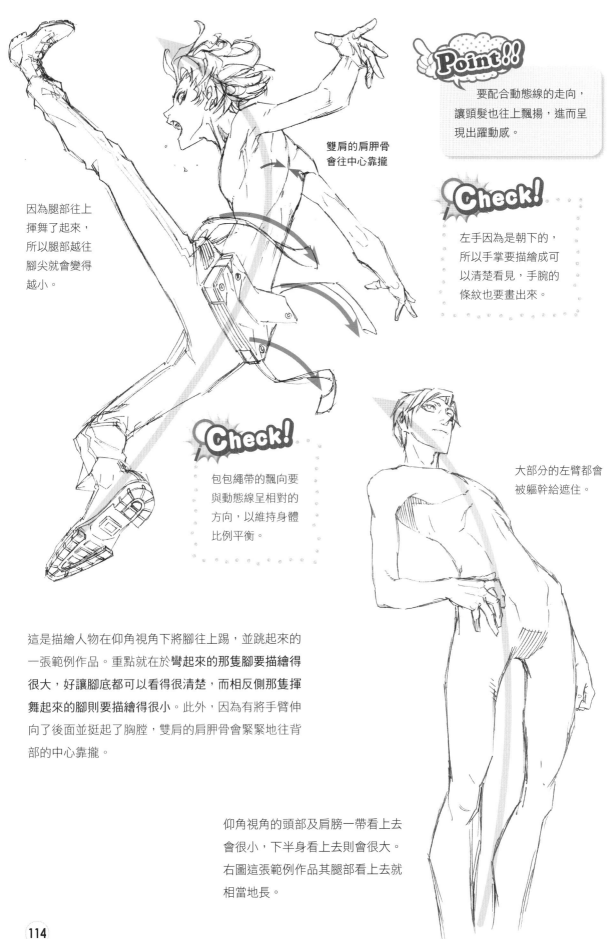

要配合動態線的走向，
讓頭髮也往上飄揚，進而呈
現出躍動感。

雙肩的肩胛骨
會往中心靠攏

因為腿部往上
揮舞了起來，
所以腿部越往
腳尖就會變得
越小。

**Check!**

左手因為是朝下的，
所以手掌要描繪成可
以清楚看見，手腕的
條紋也要畫出來。

**Check!**

包包繩帶的飄向要
與動態線呈相對的
方向，以維持身體
比例平衡。

大部分的左臂都會
被軀幹給遮住。

這是描繪人物在仰角視角下將腳往上踢，並跳起來的
一張範例作品。重點就在於**彎起來的那隻腳要描繪得
很大，好讓腳底都可以看得很清楚，而相反側那隻揮
舞起來的腳則要描繪得很小。**此外，因為有將手臂伸
向了後面並挺起了胸膛，雙肩的肩胛骨會緊緊地往背
部的中心靠攏。

仰角視角的頭部及肩膀一帶看上去
會很小，下半身看上去則會很大。
右圖這張範例作品其腿部看上去就
相當地長。

# 視角 ②　俯角視角（俯視視角）

俯角視角（俯視視角）與仰角視角相反，是從上面低頭往下看對象的構圖。

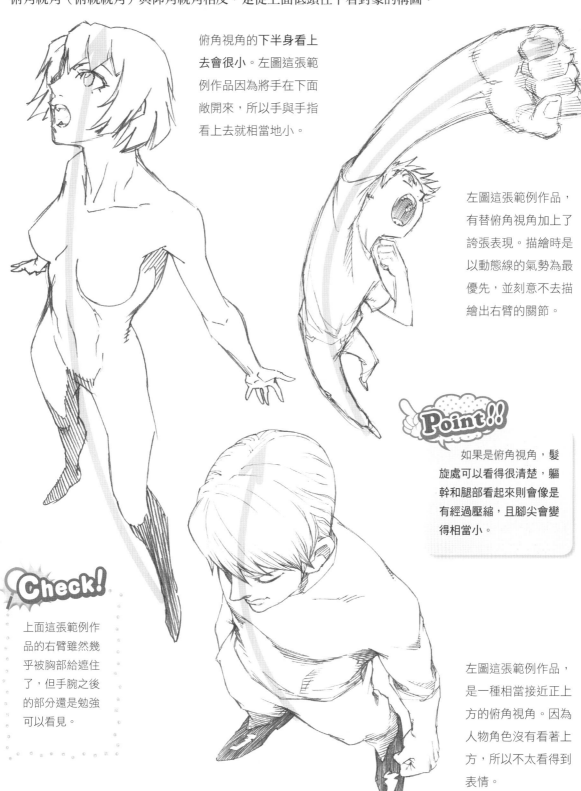

俯角視角的下半身看上去會很小。左圖這張範例作品因為將手在下面敞開來，所以手與手指看上去就相當地小。

左圖這張範例作品，有替俯角視角加上了誇張表現。描繪時是以動態線的氣勢為最優先，並刻意不去描繪出右臂的關節。

**Point!!**

如果是俯角視角，髮旋處可以看得很清楚，軀幹和腿部看起來則會像是有經過壓縮，且腳尖會變得相當小。

**Check!**

上面這張範例作品的右臂雖然幾乎被胸部給遮住了，但手腕之後的部分還是勉強可以看見。

左圖這張範例作品，是一種相當接近正上方的俯角視角。因為人物角色沒有看著上方，所以不太看得到表情。

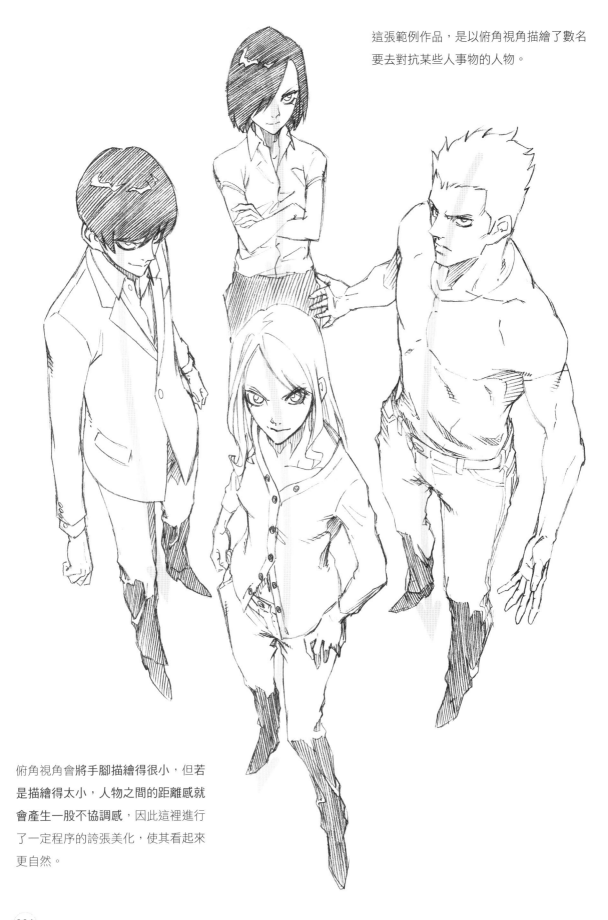

這張範例作品，是以俯角視角描繪了數名要去對抗某些人事物的人物。

俯角視角會將手腳描繪得很小，但若是描繪得太小，人物之間的距離感就會產生一股不協調感，因此這裡進行了一定程序的誇張美化，使其看起來更自然。

# 運用各種不同的視角來進行描繪

　　即使是同一個姿勢，還是會因為觀看角度的不同，而使得印象有很大的不同。因此根據形象以及想要展現出來的事物不同，選擇最合適的視角也是很重要的。在這裡，我們就從 26 種視角來觀看一個姿勢吧！

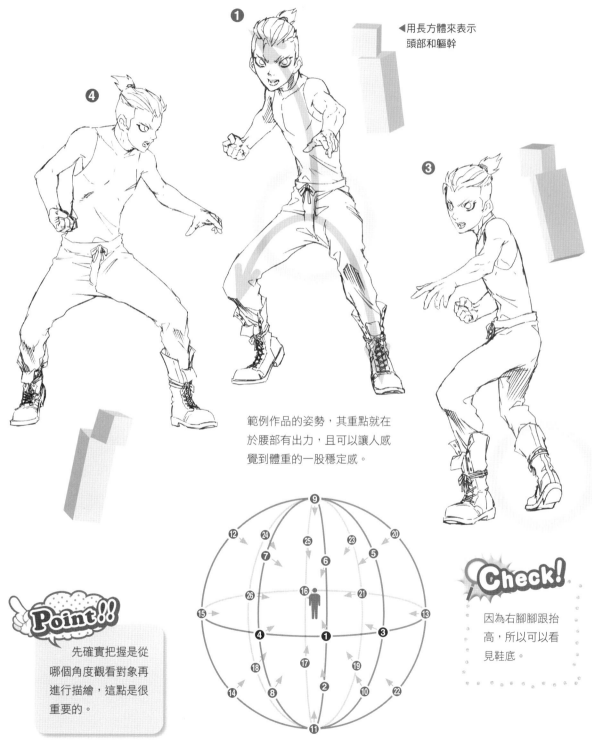

◀用長方體來表示頭部和軀幹

範例作品的姿勢，其重點就在於腰部有出力，且可以讓人感覺到體重的一股穩定感。

**Point!!**

先確實把握是從哪個角度觀看對象再進行描繪，這點是很重要的。

**Check!**

因為右腳腳跟抬高，所以可以看見鞋底。

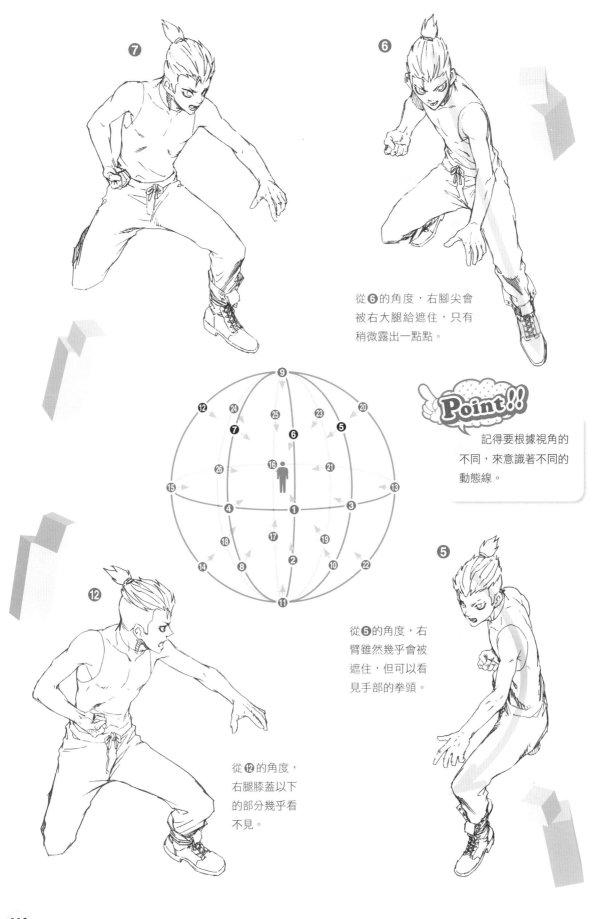

❼

❻

從❻的角度，右腳尖會
被右大腿給遮住，只有
稍微露出一點點。

Point!!

記得要根據視角的
不同，來意識著不同的
動態線。

❺

從❺的角度，右
臂雖然幾乎會被
遮住，但可以看
見手部的拳頭。

❶❷

從❶❷的角度，
右腿膝蓋以下
的部分幾乎看
不見。

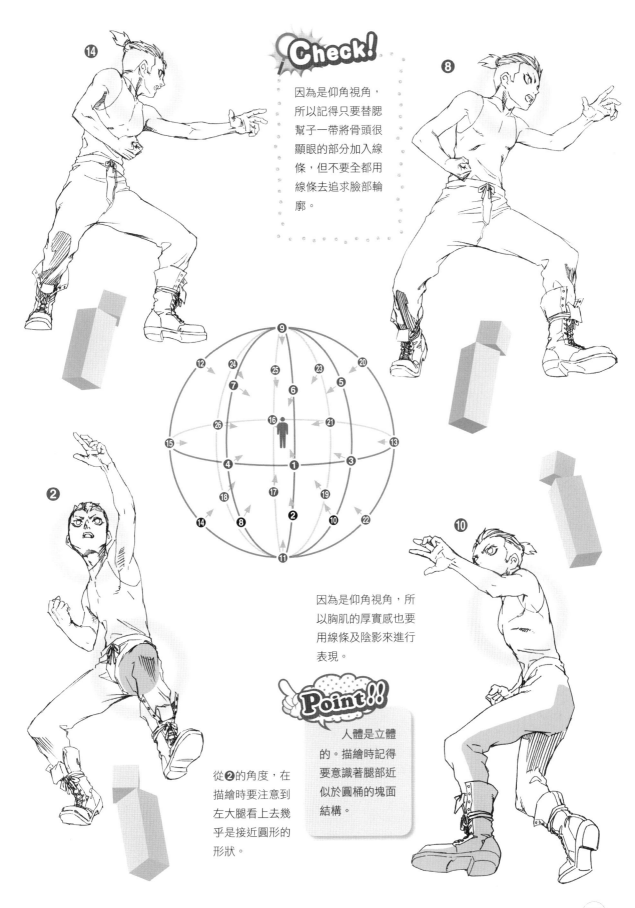

因為是仰角視角，所以記得只要替腮幫子一帶將骨頭很顯眼的部分加入線條，但不要全都用線條去追求臉部輪廓。

因為是仰角視角，所以胸肌的厚實感也要用線條及陰影來進行表現。

**Point!!**

人體是立體的。描繪時記得要意識著腿部近似於圓桶的塊面結構。

從❷的角度，在描繪時要注意到左大腿看上去幾乎是接近圓形的形狀。

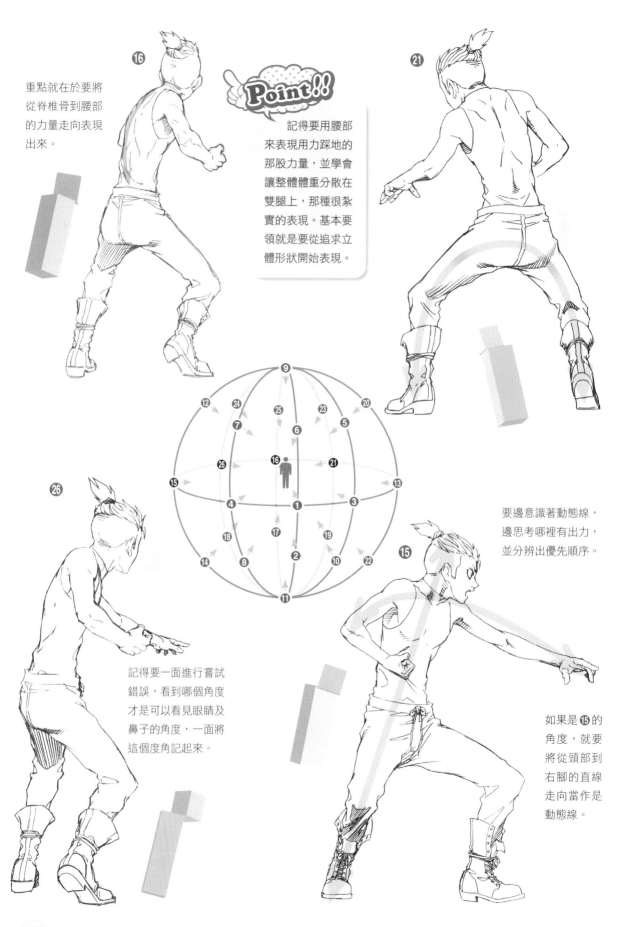

**16** 重點就在於要將從脊椎骨到腰部的力量走向表現出來。

**Point!!**

記得要用腰部來表現用力踩地的那股力量，並學會讓整體體重分散在雙腿上，那種很紮實的表現。基本要領就是要從追求立體形狀開始表現。

**26** 記得要一面進行嘗試錯誤，看到哪個角度才是可以看見眼睛及鼻子的角度，一面將這個度角記起來。

要邊意識著動態線，邊思考哪裡有出力，並分辨出優先順序。

**15** 如果是**15**的角度，就要將從頭部到右腳的直線走向當作是動態線。

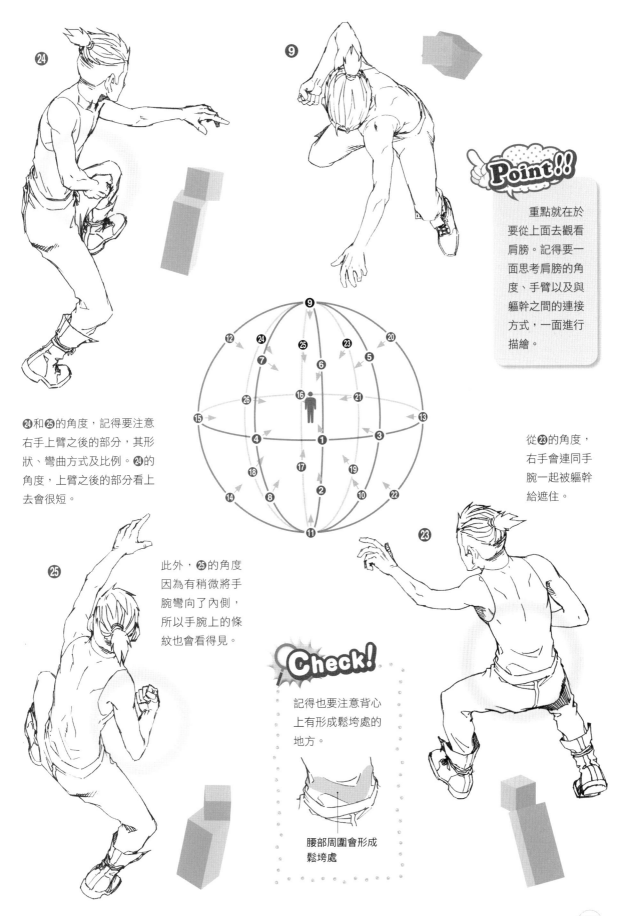

㉔

⑨

**Point!!**

重點就在於要從上面去觀看肩膀。記得要一面思考肩膀的角度、手臂以及與軀幹之間的連接方式,一面進行描繪。

㉔和㉕的角度,記得要注意右手上臂之後的部分,其形狀、彎曲方式及比例。㉔的角度,上臂之後的部分看上去會很短。

⑨
⑫ ㉔ ㉕ ㉓ ⑳
⑦ ⑥ ⑤
⑯
㉖ ㉑
⑮ ⑬
④ ① ③
⑱ ⑰ ⑲
⑭ ⑧ ② ⑩ ㉒
⑪

從㉓的角度,右手會連同手腕一起被軀幹給遮住。

㉕

此外,㉕的角度因為有稍微將手腕彎向了內側,所以手腕上的條紋也會看得見。

**Check!**

記得也要注意背心上有形成鬆垮處的地方。

腰部周圍會形成鬆垮處

㉓

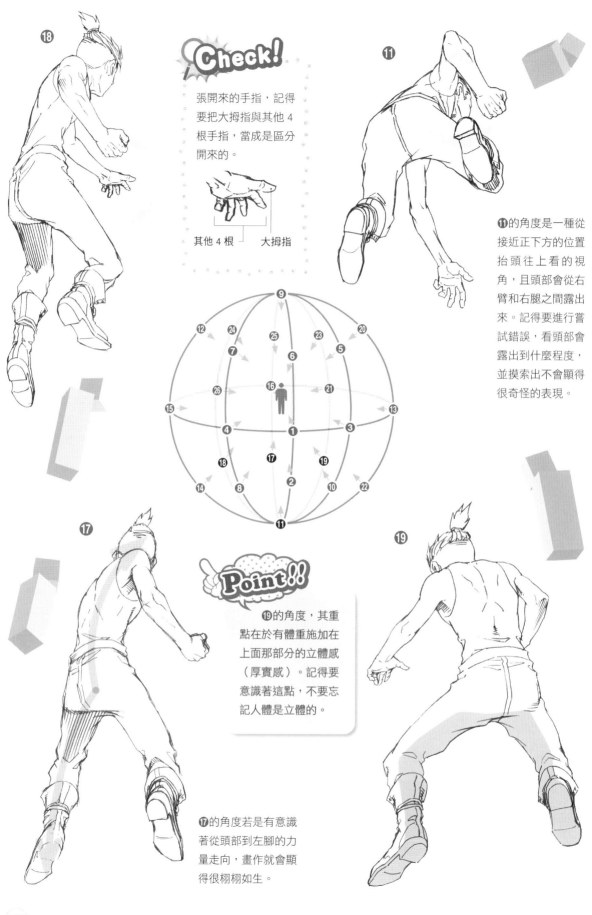

⑪的角度是一種從
接近正下方的位置
抬頭往上看的視
角，且頭部會從右
臂和右腿之間露出
來。記得要進行嘗
試錯誤，看頭部會
露出到什麼程度，
並摸索出不會顯得
很奇怪的表現。

**Point!!**

⑲的角度，其重
點在於有體重施加在
上面那部分的立體感
（厚實感）。記得要
意識著這點，不要忘
記人體是立體的。

⑰的角度若是有意識
著從頭部到左腳的力
量走向，畫作就會顯
得很栩栩如生。

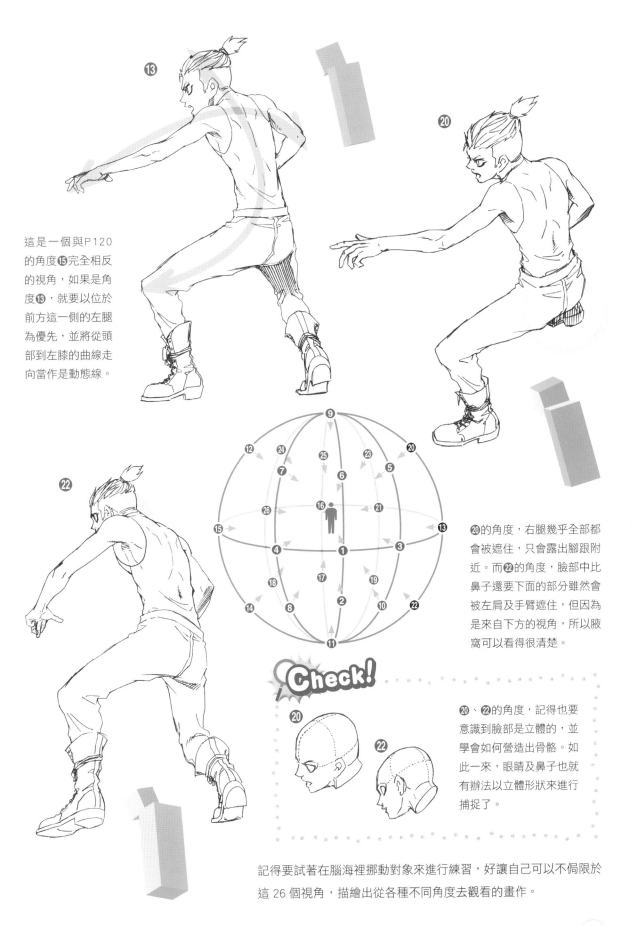

⓭

這是一個與P120的角度⓯完全相反的視角，如果是角度⓭，就要以位於前方這一側的左腿為優先，並將從頭部到左膝的曲線走向當作是動態線。

⓴

㉒

⓴的角度，右腿幾乎全部都會被遮住，只會露出腳跟附近。而㉒的角度，臉部中比鼻子還要下面的部分雖然會被左肩及手臂遮住，但因為是來自下方的視角，所以腋窩可以看得很清楚。

Check!

⓴

㉒

⓴、㉒的角度，記得也要意識到臉部是立體的，並學會如何營造出骨骼。如此一來，眼睛及鼻子也就有辦法以立體形狀來進行捕捉了。

記得要試著在腦海裡挪動對象來進行練習，好讓自己可以不侷限於這26個視角，描繪出從各種不同角度去觀看的畫作。

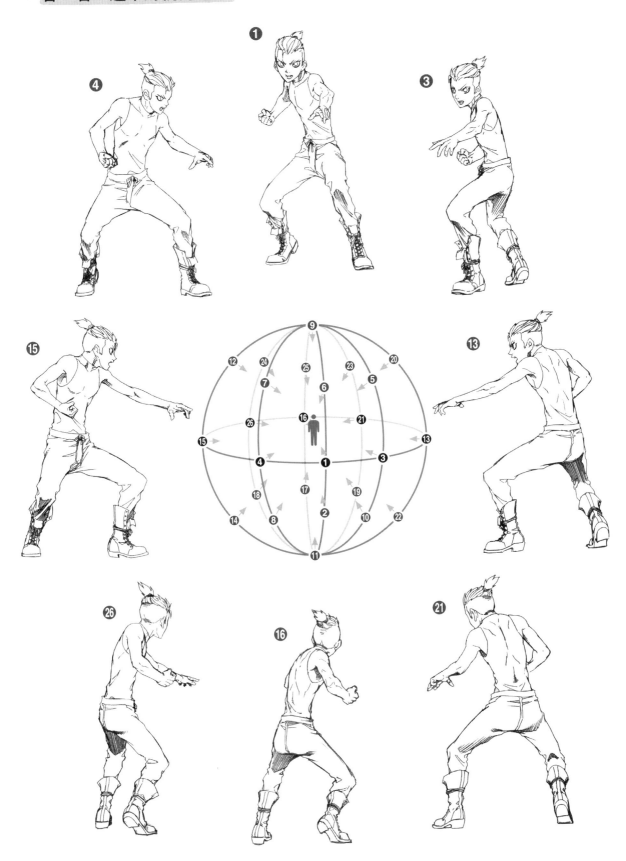

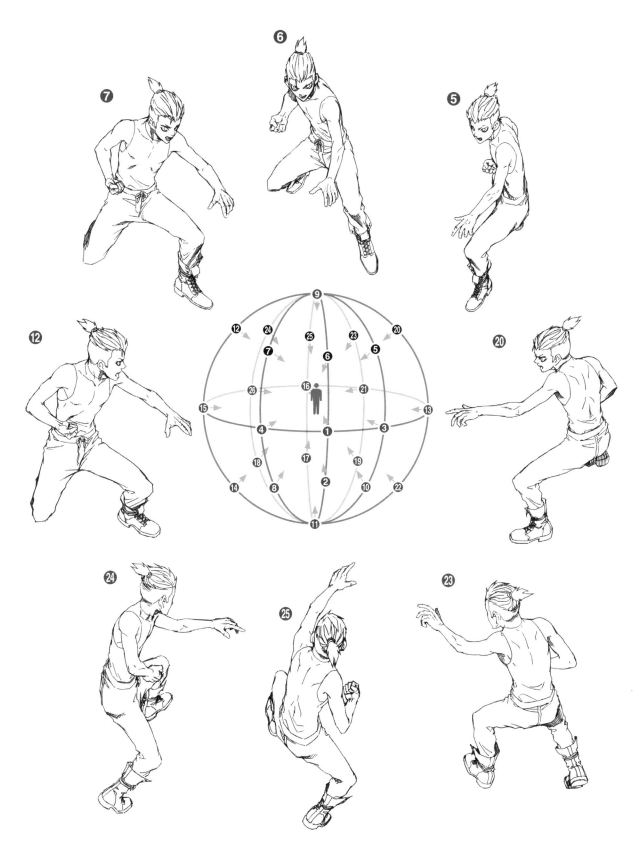

要把握畫面是從哪個角度去觀看的，然後一面在腦袋裡以立體形狀進行思考，一面將其描繪出來。記得要根據構想及想要展現出來的事物，來選擇最合適的視角。

# *04* 將想要傳達的意圖表現出來的「構圖」

描繪一幅畫時，就算只是稍微改變了創作題材的大小與位置，印象還是會有所變化。在這章節中，我們來看看那些用來表現描繪者想要傳達的意圖時很有效果的「構圖」。

## 活用動作的各式各樣構圖

這裡會伴隨著一些範例作品，來解說用來表現人物情感、關係性及場面意圖的構圖捕捉方法。首先請看一下下方這張範例作品。

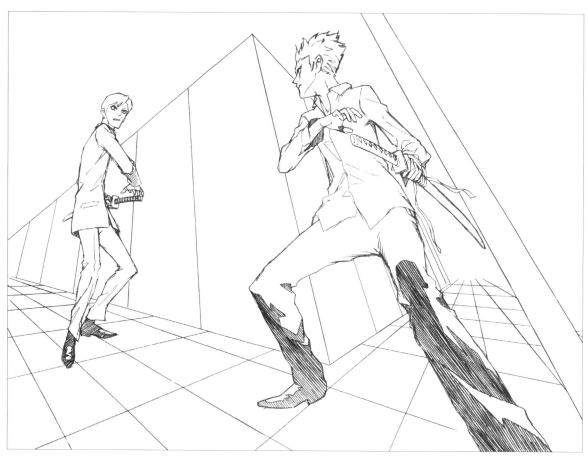

空間窄　空間寬

上圖，是一張使用廣角表現所描繪出來的範例作品。這張範例作品透過刻意讓左腿超出至畫面之外，使左腿沒有完整容納在畫面裡，讓畫作擁有具有魄力的透視效果。將位於前方這一側的人物配置在靠近中央的地方，就可以傳達出主軸是這個人物。此外，透過縮小後方這一側的人物其後面的空間，也可以讓人感受到這個人物正被逼到了困境。

右圖是一張朝著人物奔跑方向加上透視效果後的範例作品。這是一種在人物前方營造出一個巨大空間，並將廣大的競技場和開闊的天空，展現得像是跟人物同等大小一樣的構圖。

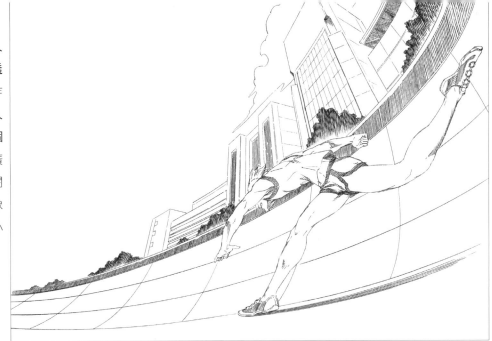

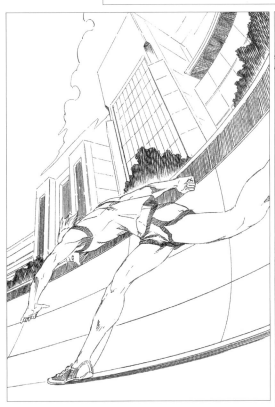

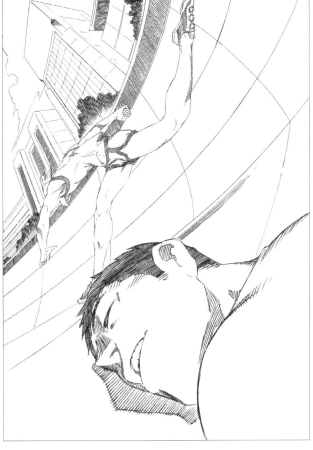

上圖是將人物配置在中央，很普遍的構圖。重點就在於沒有將其中一隻腳完整容納在畫面裡，如此一來，畫面能夠讓人感受到氣勢、魄力及巨大感，就會比將整體人物都容納進來還要更加明顯。而且，超出至畫面之外的部分，也可以引發觀看者的許多想像。另一方面，右圖則是透過追加描繪一名倒在下方的人物，令畫作變成很專心跑離現場的印象。同時，因為有用特寫將倒下來的人物容納在畫面裡，所以視線會受到誘導，使倒下來的人物變成畫面的主要重點，並令在奔跑的人物其印象淡化了下來。

## ● 背景和動態線的搭配組合方法

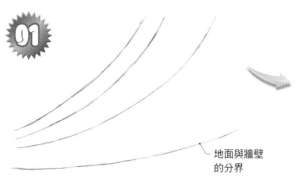

地面與牆壁
的分界

這裡要來按照順序解說 P127 上圖範例作品的描
繪過程。首先要思考背景的走向，然後試著畫出
參考基準的輔助線。

如果是這張範例作品，最下面的
線條就會是地面與牆壁的分界。

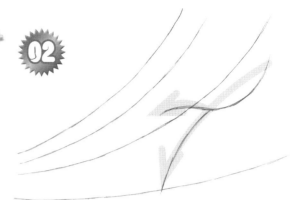

接著，畫上人物的動態線。因為無法正確捕捉出頭部
與手臂的位置，所以記得要先一面思考軀幹和腿部的
位置，一面畫出線條。

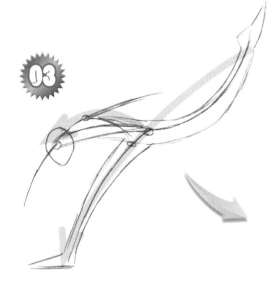

比起背景，在這裡要先進行人
物的作畫。記得配合動態線來
畫上骨架草圖，並確定肩膀的
位置。

要像是在維持朝向前方這
個走向的身體平衡一樣，
大膽地讓右臂和左腿揮向
後面。

**Point!!**

因為肩膀及手臂會像是橫穿
一樣，將頭部給遮住，所以重點
就在於在描繪手臂之前，要在骨
架草圖的階段就先抓好頭部的位
置與形體。

**05** 素體完成後，就回到整體的構圖。

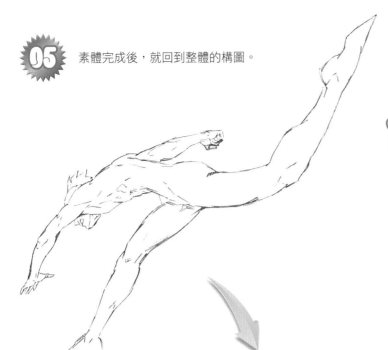

**Point!!**

因為有讓左腿大大地揮舞起來，所以左腳的底部會完全朝向上方。此外，因為這次是一名全速全力在奔跑的人物，所以是畫成了一個前傾程度相當明顯的姿勢。手肘描繪時要配合動態線的走向，不要彎得太多。

**Check!**

即便是四角形的東西，如高樓大廈等等，還是要配合輔助線，用曲線描繪出來。因為會帶有相當明顯的透視效果，所以在思考時記得越往上方及左方，事物就會變得越小這個重點。

**06**

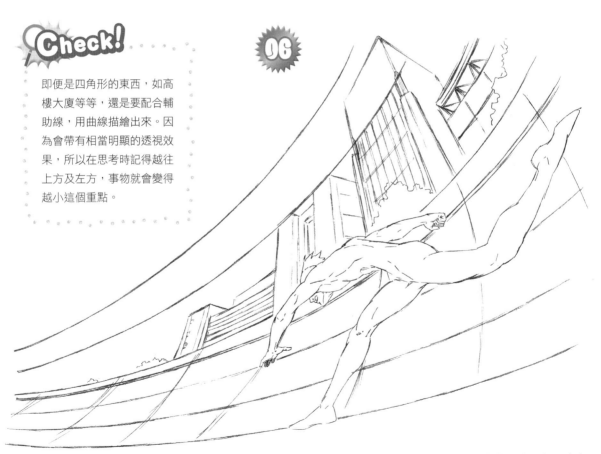

配合最一開始畫出來的輔助線，將背景的骨架圖畫上去。隨後刪除多餘的線條並進行清稿後，作畫就完成了（請參考 P127 上圖）。

## 以動態線為原型用數名人物來構成畫面

動態線不只可以用來表現人物的動作，用來當成作為捕捉描寫人物方面的畫作走向時，也是很有效的。描繪數名人物時，如果要很均衡地配置人物來完成一幅畫，一開始可以運用動態線來推敲構想，並進行簡單的思考。

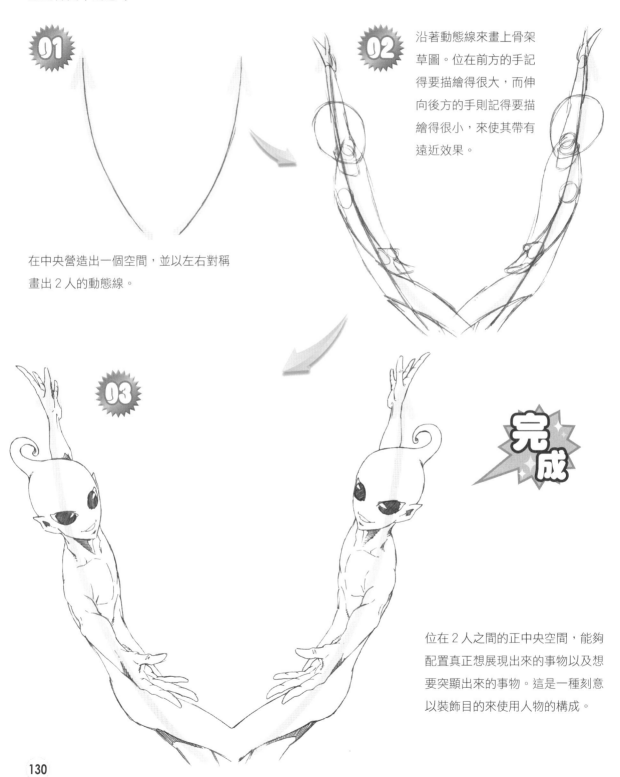

**01**

在中央營造出一個空間，並以左右對稱畫出 2 人的動態線。

**02** 沿著動態線來畫上骨架草圖。位在前方的手記得要描繪得很大，而伸向後方的手則記得要描繪得很小，來使其帶有遠近效果。

**03**

**完成**

位在 2 人之間的正中央空間，能夠配置真正想展現出來的事物以及想要突顯出來的事物。這是一種刻意以裝飾目的來使用人物的構成。

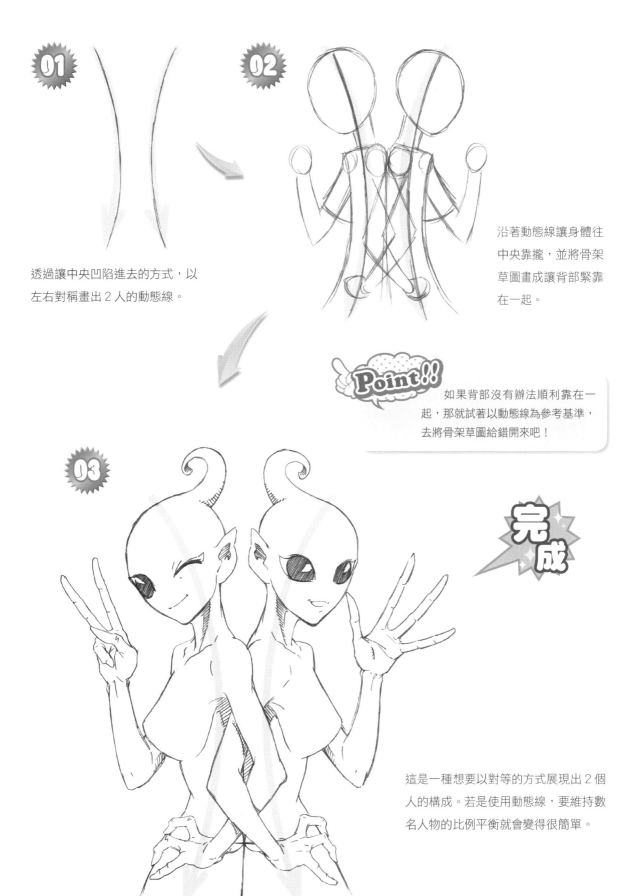

透過讓中央凹陷進去的方式，以左右對稱畫出 2 人的動態線。

沿著動態線讓身體往中央靠攏，並將骨架草圖畫成讓背部緊靠在一起。

**Point!!**

如果背部沒有辦法順利靠在一起，那就試著以動態線為參考基準，去將骨架草圖給錯開來吧！

**完成**

這是一種想要以對等的方式展現出 2 個人的構成。若是使用動態線，要維持數名人物的比例平衡就會變得很簡單。

**01**

勾玉的形狀

這個構圖是以勾玉的形狀來配置人物，並從正上方去捕捉橫臥的人。首先要描繪出距離感很難捕捉的 2 人頭部骨架圖，並以該處為起點畫出身體和腿部的動態線。

**02**

畫上身體的骨架草圖，並從肩膀的位置畫出手臂的骨架圖。這次選擇了讓手臂纏繞在彼此頭部上的形式，畫成一個很複雜的姿勢。

**03**

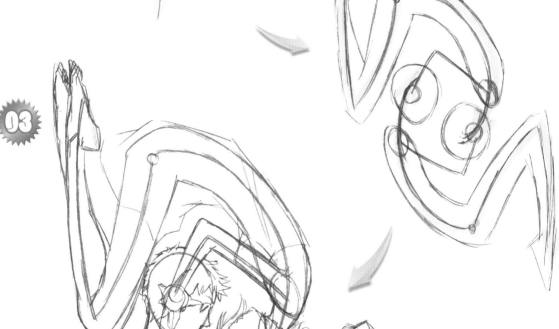

將腿部稍微錯開，調整成可以看見雙腿。此外，也有思考了手指的張開程度，好讓形象圖變成是將手輕輕放在頭部上。

**Point!!**

記得要意識著這是來自正上方的視點。手部越往指尖，看上去就會越小。

**04** 這是一種以對等的方式展現出 2 個人，同時還給人一股「只屬於 2 人的世界」這種封閉形象的構成。這種構成會讓觀看者去想像人物之間的關係性。

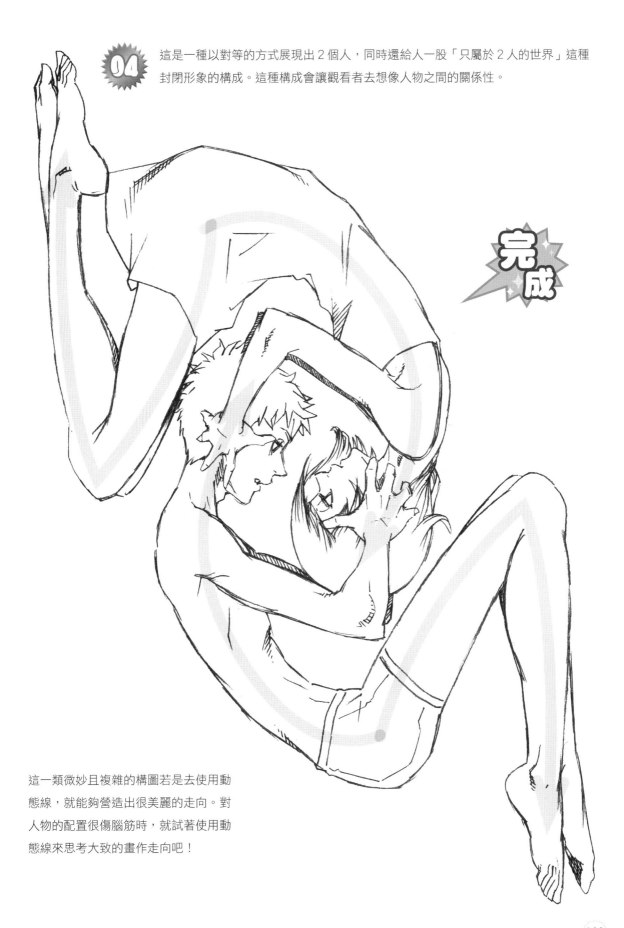

完成

這一類微妙且複雜的構圖若是去使用動態線，就能夠營造出很美麗的走向。對人物的配置很傷腦筋時，就試著使用動態線來思考大致的畫作走向吧！

## ● 建構多人的構圖吧！

就算是一個多人的插畫構圖，只要使用構圖的動態線就可以很流暢地建構出來。

這次為了畫成那種將人物配置在圓形上的
構圖，使用橢圓形畫出構圖的動態線。

想像一個俯視視角的透視效果，然後將動態線畫在希
望配置人物的位置上。如果是這張範例作品，消失點
會變成只有下方而已。

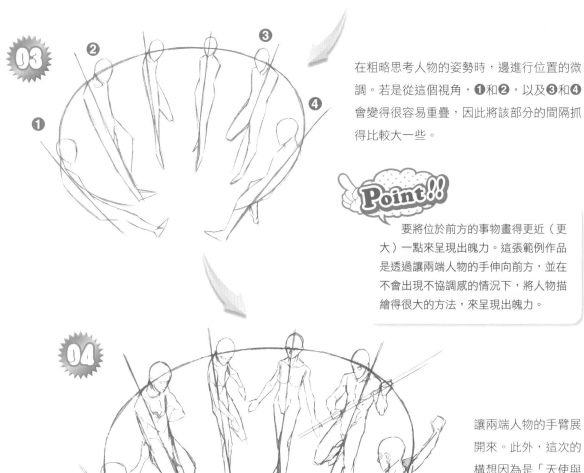

在粗略思考人物的姿勢時，邊進行位置的微
調。若是從這個視角，❶和❷，以及❸和❹
會變得很容易重疊，因此將該部分的間隔抓
得比較大一些。

### Point!!

要將位於前方的事物畫得更近（更
大）一點來呈現出魄力。這張範例作品
是透過讓兩端人物的手伸向前方，並在
不會出現不協調感的情況下，將人物描
繪得很大的方法，來呈現出魄力。

讓兩端人物的手臂展
開來。此外，這次的
構想因為是「天使與
惡魔的聚會」，所以
也有確保了翅膀的描
繪空間。

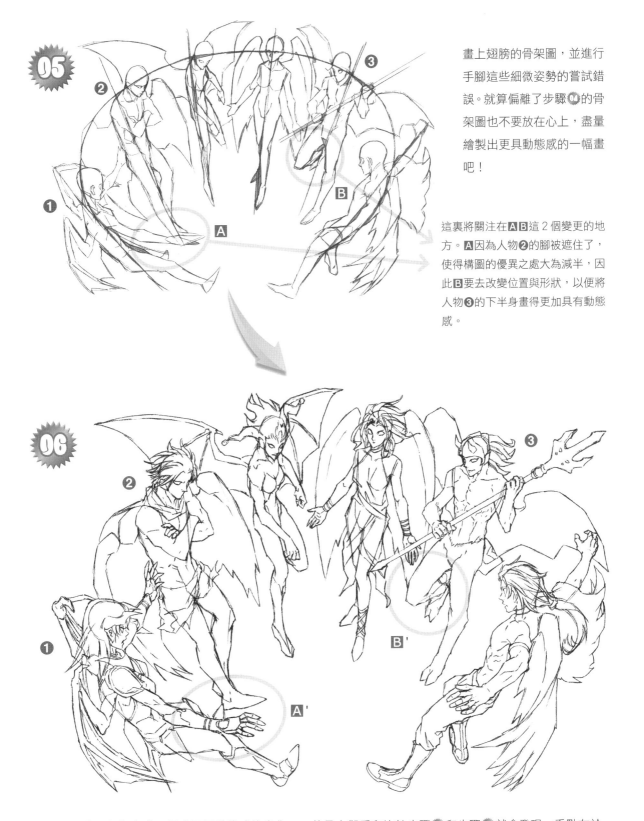

畫上翅膀的骨架圖,並進行
手腳這些細微姿勢的嘗試錯
誤。就算偏離了步驟❶的骨
架圖也不要放在心上,盡量
繪製出更具動態感的一幅畫
吧!

這裡將關注在Ａ B這2個變更的地
方。Ａ因為人物❷的腳被遮住了,
使得構圖的優異之處大為減半,因
此B要去改變位置與形狀,以便將
人物❸的下半身畫得更加具有動態
感。

修正細部畫成一幅「更具動態感的畫作」。若是去觀看和比較步驟05和步驟06就會發現,重點在於
Ａ'雖然露出了人物❷的腳,但卻沒有完全遮住人物❶的左膝、左腳這一點。而B'則是能夠透過讓人
物❸的右腳稍微往前探出,讓觀看者想到把腳放下來的這個動作,並讓腦袋產生一種動態的錯覺。
整理好線條並完成畫作,請參考P105下圖。

# 用動態線展現得「更具動態感」

　　也有一種方法是之後才畫出動態線將姿勢修正，描繪得「更具動態感」。將人物角色描繪出來後，才發現變成一種感覺不到動作感的姿勢……當有這種困擾的時候，這個方法就會很有效。

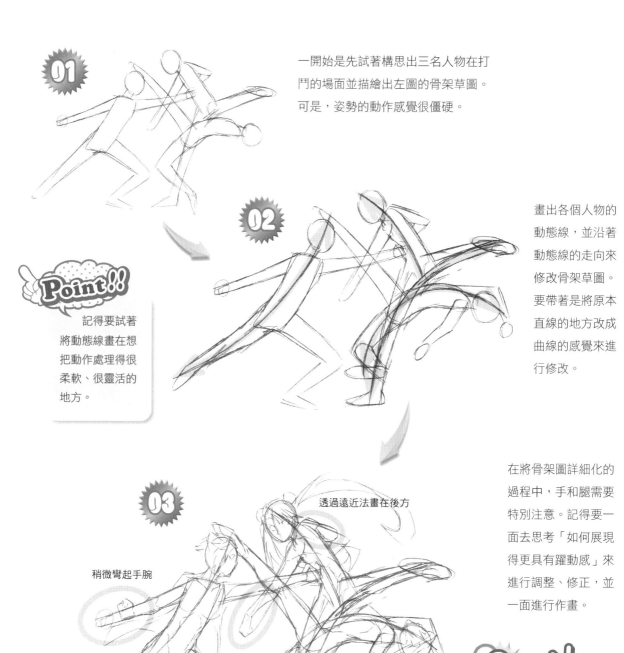

一開始是先試著構思出三名人物在打鬥的場面並描繪出左圖的骨架草圖。可是，姿勢的動作感覺很僵硬。

畫出各個人物的動態線，並沿著動態線的走向來修改骨架草圖。要帶著是將原本直線的地方改成曲線的感覺來進行修改。

**Point!!**
記得要試著將動態線畫在想把動作處理得很柔軟、很靈活的地方。

透過遠近法畫在後方

稍微彎起手腕

張開手指

讓腳尖浮起來

在將骨架圖詳細化的過程中，手和腿需要特別注意。記得要一面去思考「如何展現得更具有躍動感」來進行調整、修正，並一面進行作畫。

**Check!**
光是沒有出力的手指有張開來，躍動感就會所有不同。

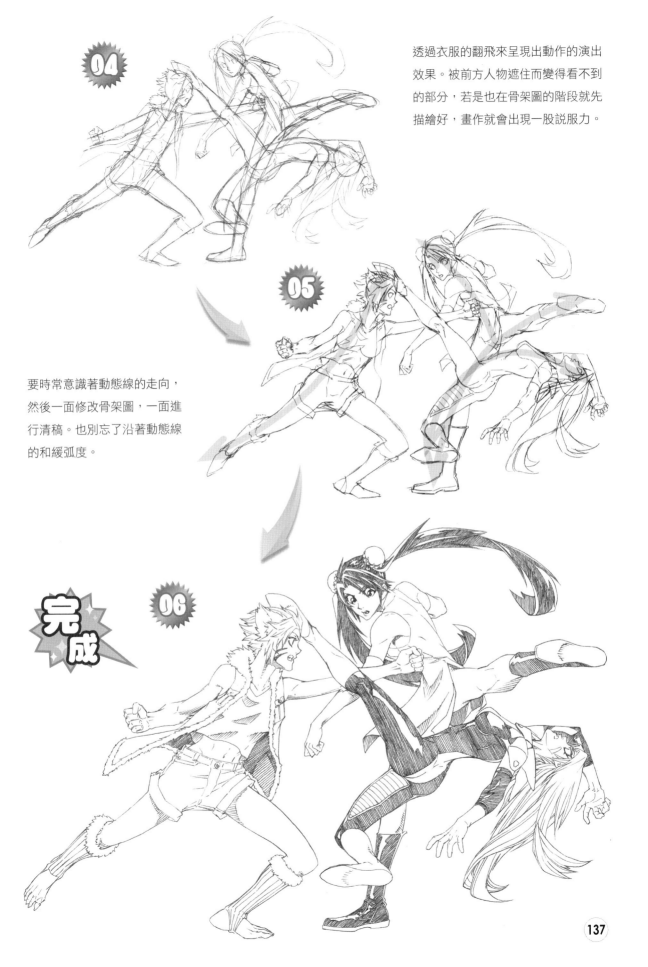

透過衣服的翻飛來呈現出動作的演出效果。被前方人物遮住而變得看不到的部分，若是也在骨架圖的階段就先描繪好，畫作就會出現一股說服力。

要時常意識著動態線的走向，然後一面修改骨架圖，一面進行清稿。也別忘了沿著動態線的和緩弧度。

# 實際作畫 ❸　運用動態線的範例

　　像 P136 ～ P137 那樣，在畫出動態線之前，要先思考一幅多人插畫的構成，並運用「之後才用動態線來展現」的方法，畫成「更具動態感的姿勢」。這裡我們就來看看實際的作畫過程吧！

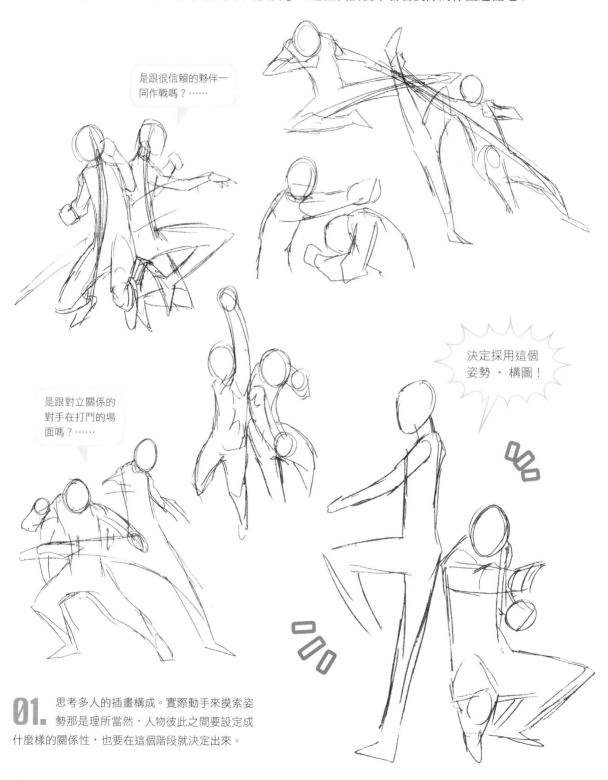

是跟很信賴的夥伴一同作戰嗎？……

決定採用這個姿勢・構圖！

是跟對立關係的對手在打鬥的場面嗎？……

**01.** 思考多人的插畫構成。實際動手來摸索姿勢那是理所當然，人物彼此之間要設定成什麼樣的關係性，也要在這個階段就決定出來。

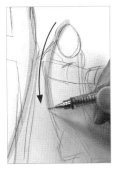

各個人物各畫
出1條動態線

**02.** 因為姿勢很僵硬，所以畫出了動態線。接下來我們就來把動作修正到很靈活吧！

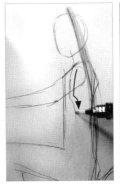
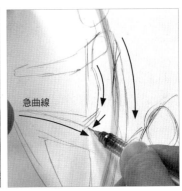

急曲線

**03.** 以沿著動態線呈現一個弧度的方式來描繪出上半身。這裡將大腿的線條畫成了急曲線，然後修改了上半身和下半身的分界。

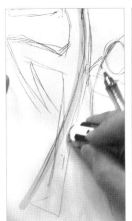
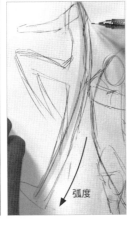

弧度

**04.** 將原本很筆直的腿部，修改成像是沿著動態線的弧度一樣。記得要暫時將人體結構趕出腦袋之外，這點很重要。

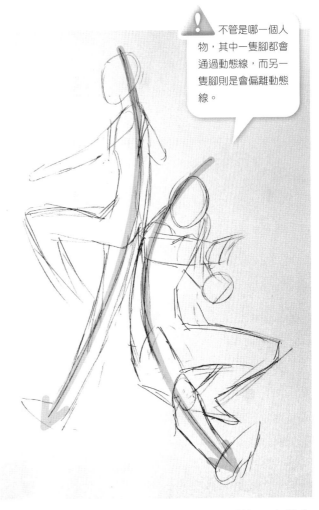

⚠ 不管是哪一個人物，其中一隻腳都會通過動態線，而另一隻腳則是會偏離動態線。

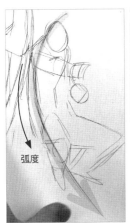
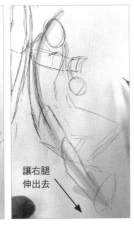

弧度

讓右腿伸出去

**05.** 透過讓上半身的走向呈現一個弧度，並讓右腿伸出去使人體沿著動態線。

**06.** 若是和上一頁的步驟01相比就會一目瞭然，已經變成一個很靈活而且好像要動起來的姿勢了。

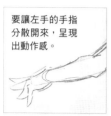

要讓左手的手指
分散開來，呈現
出動作感。

方向

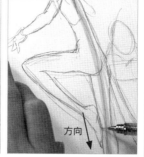

和緩的弧度

**07.** 以動態線的走向為第一優先，一面加上很和緩的弧度，一面進行描繪。若是讓左腳去配合動態線的方向，動態線的走向就會獲得助長。

⚠ 彎起來的左腿雖然偏離了動態線的走向，但重點就只有腳尖要去沿著動態線。

**08.** 跟步驟 **07** 一樣，沿著動態線替上半身及腿部加上一個弧度。如此一來，姿勢就會變得很柔軟，躍動感就會增加。

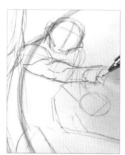

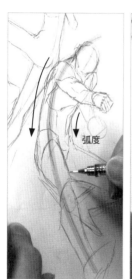

弧度

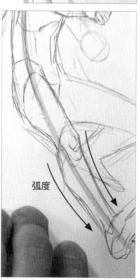

弧度

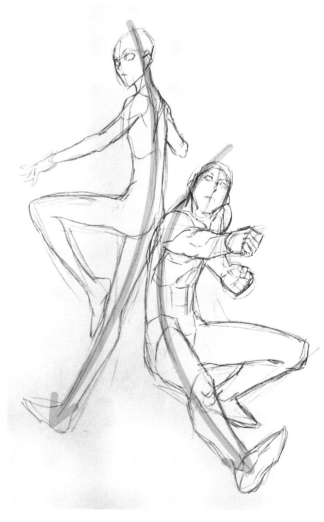

**09.** 後方那一側的手，記得要注意與肩膀之間的連接。描繪時要意識著被身體遮住的手肘等部位。

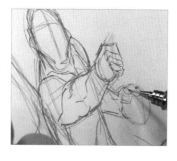

**10.** 素體的骨架圖完成了，接著要用骨架圖將頭髮及衣服畫上去。

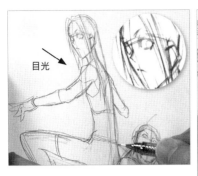

目光

**11.** 透過讓目光朝向另一名人物的方式，將眼眸的骨架圖描繪上去。

加入衣服的骨架圖

目光

**12.** 透過讓目光朝向背後，並讓嘴巴張開的方式來進行作畫。

若是讓目光朝向彼此，那種在一同作戰的感覺就會提升。

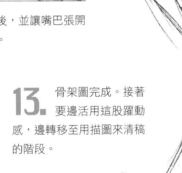

**13.** 骨架圖完成。接著要邊活用這股躍動感，邊轉移至用描圖來清稿的階段。

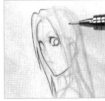

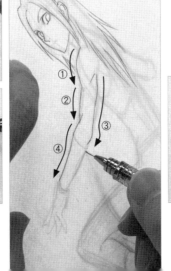

① ② ③ ④

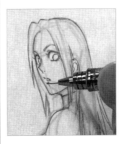

**14.** 從女性角色的臉部、頭髮及右臂開始進行清稿。這裡也與步驟 **12** 一樣，要讓嘴巴稍微張開，替表情呈現出動作感。

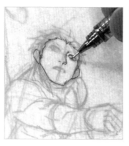  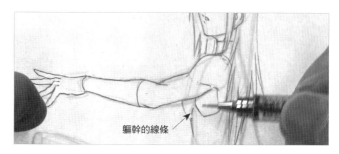

**15.** 進行男性角色臉部周圍的作畫。眼睛線條若是很粗又很模糊，印象會有所弱化，因此要用很鋒利的細線條來描繪得很濃郁。

**16.** 進行女性角色上半身的作畫。因為是一種軀幹看上去會比乳房還要在前方的視角，所以要稍微將軀幹的線條畫在與乳房之間的分界上。

軀幹的線條

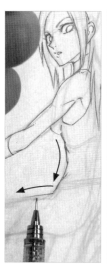 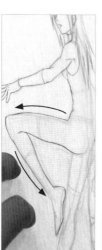   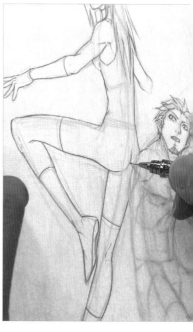

**17.** 留下協調感的和緩弧度，並從上半身往下半身將線條畫上。重點在於骨架圖線條重疊了好幾層的部分，要一面挑選最好的線條，一面進一步地反覆修改來進行清稿。

 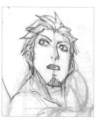

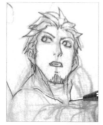

**18.** 一面思考可以看見的角度，與頭部之間的連接，一面將男性角色的肩膀及鎖骨描繪上去。

**19.** 透過故意在女性角色的髮梢上加入一些分散開來的線條，表現出真實的頭髮。

x

**20.** 將男性角色的右手，從拳頭變更成了布。可是，還是稍微不太能接受。因此決定在最後的調整（透寫台關掉電源後）時，再去重新思考。

 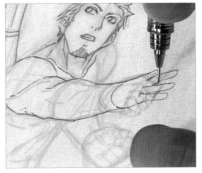 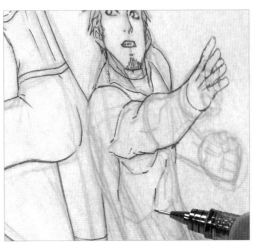

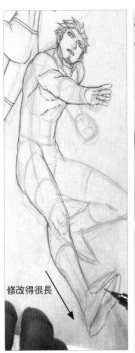 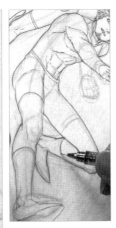

修改得很長

**21.** 將右腿修改並描繪得稍微長一點。這是為了進一步強調動態線的走向及強調躍動感。作畫到下半身後，需描繪出位於後方的左手。

本書是以鉛筆來進行範例作品的作畫。在上主線時，記得要替線條加上強弱，將線稿表現得栩栩如生！

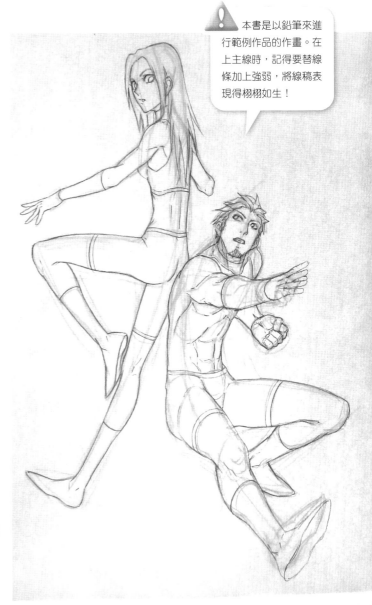

**22.** 線稿幾乎完成了。這時關掉透寫台的電源，並進入最後的調整以及收尾修飾。

**23.** 透過讓手指分散開來的方式,修改在步驟 20 時原本不太能接受的右手。

**24.** 如此一來線稿就完成了。過程中需不斷進行修改,直到可以接受為止。

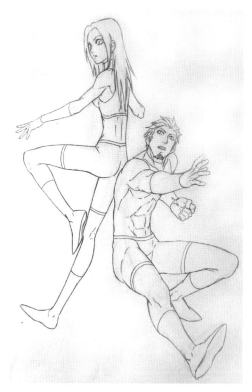

**25.** 腋下、大腿、膝蓋背面這些地方要跟 P62 一樣,加上最低限度的陰影。

 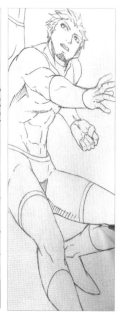  

**26.** 記得要意識著手臂及腿部的伸出方向,畫上陰影斜線。如此一來,立體感和躍動感就會有所提升。

**27.** 頭髮的髮際線也別忘了畫上斜線。

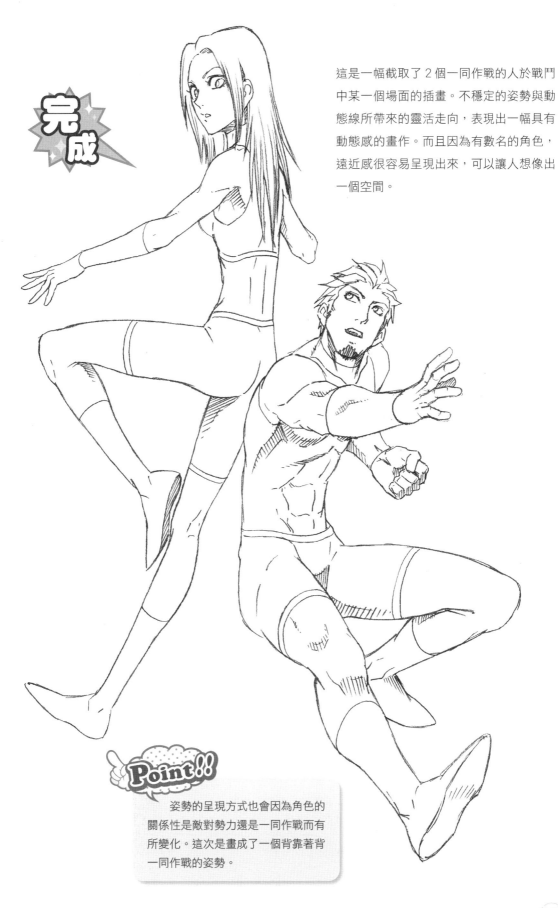

完成

這是一幅截取了 2 個一同作戰的人於戰鬥中某一個場面的插畫。不穩定的姿勢與動態線所帶來的靈活走向，表現出一幅具有動態感的畫作。而且因為有數名的角色，遠近感很容易呈現出來，可以讓人想像出一個空間。

Point!!

姿勢的呈現方式也會因為角色的關係性是敵對勢力還是一同作戰而有所變化。這次是畫成了一個背靠著背一同作戰的姿勢。

# 05 可以助長躍動感的「衣服」動作

這裡要來解說一些用來將人物展現得更具有躍動感的「衣服」動作。

右圖是一個手撐在地上的姿勢。這張圖透過了讓斗篷敞開，將很難呈現出躍動感的地方呈現出了動作感。這裡雖然是一件有剪口的斗篷，但是拿掉剪口，畫成完整的圓形也是ＯＫ的。

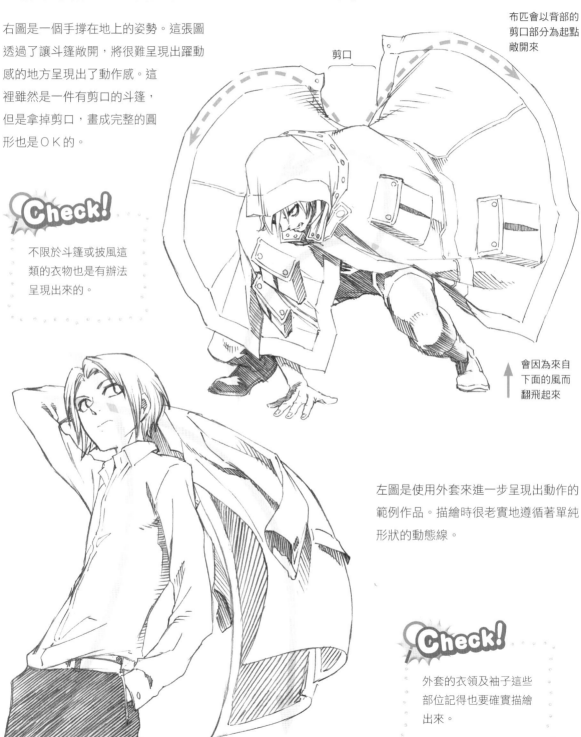

布匹會以背部的剪口部分為起點敞開來

剪口

會因為來自下面的風而翻飛起來

**Check!**

不限於斗篷或披風這類的衣物也是有辦法呈現出來的。

左圖是使用外套來進一步呈現出動作的範例作品。描繪時很老實地遵循著單純形狀的動態線。

**Check!**

外套的衣領及袖子這些部位記得也要確實描繪出來。

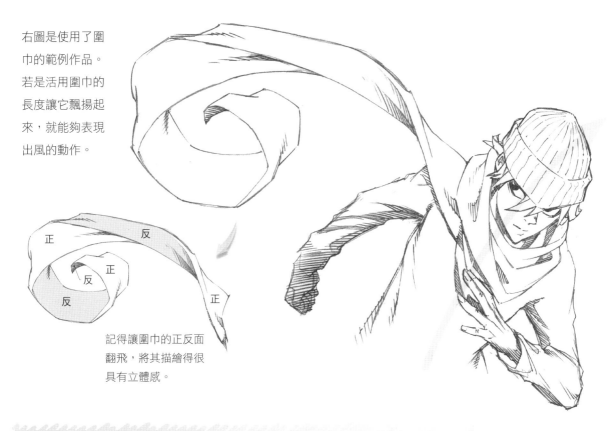

右圖是使用了圍巾的範例作品。若是活用圍巾的長度讓它飄揚起來，就能夠表現出風的動作。

正 反 正 反 反 正

記得讓圍巾的正反面翻飛，將其描繪得很具有立體感。

## 衣服下襬翻飛的方法

為了很有效果地描繪出衣服的動作，這裡將按照順序來解說可以讓上衣下襬翻飛得很自然的方法。

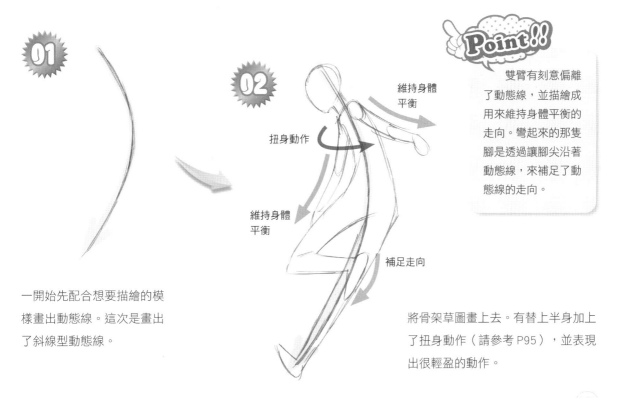

**01**

一開始先配合想要描繪的模樣畫出動態線。這次是畫出了斜線型動態線。

**02**

扭身動作

維持身體平衡

維持身體平衡

補足走向

將骨架草圖畫上去。有替上半身加上了扭身動作（請參考P95），並表現出很輕盈的動作。

**Point!!**

雙臂有刻意偏離了動態線，並描繪成用來維持身體平衡的走向。彎起來的那隻腳是透過讓腳尖沿著動態線，來補足了動態線的走向。

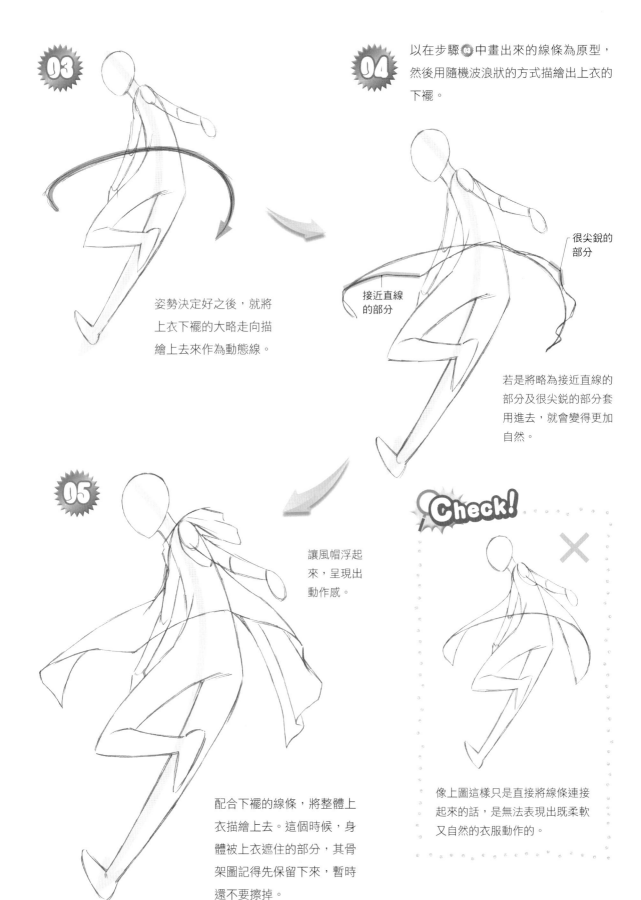

**03**

姿勢決定好之後，就將上衣下襬的大略走向描繪上去來作為動態線。

**04**
以在步驟 03 中畫出來的線條為原型，然後用隨機波浪狀的方式描繪出上衣的下襬。

很尖銳的部分

接近直線的部分

若是將略為接近直線的部分及很尖銳的部分套用進去，就會變得更加自然。

**05**

讓風帽浮起來，呈現出動作感。

配合下襬的線條，將整體上衣描繪上去。這個時候，身體被上衣遮住的部分，其骨架圖記得先保留下來，暫時還不要擦掉。

**Check!**

×

像上圖這樣只是直接將線條連接起來的話，是無法表現出既柔軟又自然的衣服動作的。

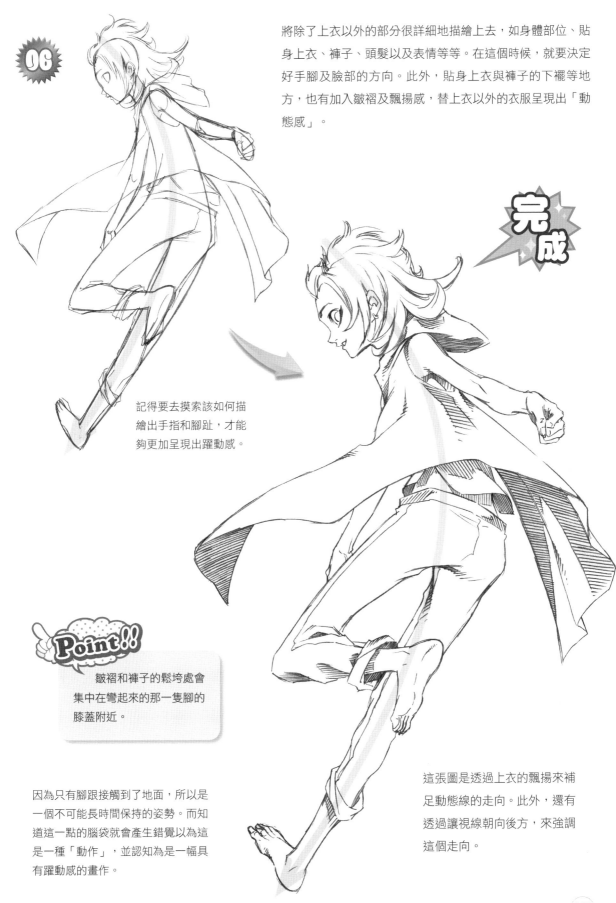

**06**

將除了上衣以外的部分很詳細地描繪上去，如身體部位、貼身上衣、褲子、頭髮以及表情等等。在這個時候，就要決定好手腳及臉部的方向。此外，貼身上衣與褲子的下襬等地方，也有加入皺褶及飄揚感，替上衣以外的衣服呈現出「動態感」。

**完成**

記得要去摸索該如何描繪出手指和腳趾，才能夠更加呈現出躍動感。

**Point!!**

皺褶和褲子的鬆垮處會集中在彎起來的那一隻腳的膝蓋附近。

因為只有腳跟接觸到了地面，所以是一個不可能長時間保持的姿勢。而知道這一點的腦袋就會產生錯覺以為這是一種「動作」，並認知為是一幅具有躍動感的畫作。

這張圖是透過上衣的飄揚來補足動態線的走向。此外，還有透過讓視線朝向後方，來強調這個走向。

# 描繪皺褶的重點

在這裡要來解說皺褶描繪方法的基本要領。替運用了動態線的畫作加上一些衣服的皺褶表現，來提升躍動感與立體感吧！

## ● 基本的皺褶種類

皺褶大致分為「凹折皺褶」「拉扯皺褶」「鬆垮皺褶」這3種種類。只要能夠順利描繪出基本的皺褶，一幅畫就會出現一股立體感和質感。

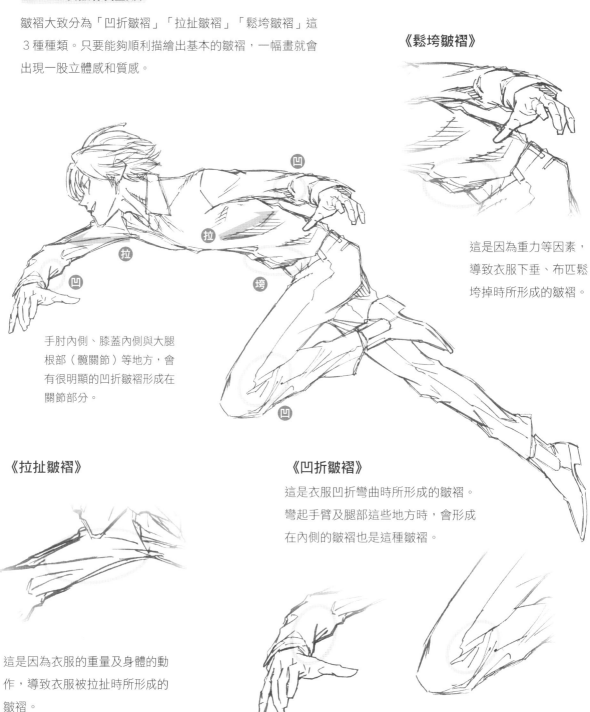

**《鬆垮皺褶》**

這是因為重力等因素，導致衣服下垂、布匹鬆垮掉時所形成的皺褶。

手肘內側、膝蓋內側與大腿根部（髖關節）等地方，會有很明顯的凹折皺褶形成在關節部分。

**《拉扯皺褶》**

這是因為衣服的重量及身體的動作，導致衣服被拉扯時所形成的皺褶。

**《凹折皺褶》**

這是衣服凹折彎曲時所形成的皺褶。彎起手臂及腿部這些地方時，會形成在內側的皺褶也是這種皺褶。

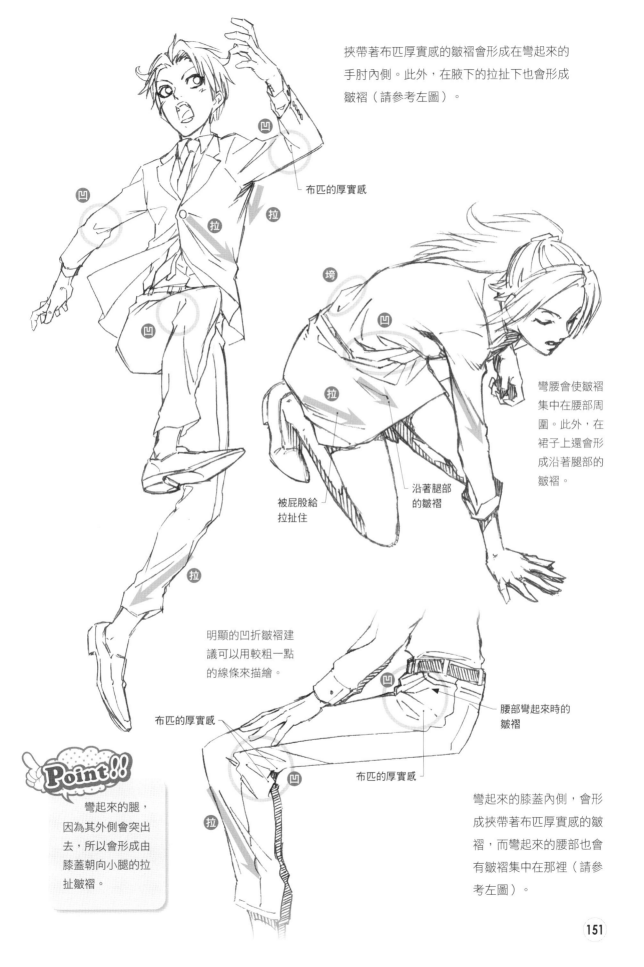

挾帶著布匹厚實感的皺褶會形成在彎起來的手肘內側。此外，在腋下的拉扯下也會形成皺褶（請參考左圖）。

凹

凹

凹

凹

拉

拉

布匹的厚實感

墧

凹

拉

被屁股給拉扯住

沿著腿部的皺褶

彎腰會使皺褶集中在腰部周圍。此外，在裙子上還會形成沿著腿部的皺褶。

拉

明顯的凹折皺褶建議可以用較粗一點的線條來描繪。

凹

凹

腰部彎起來時的皺褶

布匹的厚實感

布匹的厚實感

拉

**Point!!**

彎起來的腿，因為其外側會突出去，所以會形成由膝蓋朝向小腿的拉扯皺褶。

彎起來的膝蓋內側，會形成挾帶著布匹厚實感的皺褶，而彎起來的腰部也會有皺褶集中在那裡（請參考左圖）。

配合用動態線描繪出來的人物動作，有效地描繪出飄揚的「頭髮」，並呈現出更進一步的躍動感吧！

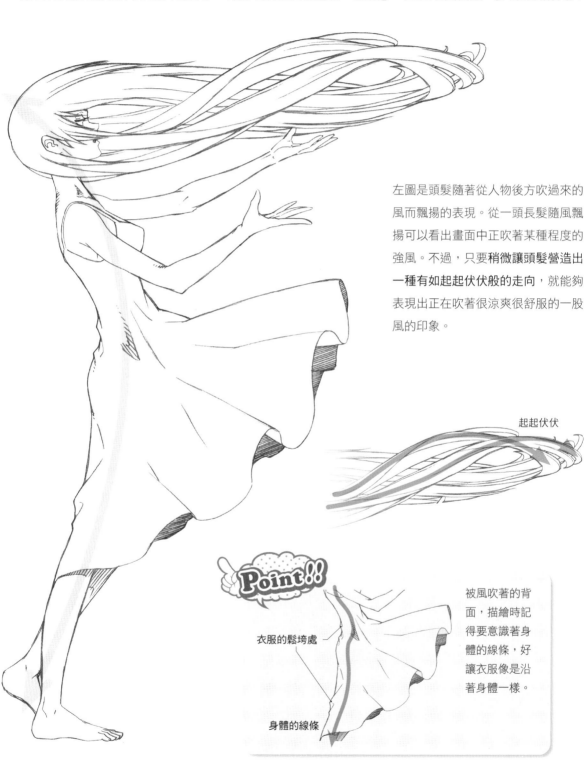

左圖是頭髮隨著從人物後方吹過來的風而飄揚的表現。從一頭長髮隨風飄揚可以看出畫面中正吹著某種程度的強風。不過，只要稍微讓頭髮營造出一種有如起起伏伏般的走向，就能夠表現出正在吹著很涼爽很舒服的一股風的印象。

起起伏伏

Point!!

衣服的鬆垮處

身體的線條

被風吹著的背面，描繪時記得要意識著身體的線條，好讓衣服像是沿著身體一樣。

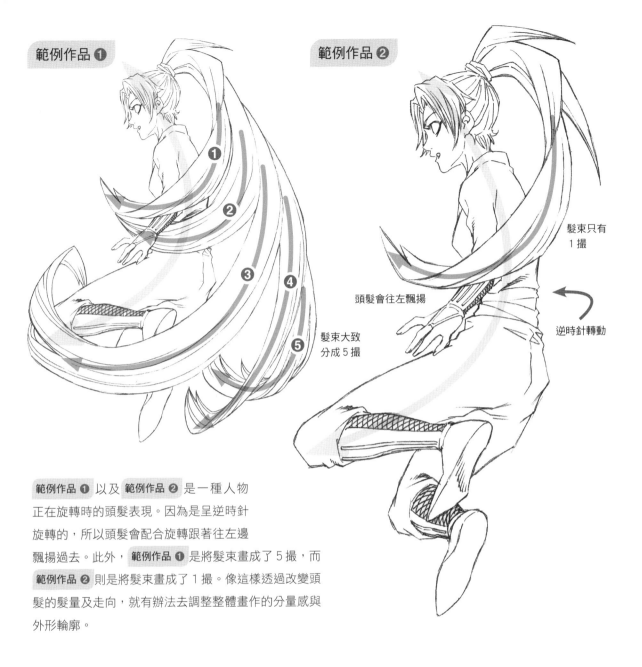

範例作品 **❶** 以及 範例作品 **❷** 是一種人物
正在旋轉時的頭髮表現。因為是呈逆時針
旋轉的，所以頭髮會配合旋轉跟著往左邊
飄揚過去。此外，範例作品 **❶** 是將髮束畫成了5撮，而
範例作品 **❷** 則是將髮束畫成了1撮。像這樣透過改變頭
髮的髮量及走向，就有辦法去調整整體畫作的分量感與
外形輪廓。

圖中標示：
- ❶ 頭髮會往左飄揚
- 髮束大致分成5撮
- 髮束只有1撮
- 逆時針轉動

## 飄揚頭髮的描繪方法

在這裡，我們就來描繪看看那
種朝很多方向亂舞的頭髮吧！只
要學會飄向很多方向的頭髮描繪
方法，那就會有辦法自由自在地
讓頭髮飄揚起來。

**01**

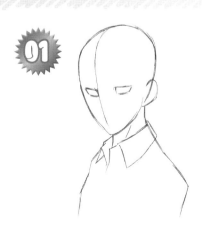

一開始先描繪出骨架草圖。這
個時候，記得一定要在沒有頭
髮的狀態下，將頭部的形體都
先確實描繪出來。

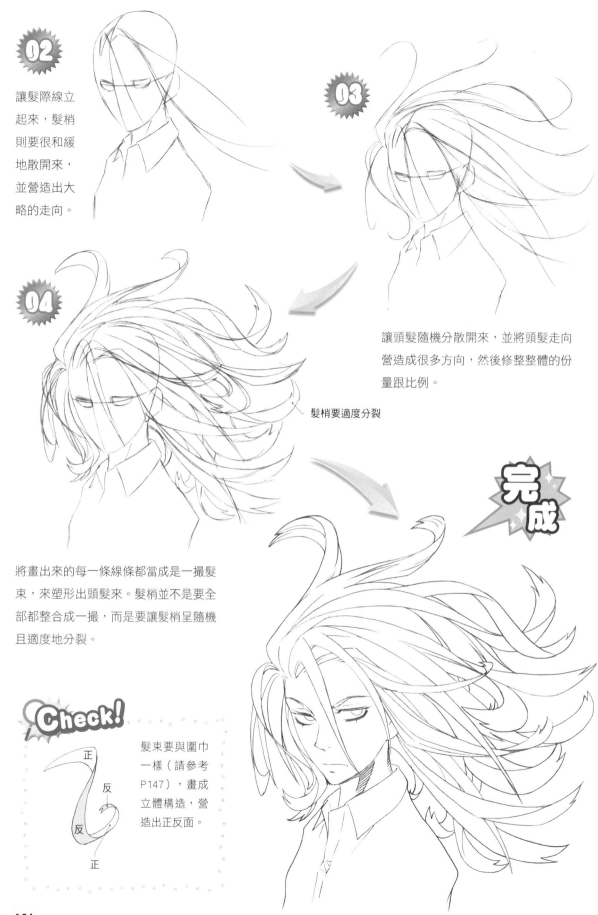

**02**

讓髮際線立起來，髮梢則要很和緩地散開來，並營造出大略的走向。

**03**

讓頭髮隨機分散開來，並將頭髮走向營造成很多方向，然後修整整體的份量跟比例。

髮梢要適度分裂

**04**

將畫出來的每一條線條都當成是一撮髮束，來塑形出頭髮來。髮梢並不是要全部都整合成一撮，而是要讓髮梢呈隨機且適度地分裂。

**完成**

**Check!**

正
反
反
正

髮束要與圍巾一樣（請參考P147），畫成立體構造，營造出正反面。

# 07 將技巧進行搭配組合

將本書中解說過的技巧進行搭配組合，試著描繪出一幅有觀看價值的畫作吧！

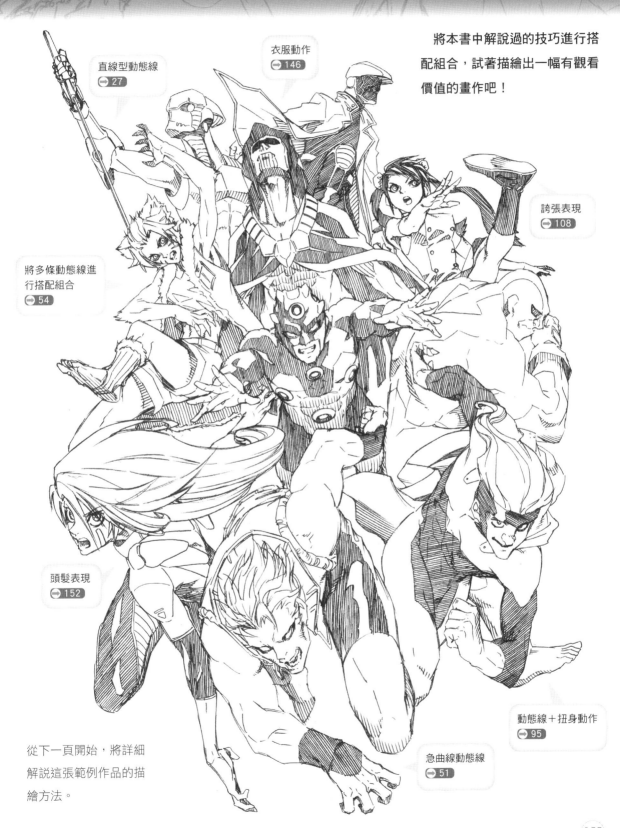

直線型動態線
➡ 27

衣服動作
➡ 146

誇張表現
➡ 108

將多條動態線進行搭配組合
➡ 54

頭髮表現
➡ 152

動態線＋扭身動作
➡ 95

急曲線動態線
➡ 51

從下一頁開始，將詳細解說這張範例作品的描繪方法。

# 集大成──將動態線和演出效果進行搭配組合

上一頁的畫作看上去雖然是一幅人物很多，很複雜很難的畫作，但只要運用本書中所解說過的技巧就有辦法描繪出來。

 一開始先畫出位在中心的1人動態線，然後描繪出骨架草圖。

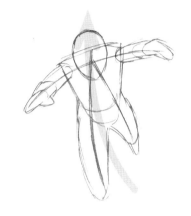

### Point!!

如果要描繪一幅多人的畫作，那要一次就構思出所有人是很困難的，因此記得從描繪1個人開始作畫。

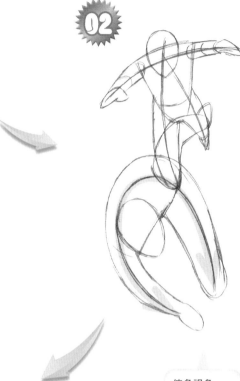

在中央這個人物的前方，畫出1人的急曲線動態線，並在之後描繪出骨架草圖。這個人物是決定用有點俯視視角的角度，將右手到左膝的部分套用在動態線上面。

俯角視角
（俯視視角）
➡ 115

肩膀的位置

這個情況，因為手臂遠離了動態線的走向，所以要先確定肩膀的位置之後，再畫上手臂的骨架圖。

同樣地，構思出奔跑在兩邊的人物，並將骨架草圖描繪出來。在這裡就要先構思並決定好整體構圖到某個程度。這次是決定營造出一個人物配置是從中央呈放射狀朝外奔跑的構圖。

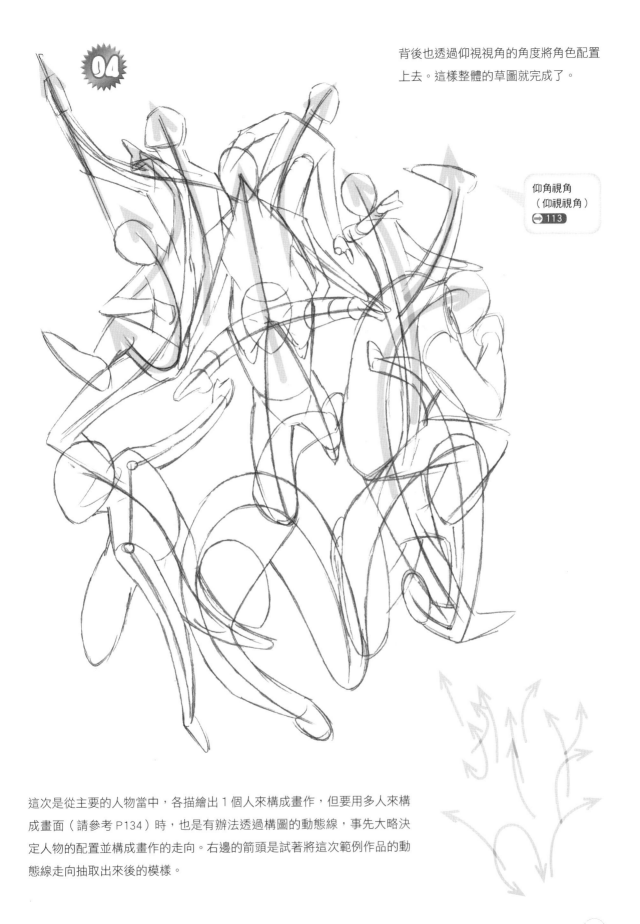

**04** 背後也透過仰視視角的角度將角色配置上去。這樣整體的草圖就完成了。

仰角視角
（仰視視角）
➡113

這次是從主要的人物當中，各描繪出 1 個人來構成畫作，但要用多人來構成畫面（請參考 P134）時，也是有辦法透過構圖的動態線，事先大略決定人物的配置並構成畫作的走向。右邊的箭頭是試著將這次範例作品的動態線走向抽取出來後的模樣。

**05** 將細部描繪上去之後，再利用空著的空間，將頭髮跟披風追加上去，來呈現出「動態」演出效果。完成圖請參考 P155。

讓披風迎風飄揚

讓頭髮隨風搖曳

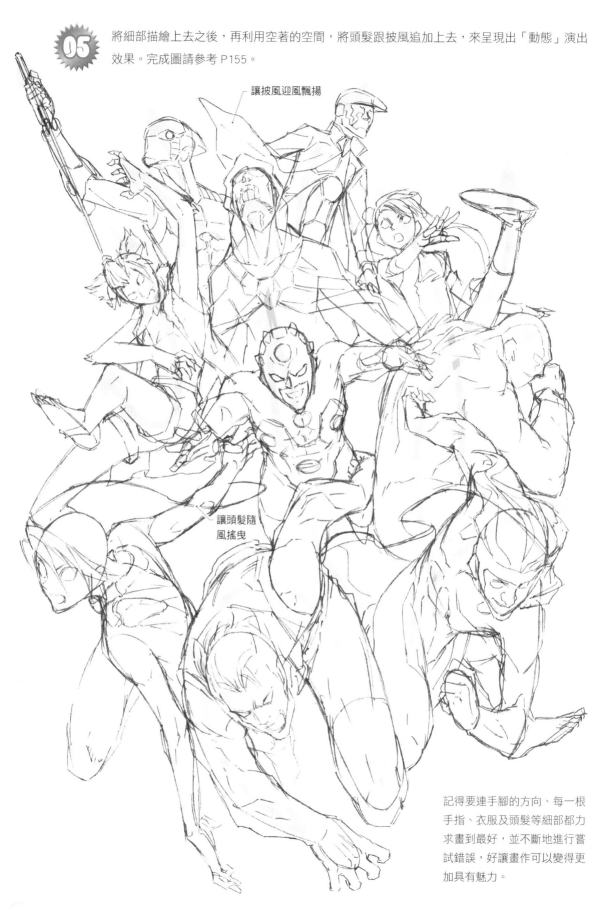

記得要連手腳的方向、每一根手指、衣服及頭髮等細部都力求畫到最好，並不斷地進行嘗試錯誤，好讓畫作可以變得更加具有魅力。

# 後記

各位讀者朋友們，非常感謝你們將本書閱讀到最後。

本書是以動態線為中心，力求「有魅力的動作」的極致所創作出來的一本書，原本就是透過自學方式一路描繪過來的我，在連動態線這個詞都不曉得的情況下，使用了「動線」這個詞，並自以為這是自我流派。

而委託我執筆本書的編輯及出版社的各位前輩們，卻告訴我「那叫做『動態線』，在美國等國家是一種很普遍的技巧唷！」，隨著重新學習這項技法，我僥倖獲得了將這項技法當作是本書主題的機會（感謝各位前輩!!）。

自己一直以為這是自我流派而一路使用過來的技巧，其實是一種已經被確立出來而且很實用的技巧，像這樣子的事情在以往也偶有發生過。

每當如此，我的心裡一定會想著兩件事，那就是自己為了讓讀者朋友們可以欣賞自己的畫作而不斷下工夫研究的這件事情並不是錯誤的，這讓我感到很榮耀。

另外，想要讓觀看者開心的這份心情，是可以讓畫家的畫力有很大的進步空間，同時也是會成為讓畫家持續作畫下去的原動力。

因此，我希望各位讀者朋友們也可以在學會這個技法後，帶著想要讓某個人很開心的心情和工夫繼續前進進步。

因為我也是打算一直這麼做……。

中塚　真

■作者

### 中塚真（なかつか・まこと）

平時以漫畫家・插畫家身份展開廣泛的活動。
也擔任漫畫・插畫系專門學校講師。
發表作品以美國漫畫書為中心。主要的作畫作
品有『X-MEN：RONIN』『ファンタスティ
ック・フォー』『スター・ウォーズ』『スタ
ートレック』等等。

■工作人員／Staff

●封面插畫

中塚真

●封面設計

小野瑞香　〔ユニバーサル・パブリシング〕

●編輯

長澤久　　〔ユニバーサル・パブリシング〕

小野瑞香　〔ユニバーサル・パブリシング〕

●DTP

小野瑞香　〔ユニバーサル・パブリシング〕

吉毛利綾乃〔ユニバーサル・パブリシング〕

●企劃

谷村康弘　〔HOBBY JAPAN〕

川上聖子　〔HOBBY JAPAN〕

## 用動態線來描繪！
### 栩栩如生的人物角色插畫

作　　者　中塚 真
翻　　譯　林廷健
發　　行　陳偉祥
出　　版　北星圖書事業股份有限公司
地　　址　234 新北市永和區中正路 462 號 B1
電　　話　886-2-29229000
傳　　真　886-2-29229041
網　　址　www.nsbooks.com.tw
E－MAIL　nsbook@nsbooks.com.tw
劃撥帳戶　北星文化事業有限公司
劃撥帳號　50042987
製版印刷　森達製版有限公司
出 版 日　2021 年 12 月
I S B N　978-957-9559-86-7
定　　價　360 元

如有缺頁或裝訂錯誤，請寄回更換。

國家圖書館出版品預行編目 (CIP) 資料

用動態線來描繪！栩栩如生的人物角色插畫 / 中塚真作；
　林廷健翻譯. -- 新北市：北星圖書事業股份有限公司，
　2021.12
　158 面；19.0x25.7 公分
　譯自：アクションラインで描く！：イキイキ動くキャ
ラクターイラスト
　ISBN 978-957-9559-86-7 ( 平裝 )

1. 繪畫技法 2. 人物畫

947.1　　　　　　　　　　　　　　　110004383

臉書粉絲專頁　　　LINE 官方帳號